웹툰, 웹소설 작가들이 말하는 내가 이 책을 추천하는 이유

김선민 〈철혈검신〉, 〈용살자의 클래스가 다른 회귀〉

스토리를 창작하다 보면 언제나 예외 상황에 부딪힌다. 이 책은 언제 어떻게 나올지 모를 스토리텔링의 돌발 변수와 마주했을 때 침착하게 길을 찾을 수 있도록 도와주는 친절한 가이드다.

박세림 〈1970, 인숙〉, 〈오늘, 밀수범 잡으러 갑니다〉

이런 말을 해 줄 사람이, 아니 작법서가 필요했다. 텍스트 망망대해를 홀로 건너며 뜨거운 태양에, 매서운 폭풍우에, 누구도 봐주지 않는 외로움에 허덕일 때 슬며시 "괜찮다"고 말해 줄 가이드가 필요했다. 게다가 이 가이드는 친절하게도 당신이 웹툰과 웹소설에 대해 궁금해하는 모든 것을 하나하나 자세히 풀어 준다. 당신이 덜 외롭도록, 창작이 덜 고통스럽도록.

서이레 〈VOE〉, 〈정년이〉

스토리텔링을 오랫동안 연구한 두 저자의 시간과 노력을 거의 거저(!) 얻어 갈 기회가 왔다. 창작에 있어 눈앞이 막막할 정도로 커다란 문제에 부딪히는 경우는 거의 없다. 대개는 '이래도 되는 건가?' 싶은, 어디 물어보기 민망할 정도로 사소한 질문이 발목을 잡는다. 그렇다고 혼자 해결하기에는 결코 만만치 않은 질문들. 두 저자는 발상과 기획에서부터 연재, 계약에 이르기까지 실전에서 '진짜'로 만나는 질문을 모아 성실하게 답변한다. 웹툰 창작 FAQ 같은 이 책과 함께라면 창작을 보다 즐길 수 있을 듯하다.

우아람 〈아이돌의 비밀 스터디〉

창작의 고통에 얽매여 있는 예비 작가부터 동료 작가까지. 모두의 두려움에 담백하지만 명료한 한마디를 건넨다. "괜찮습니다!" 창작이 막혀 두려움에 떨고 있을 때, 이 책을 읽어 보기를 적극 추천한다.

우윰 〈1학년 9반〉, 〈19〉

창작이란 벽을 마주했을 때 작법이란 망치를 쥐여 주는 책. 웹툰과 웹소설을 지망하는, 그리고 현업으로 삼고 있는 작가들까지 좀 더 선명한 길을 제시해 줄 거라는 믿음이 생긴다.

을승 〈스물〉, 〈스치면 인연 스며들면 사랑〉

"혹시 이런 게 궁금하지 않았어?" 창작자라면 마주할 수밖에 없는 질문들과 명쾌하고 친절한 답들이 한데 모여 있다. 이 책의 목차에는 수많은 질문이 있다. 창작에 관해 고민 중이라면 지금 머릿속에 있는 질문과 그에 대한 답을 발견할 수 있을 것이다!

이림 〈죽는 남자〉, 〈노인의 집〉

다른 작법서들은 내가 무엇을 쓰고 싶은지, 또는 왜 그 이야기를 하고 싶은지 알 수 없으면 답을 얻을 수 없다. 어떻게 쓰는지가 궁금할 때 유용하고 도움도 많이 받았지만 이야기의 왜와 무엇을 찾는 것에 어려움을 느끼는 예비 작가들에게는 그리 친절하지 않았다. 그동안 학생들에게도 어떻게 쓸 것인가가 필요할 때는 작법서를 봐야 한다고 했지만 이제는 내 의견을 철회해도 좋을 듯하다. 좋은 가이드를 만들어 준 두 저자에게 고맙다.

이종범 〈닥터 프로스트〉

보통 작법서를 지도에 비유하곤 한다. 그리고 지도는 여행이나 모험에 큰 도움이 된다. 하지만 연재에 들어가면 알게 된다. 연재는 여행이나 모험이 아니라 '조난'에 가깝다는 것을. 조난자에게는 지도보다 시급하게 필요한 것들이 많다. 구급약, 나침반, 마음을 진정시켜 줄 피젯 스피너 등. 여기에 (이야기 창작의 여정 동안 지도 역할도 하겠지만) 조난을 당했을 때야말로 그 진가를 발휘할 책이 있다. 세 가지 색깔의 주머니처럼 필요할 때 열어 보길. 반드시 도움이 될 것이다.

장구 〈피치 소르베〉

내가 만든 이야기 속에서 길을 잃었다면 『스토리, 꼭 그래야 할까?』가 알려 주는 대로 따라가 보기를. 나는 이 책을 읽고 이번 달 콘티를 해결했다.

전분 〈조선왁스타〉, 〈하렘에서 살아남기〉

작가 지망생을 지나 프로의 길로 뛰어들었을 때, 처음 겪는 연재는 야생과 같았다. 어떻게든 첫 탐험을 마치고 '나도 이제 야생을 조금 알 것 같아!' 했지만 두 번째 탐험은 첫 번째와 똑같지 않았다! 여전히 어렵고, 이전과는 다른 어려움이 있었다. 그럴 때 먼저 탐험한 야생 전문가를 만나듯 이 책이 내 앞에 딱! 나타났다. 연재형 콘텐츠계의 '베어 그릴스' 같은 작법서! 나와 같은 고민을 하는 창작자들에게 위로와 격려가 되는 이 책을 적극 추천한다.

정영롱 〈알아집니다〉, 〈남남〉

혼자 하는 여행 중에 길을 잃었다면? 저기 멀리 가정집 한 채가 보이는데, 그 집에 가서 물어보기에는 내가 너무너무 소심한 캐릭터라면? 용기 내어 주민에게 말을 걸어 볼까, 아니면 자연을 직접 탐험하면서 새 길을 찾아볼까? 어떻게 해도 이야기는 나오겠지만 내가 움직이지 않으면 이 자리를 벗어날 수가 없다. 바로 그 자리에서부터 함께 걸어가며 작가에게 격려를 주는 소중한 작법서.

지신지 〈언젠간 나도 사랑을 하겠지〉

『스토리, 꼭 그래야 할까?』는 "정답은 없다"라는 정답을 말한다. 나의 시선을 '뺏는' 여타 조언집과 달리, 스스로를 들여다보게 한다.

스토리, 꼭 그래야 할까?

다르게 쓰고 싶은 웹툰-웹소설 작가를 위한 가이드

스토리, 꼭 그래야 할까?

왜 작법서는 하지 말라는 것만 많을까?

웹툰-웹소설 작가들에게 받은 58가지 질문과 답

양혜석
문아름
지음

SIGONGART

세상에는 작법서가 많습니다. 대학에서 웹툰, 웹소설 작가 지망생들에게 스토리텔링을 가르치는 저희는 대한민국에서 발간되는 작법서는 모두 사 보는 편인데요. 최근 들어 저희의 얄팍한 주머니가 감당하기 힘들 만큼 작법서가 많이 나옵니다. 지금도 장바구니에 아직 결제하지 못한 작법서 네 권이 담겨 있습니다. 이 책을 펼친 여러분 중에도 비슷한 상황에 놓인 분들이 많지 않을까요.

창작자는 주로 두 가지 상황에서 작법서를 폅니다. 첫 번째는 작품 기획에 들어가기 직전입니다. 백지를 옆으로 밀어 두고 책을 펴서 조목조목 짚어 주는 친절한 가르침을 읽다 보면 자신감이 차오릅니다. 이 가이드를 따라가면 작품을 잘 만들 수 있을 것 같지요. 그렇게 기쁜 마음으로 작법서를 덮고, 드디어 백지를 마주합니다.

그리고 패닉에 빠집니다. 남의 가이드를 읽을 때는 세상 모든 스토리텔링의 비법을 모두 손에 넣은 것 같았지만 정작 이야기를 만들어 나가려다 보니 생각처럼 되지 않습니다. '3막 구조'를 열심히 공부했는데 1막을 웹툰 몇 화분으로 만들어야 할지 모르겠고요. '주인

공은 공감 가는 인물이어야 한다'는데 나는 사이코패스를 주인공으로 삼고 싶습니다. 이것이 작가가 부랴부랴 작법서를 펼치는 두 번째 상황입니다. 다시 펼친 작법서는 여전히 옳은 말을 하고 있지만 내가 펼쳐 나가는 이야기와는 묘하게 간극이 있고, 그것을 메울 방법도 떠오르지 않습니다. 작법서가 잘못된 말을 하고 있는 게 아니라면 내가 잘못된 길을 택한 게 분명합니다.

많은 웹툰과 웹소설 창작자들이 이런 고민을 안고 저희를 찾아옵니다. "이 작법서는 이렇다고 하는데, 저는 그렇게 되지 않아요." "수업에서는 이렇게 배웠는데, 저는 이 방법이 맞는 것 같지 않아요." 그런 얘기를 들을 때마다 저희가 했던 대답은 무엇이었을까요?

"꼭 그러지 않아도 됩니다."

모든 작법서는 일종의 가이드이지 교과서가 아닙니다. 창작자가 어떤 유형의 작가인지, 어떤 작품을 만들고 있는지, 어떤 플랫폼과 계

약을 맺는지에 따라 달라질 수 있지요. 그래서 이 책은 다른 작법서와 달리 확신을 갖고 어떤 방향으로 달려가라는 이야기보다는 멈춰서서 자신의 작품을 들여다보자는 이야기를 하고자 썼습니다.

　『스토리, 꼭 그래야 할까?』는 연재형 스토리텔링 콘텐츠인 웹툰과 웹소설을 준비하는 스토리텔러들이 실제로 이야기를 만들어 나가는 순서에 따라 구성되었습니다. 우리는 아이디어를 얻고, 구조를 잡고, 장르를 의식하며 캐릭터를 설정하지요. 웹툰 스토리 작가라면 글 콘티나 그림 콘티의 형태로 이야기를 실체화할 테고, 웹소설 작가라면 공모전이나 투고용 원고를 집필할 겁니다. 집필이 끝난 원고는 에이전시나 플랫폼의 검토를 거쳐 연재가 결정되고, 드디어 실전 연재가 시작됩니다. 창작의 모든 단계에서, 그 과정을 실제로 겪어보지 않은 사람은 예상하기 힘든 다양한 난관이 차례차례 나타나 창작자의 발목을 붙잡습니다. 일단 넘어서고 나면 별것 아니라고 느낄 수도 있지만 당장 눈앞에 마주한 사람에게는 펜을 꺾기에 충분한 고난입니다.

저희는 여러 번의 창작과 연재를 통해 다양한 시행착오를 겪었고, 감사하게도 처음 작품을 만드는 창작자들의 길을 함께할 기회도 많았습니다. 이 책은 그 과정에서 직·간접적으로 겪은 창작자들의 고충을 담고 있습니다. 읽다 보면 나와 똑같은 고민을 하고 있어 깜짝 놀랄지도 모르겠네요. 최대한 다양한 사례와 이론, 그리고 작가의 유형에 따라 달라지는 조언을 담으려 노력했습니다. 물론 목차를 보고 필요한 부분만 쏙쏙 빼어 읽어도 괜찮습니다.

사실 이 모든 질문에 대한 저희의 답변은 하나랍니다.

"괜찮아요. 잘 하고 있습니다."

답이 없는, 그렇기에 즐거운 창작의 길을 함께 걷는 동료들께 존경과 사랑을 보냅니다. 어깨 힘 쭉 빼고 편안한 마음으로 읽어 주세요.

창작에 앞서
딱딱하게 굳은 어깨가 풀리길

선배 작가나 그림 고수들에게 그림 잘 그리는 법을 물으면 돌아오
는 대답은 비슷하다. "무조건 많이 그려라." "일단 빨리 데뷔하라." 빠
른 성장 비법을 기대한 입장에서는 맥이 빠지는 답이지만 실제로 그
림의 수련이란 '어떻게'보다는 '얼마나'가 훨씬 중요한 분야다. 데뷔
만 하면 그림이 는다는 것도 같은 맥락이다. 만화가로 데뷔하고 연
재라는 사이클에 들어가면 어쩔 수 없이 그림을 많이 그리게 된
다. 웹툰 주간 연재 기준 작업량이 1회 60컷이라고 가정하면 단
순 계산으로 연 3천 컷 이상의 그림을 그린다. 아무리 작화가 주무기
가 아닌 작가라 해도 이 정도면 연재를 시작할 무렵보다는 그림 실

력이 확연히 달라져 있을 것이다. '그림은 많이 그리면 는다'는 데 이
견을 제시하기는 쉽지 않다.

그렇다면 스토리텔러로서의 우리는 어떻게 해야 성장할 수 있
을까? 답은 마찬가지 아닐까. 이야기를 잘 만들기 위해서는 이야기
를 많이 써 봐야 할 것이다. 그런데 우리는, 아니 적어도 나는 그림
쟁이로 만화에 입문했고 스토리보다 그림이 친숙했던 만큼 낙서라
는 형태로 쉽게 접근할 수 있는 그림 연습과 달리 이야기를 만든다
는 행위 앞에서는 어깨가 딱딱하게 굳곤 했다. 익숙하지 않으니 제
대로 쓰기도 전에 긴장부터 하고, 그러다 보니 연습의 양도 늘지 않
았다. 연습량이 적으면 능숙해지기 쉽지 않다. 자연히 어깨는 더
욱 굳어 간다. 이 악순환의 고리를 끊으려면 이야기 창작에 접근하
는 심리적 문턱을 낮추어야 한다. 그림 연습이 그렇듯 처음부터 완
벽한 결과물을 만들겠다는 욕심을 버리고, 낙서하듯 가볍게 이야기
를 쓰는 습관을 들여야 한다. 알고는 있지만 쉽지 않다. 초행길을 혼
자 가는 건 두려운 일이니까.

이때 나보다 창작의 길을 자주 드나들었던 선배들의 이야기
를 들어 봐도 좋겠다. 길을 찾는 지도든 인터넷 쇼핑몰 구매 후기
든 나보다 먼저 시도해 본 사람이 공유해 주는 의견과 경험담은 소
중한 참고 자료다.

목적지에 이르는 단 하나의 방법만 알고 있는 사람에게 길을 물
으면 이렇게 말한다. "길을 잃으면 큰일이니 내 뒤를 잘 따라와." 반
면 샛길을 포함해서 전체를 조망할 수 있는 사람이라면 이렇게 말하

지 않을까? "아, 그쪽으로 가면 조금 돌아갈 수는 있는데 풍경이 매력적인 길이지." 길에 대한 높은 이해도가 사고의 유연성과 마음의 여유를 만든다. 흔히들 인생을 마라톤에 비유하지만 창작자의 길이란 레이스가 아니라 여정에 가깝다고 생각한다. 최단 거리의 직선 코스 외에도 의미 있고 아름다운 길이 있는 법이다. 그 길을 잘 아는 사람의 이야기를 들어 보면 떨리는 걸음이 조금은 가벼워질 수도 있겠다.

『스토리, 꼭 그래야 할까?』는 우리 여행에 "잘못된 경로에 진입했습니다"라는 경고 대신에 "괜찮아요, 길은 이어집니다"라고 따뜻하게 말해 준다. 이야기의 씨앗이 매력적인 캐릭터든, 전하고 싶은 메시지든, 임팩트 있는 장면이든 좋다고, 무엇부터 떠올려도 괜찮다고 말이다. 각자의 방식을 존중해 주면서도 떠오른 생각을 이야기로 발전시키는 방법까지 친절히 알려 준다. 이 책을 집었다면 여러분은 길에 대한 이해도가 높은, 그래서 여유와 유연성을 갖춘 안내자를 만난 셈이다. 그것도 두 명이나! 그러니 걱정은 잠시 내려놓고 편안한 마음으로 이야기 쓰기를 즐겼으면 한다. 글도 그림처럼 분명 많이 써야 늘 테니까. 창작에 앞서 딱딱하게 굳은 어깨가 풀리길 바란다. 여러분의 이야기가 즐거운 여행이 되길.

– 만화가 양세준 《서북의 저승사자》, 《인간의 온도》

언제 읽어도 유익할 책

추천의 글을 쓰기 위해 초고를 받고는 목차만 대략 훑어본 다음 일이 생겨 잠시 밖에 나가야 했다. 밖에 있는 동안 집에 빨리 가서 초고를 읽을 생각에 설레었다. 평소에 흠모하던 두 작가님의 저술이기 때문이다. 얼른 집에 돌아와 읽어 봤는데… '역시.'(기립 박수) 정말 유익한 책이다. 앉아서 읽자니 너무 경건한 마음이 들어 자리에 서서 읽었다.

일단 문체가 읽기 쉽다. 내가 꼭 두 저자와 수다를 떠는 것처럼 즐겁게 쓰였다. 읽기 쉽다고 해서 쉬운 내용은 아니다. 어려운 이야기를 이렇게까지 이해하기 쉽게 쓰는 것, 보통 내공으로는 할 수 없

는 대단한 일이다. 『스토리, 꼭 그래야 할까?』를 읽는 독자들이 이것
이 얼마나 어려운 일인지를 이해했다면, 적어도 몇 작품은 완결한
다음일 것이다. 그만큼 어렵고도 많은 통찰이 필요한 내용을 예쁜
접시에 먹기 좋게 잘 놓아 주었다.

　나는 특히 발상 편의 6번째 꼭지, "어떤 기획을 해도 단편만 나
오는데요?"가 인상 깊었다. 작가의 성향을 캐릭터 중심형, 캐릭터 관
계형, 플롯 중심형으로 나누었는데, 감탄하지 않을 수 없었다. 솔직
히 평소에 이렇게 생각해 본 적은 없었다. 하지만 글을 읽고 난 다음
'과연 그럴 수도 있겠다' 하는 생각과 함께 나는 어떤 유형의 작가인
지 되돌아보게 되었다. 또 캐릭터 편의 2번째 꼭지 "제 주인공은 무
기력계인데 어떻게 움직이죠?"를 읽으면서는 그동안 내가 무기력계
주인공을 오해하고 있었구나 싶어 정신이 번쩍 들었다. 하나 더, 구
조 편의 1번째 꼭지 "연재물에도 3막 구조가 필요한가요?"에서 다른
여러 작법서에 소개되었던 작법 구조를 가지고 와서는 연재형 콘텐
츠의 구조에 반영한 것을 보고 나서 나만 알고 싶다는 아까운(?) 생
각이 들기도 했다. 그 외에도 모든 꼭지가 알차다.

　이 책에 나오는 고민과 내용은 모든 웹툰, 웹소설 작가들이 정말
가질 법한 것들이다. 정말 궁금하고, 누구에게든 물어보고 싶지만 물
어볼 사람이 없어서 묻지 못했다. 두 저자는 이런 것들을 정리하고,
핵심을 정확하게 파악하고, 생각할 거리를 확장시키고, 조목조목 짚
어 준다. 수년 동안 현장에서 학생들을 가르쳐 오고 그들과 동고동
락하면서 심도 있는 대화를 나누어 보지 않은 사람이라면 불가능했

을 일이다. 그들은 뛰어난 스토리텔러이기도 하다.

『스토리, 꼭 그래야 할까?』는 웹툰, 웹소설 창작을 한 번도 안 해 본 완전 초보자들보다는 1년 이상 공부하거나 원고를 그려 본 사람들, 즉 초급 이상자들을 위한 안내서다. 어느 정도 장비를 갖추고 산 중턱까지 올랐는데, 정상으로 올라가는 길을 잃거나 중간에서 헤맬 때 보면 딱 좋은 지도다. (초급자가 읽기에는 어렵고 까다롭다는 의미는 아니다. 그들에게는 확실히 '써 보고 싶다'는 동기를 부여해 준다.) 또 연재 기획서, 계약 관련 내용 등 지금 작가로 활동하거나 데뷔가 가까이 온 이들에게 실질적인 도움이 되는 내용들로 가득 차 있다.

즐겁게 감탄하면서 읽었지만 후반부로 다다를수록, '아니, 이렇게 다 말해 줘도 되나?' 싶기도 했다. 책 한 권에 열 권 이상의 유익함과 유용함이 모두 담긴 느낌이었다. 이 책에서 모두 불사르면 다음 책에서는 뭘 쓰려고?! 하지만 읽는 사람에게는 고마운 일이다. 이 책은 아주 오랫동안 책상 위에 있을 테니까. 바로 옆에 두었다가 막힐 때마다 펼쳐 읽을 거니까 말이다. 작가 경력이 5년이 되어도 10년이 되어도, 언제 읽어도 유익할 책이다.

– 만화가 돌배 《계룡선녀전》,《율리》

차례

PART 1 | 발상 편 | 어떻게 시작해야 할까?

PART 2 | 구조 편 | 어떻게 배치해야 할까?

PART 3 | 장르 편 | 이 이야기의 장르는 뭘까?

PART 4 〉 **캐릭터** 편 │ **내 주인공, 이대로 괜찮을까?**

PART 5 〉 **집필** 편 │ **이대로 쓰기만 하면 될까?**

'해도 되는 스토리텔링'을
알려 줄 두 쌤을 소개합니다!

양쌤

탄탄한 구조 설계를 강조하지만 정작 가장 강력한 '재미'는 작가의 애드리브에서 나온다고 남몰래 믿고 있다. 목이 터져라 작법을 설명한 후 덧붙이는 "근데 굳이 안 그래도 돼요"가 말버릇. 미스터리 플롯을 좋아한다.

문쌤

사건만큼이나 감정의 개연성을 중시한다. 취미는 스토리 분석. 신작이 나오면 무조건 분석해 본다. 유형화, 목록화를 좋아하지만 이것만으로는 설명이 안 되는 포인트 찾기를 더 즐긴다. 선호하는 장르는 로맨스!

창작의 시작은 언제일까요? 여러 의견이 있겠지만 머릿속으로 작품의 이미지를 떠올리는 순간이 아닐까 합니다. 막연하게 '써야 하는데…'가 아니라 머릿속을 스쳐 지나가는 아이디어를 붙잡는 순간! 비로소 창작의 여정이 시작됩니다.

그럼 이야기는 어떻게 시작해야 하냐고요? 어떻게 시작해도 괜찮습니다. 이야기의 창작 과정에서 발상 단계는 가장 자유롭고 행복한 시간입니다. '괜찮을까?', '가능할까?' 같은 질문들은 조금 미루고 즐거움을 따라가세요.

PART 1

발상 편

어떻게
시작해야 할까?

01

이야기 만들기,
무엇부터 시작해야 하나요?

>>

편한 것부터 시작하세요.

많은 작가 지망생이 이야기를 구상할 때 어디서부터 어떻게 시작할지 막막해합니다. 의욕은 넘치는데 흰 스크린 앞에서 당장 무엇을 해야 할지 모르겠다는 겁니다. 의외로 청소년보다는 성인, 초보자보다는 습작 경력이 있는 사람일수록 이런 의문을 품을 확률이 높은데요. 오히려 되묻고 싶습니다. **평소에는 어떻게 했나요?** 혹시 '내 방식은 잘못되었고, 프로가 되려면 내 방식을 고쳐야 한다'고 믿고 있지는 않나요? 내가 사용해 온 아마추어 같은 방식 말고, 프로들이 사용하는 완벽한 시작 방식을 도입해 보고 싶나요?

'무엇부터 시작해야 하나'라는 질문으로 돌아가 볼까요? 창작

에서 '해야만 하는' 단계는 그리 많지 않습니다. 어떤 작법론도 '이렇게 하지 않으면 당신은 작가가 아니다', '이러하지 않으면 작품이 아니다'라고 주장하지 않습니다. 주인공이 한 명이 아니어도 되고, 이야기에 꼭 명확한 위기가 없어도 됩니다. 연재에 앞서 반드시 엔딩이 정해져 있어야 한다는 법도 없습니다. 다만 주인공이 한 명인 편이, 명확한 위기가 있는 편이, 엔딩을 미리 정해 두는 편이 대체로 작가에게 편하다는 게 일반론이긴 하죠. 많은 작가들과 연구자들이 작법을 연구하는 것은 최대한 많은 사람들이 가급적 쉽고 편하게, 상업적으로 실패할 확률이 적은 루트를 정립해서 창작을 돕기 위함이지 그 길을 따르지 않는 작가들을 매도하거나 배제하기 위함이 아닙니다.

질문의 주어를 바꾸겠습니다. **이야기는 어떻게 태어나나요?** 즉, 작가의 머릿속에 이야기의 씨앗이 처음으로 싹틔우는 순간은 언제일까요? 작가마다 다르게 답할 겁니다. 우선 '설정(배경)'에서 싹트는 이야기가 있습니다. 평소 젠더에 대해 고민하던 사람이라면 '무성無性으로 태어나서 12세가 되면 자격시험을 거쳐 자신의 성별을 결정할 권한을 얻는 미래 세계'라는 설정이 문득 떠오를 수 있습니다. 다음으로 '캐릭터'에서 시작하는 이야기도 있습니다. '한 방울도 피 튀기지 않고 임무를 완수할 자신이 있다는 의미로 늘 순백의 정장만 고집하는 암살자'라는 캐릭터가 그려질 수 있겠지요. 또는 '장면'에서 싹트는 이야기도 가능합니다. '남산타워 꼭대기에 위태롭게 서서 달을 올려다보는 교복 차림의 여자아이'의 아름다운 이미지가 떠올랐

다고요? 그 한 장의 이미지만 갖고도 우리는 이야기를 시작할 수 있습니다. 물론 '메시지(테마)'로 시작하는 방법도 있지요. '나이는 숫자에 불과하다'라고 세상을 향해 외치고 싶어졌다면, 이 또한 좋은 이야기의 씨앗입니다.

우리가 이야기를 만들고 싶은 이유는 창작의 기쁨을 선명히 기억하기 때문입니다. 모의고사 시험지 구석에 그렸던 캐릭터가 의외로 잘 그려져서 오려 보관했던 일, 팬픽 하나로 옆 반에까지 유명해졌던 일, 기사 내용에 분노해서 댓글을 쓰다 제법 그럴 듯한 빌런 설정이 만들어졌던 일 등등. 우리는 이미 이야기의 씨앗을 많이 주워 왔습니다.

진짜 창작은 그런 게 아닐 거라고요? '그런 거' 맞습니다. 씨앗은 백지 앞에서 주워지지 않습니다. 다만 씨앗 자체로는 아직 이야기가 아닙니다. 씨앗(아이디어)도 확장시키고 발전시켜야 이야기가 됩니다. 확장시키는 단계에서 필요한 것이 '사건'이고요. 이야기란 '무슨 일이 일어났는가'에 대한 대답이기 때문입니다. 여기 '돼지고기고추장볶음'이라는 요리가 있습니다. '돼지고기'와 '고추장'을 각각 인물과 배경에, '볶음'을 사건에 대응시킬 수 있습니다. 아무리 훌륭한 돼지고기와 고추장이 있다 해도 '볶기 전에는' 요리라 할 수 없듯 (눈치 챘나요? '볶음'만 원형이 동사입니다!) 아무리 좋은 아이디어가 있다고 해도 '사건'을 적용해서 구성하기 전까지는 이야기라 부르기 어렵습니다.

지금 시점에서 여러분은 작가인 동시에 이 이야기의 유일한 독

자입니다. 자유롭게 묻고 답하세요. 최대한 많은 경로로 뻗어 나가세요. 그리고 생각의 가닥을 하나로 통일하려 하지 마세요. 갓 싹을 틔운 씨앗이니 잎을 솎지 말고, 정신없이 팽창하는 이야기 세계를 만끽하세요. 지금은 그것으로 충분합니다.

워크 시트

이야기의 씨앗 확장시키기

선택한 씨앗이 '사건'을 만날 때까지 질문을 던져 가며 확장해 보자.

1. '설정(배경)'에서 싹을 틔운 이야기
무성으로 태어나서 12세가 되면 자격시험을 거쳐 자신의 성별을 결정할 권한을 얻는 미래 세계.

더 생각해 볼 것 ▼
- 이 설정의 매력을 가장 잘 보여 줄 수 있는 주인공은?
- 주인공이 이 사회에서 부딪칠 문제는?
- 주인공이 어떤 이유로 성별 결정을 거부하면 어떻게 될까?
- 주인공의 결정을 이해해 줄 동료는 있을까?
- 사회로부터 배제된 주인공은 어떤 선택을 할까?
- 주인공은 사회를 이기고 본인의 가치관을 관철할 수 있을까?
- 이야기의 끝에서 주인공은, 그리고 사회는 어떻게 변해 있을까?

2. '캐릭터'에서 싹을 틔운 이야기

한 방울도 피 튀기지 않고 임무를 완수할 자신이 있다는 의미로 늘 순백의 정장만 고집하는 암살자.

더 생각해 볼 것 ▼

- 이 캐릭터는 왜 암살자가 되었을까?
- 이 사람이 암살을 하는 이유는 무엇일까?
- 그에게 지령을 내리는 조직이 있을까?
- 암살자가 흰 옷에 처음으로 피를 묻히게 되는 사건은 무엇일까, 또 그 상대는 누굴까?
- 암살자는 그에 대해 어떤 감정을 느낄까?
- 암살자의 가치관은 어떻게 변해 갈까?

3. '장면'에서 싹을 틔운 이야기

남산타워 꼭대기에 위태롭게 서서 달을 올려다보는 교복 차림의 여자아이.

더 생각해 볼 것 ▼

- 이 아이는 누구일까? 일반인이 아니라면 어떤 존재일까?
- 교복 입은 '학생'은 진짜 아이덴티티일까, 아니면 위장일까?
- 왜 밤중에 혼자 남산타워 꼭대기에 올라가 있을까?
- 여자아이는 누군가를 기다리는 것일까?
- 기다리는 상대방은 친구일까, 적일까?
- 만남은 어떤 일을 불러올까?
- 이 '장면'을 바라보고 있는 사람은 누구일까?

4. '메시지(테마)'에서 싹을 틔운 이야기

나이는 숫자에 불과하다.

더 생각해 볼 것 ▼

- 이 메시지를 전달하기에 가장 유리한 주인공은 누구일까?
- 주인공은 이 테마를 믿는 사람일까, 믿지 않는 사람일까?
- 믿지 않던 주인공이 믿게 된다면 중간에 어떤 사건을 배치하는 것이 좋을까?
- 독자의 현실과 유사한 배경이 좋을까, 현실과 거리가 먼(판타지) 배경이 좋을까?
- 작가 스스로는 이 테마를 굳건히 믿고 있는가, 아니라면 무엇 때문인가?

02 이야깃거리가 없어요.

>>

우리, 눈을 낮춰 봅시다.

인터넷에는 종종 '이야깃거리'를 찾는다는 고민 글이 올라옵니다.

- 연애가 처음인 중학생인데 여자친구와 대화를 이어 나갈 만한 이야깃거리를 알려 주세요.
- 친척 언니를 너무 오랜만에 만나는데 어떤 이야깃거리가 있을까요?
- 좋아하는 사람에게 뭐라고 말을 붙여야 할지 모르겠습니다. 어떤 이야깃거리가 좋을까요?

이야기의 재료라면 무수히 많습니다. 고개를 들면 하늘이 보이니 날씨 이야기를, 고개를 숙이면 신발이 보이니 신고 있는 운동화 이야기를 해도 됩니다. 어젯밤에 꾼 꿈, 내일 갈 식당 등 세상에 널린 것이 온통 이야깃거리인데, 왜 이 사람들은 '이야깃거리를 알려 달라'고 할까요?

우리는 상대가 귀를 기울일 이야기를 하고 싶어 합니다. 그것이 사적 대화이든 작품을 통한 소통이든 마찬가지입니다. 마땅한 이야깃거리가 없어 작품을 쓸 수 없다는 작가 지망생은 부지기수이고, 몇 년째 이야깃거리만 찾고 있다는 이들도 봅니다. 우선 아무거나 써 보라고 하면 '첫 데이트에서 대충 아무 말이나 하라'는 답변을 들은 남자 중학생 같은 표정을 짓습니다. '이야기할 만한' 가치가 있는 소재만 다루고 싶다는 뜻이겠지요. 그렇다면 '이야깃거리'가 없다는 건 정말로 이야깃거리가 없다는 뜻이 아니라 그간 떠오른 수많은 소재들이 자신의 기준을 통과하지 못했다는 의미 아닐까요? 다시 말해 작가의 눈이 높다는 거죠.

기준이 까다로운 건 큰 문제가 아닙니다. 작가주의도 존중합니다. 그러나 그로 인해 작업이 지지부진하다면 그때는 문제가 됩니다. **창작하는 사람은 이야기를 만들어야 합니다. 그것만이 유일하고 절대적인 이야기 만들기 연습입니다.** 새로운 타격 폼이 안정될 때까지는 공을 치지 않을 건가요? 음정이 3옥타브 솔까지 올라가지 않는 한 노래하지 않을 건가요? 상대의 마음을 사로잡을 완벽한 이야깃거리를 찾을 때까지는 사랑하는 이 앞에서 침묵만 지킬 생각인가요? '인

생작'을 만들겠다는 생각으로 소재를 가리고 있다가는 정작 훌륭한 아이디어가 떠올랐을 때 그것을 작품화할 역량을 갖추지 못한 스스로를 발견할 겁니다.

작가는 '뭐든 있으면' 만들어 낼 수 있어야 합니다. 이럴 때 '구조'가 필요합니다. 3막이든, 주인공의 결핍과 해소든, 문제 발생과 해결이든, 이야기를 '구조화'할 수 있는 틀을 갖고 있다면 이야기를 구성할 수 있습니다.

이야깃거리가 없어 괴로워하는 주인공이 있다고 가정합시다. 그에게는 '이야깃거리가 없는' 게 문제네요. 문제의 무게를 극대화하려면 주인공이 '이야깃거리가 없어서 정말 큰 위협을 느끼는' 상태여야 하니 당장 공모전이 코앞이면 좋겠습니다. 여기에 경제적 지원을 해 주는 상대에게 '이번 공모전에도 떨어지면 영원히 만화를 접겠다'고 약속한 상태라면 위기가 더욱 강화되겠군요.

이런 상황이면 주인공이 움직일 수밖에 없습니다. 주인공은 최선을 다해서 공모전용 이야깃거리를 찾겠지만 그 시도는 모두 실패로 돌아갑니다. 그래야 문제가 심화되니까요. 그즈음 유혹이 하나 던져지면서 갈등이 시작될 겁니다. 무엇이 좋을까요? 마찬가지로 작가 지망생인 룸메이트의 아이디어 노트를 침대 밑에서 우연히 발견한다면 어떨까요? 그 안에 주인공이 그토록 찾아 헤매던 참신한 이야깃거리가 수도 없이 담겨 있다면요?

홀린 듯 노트를 탐독하던 주인공의 모습을 예정보다 일찍 돌아온 룸메이트에게 들키는 것도 흥미로운 전개이겠지만, 지금은 주인

공의 내적 갈등을 조금 더 키워 보기로 합시다. 아이디어 노트의 주인인 룸메이트가 두 달 전 실종된 상태라면 어떨까요? 당장 들킬 염려가 없으니 여러모로 아이디어를 훔치는 자신을 정당화하기 쉬워지겠지요. 동시에 죄책감과 불안은 높아질 테고요.

얼마 후, 룸메이트의 가족이 찾아옵니다. 긴장하는 주인공에게 가족은 '이제는 그 아이를 잊기로 했다'면서 자취방에 남아 있는 룸메이트의 물건을 달라고 합니다. 독자들은 주인공의 선택에 주목할 테고… 주인공은 끝내 노트를 언급하지도, 돌려주지도 않습니다. 이렇게 하나의 중요한 선택이 이루어졌고, 이야기는 새로운 국면으로 접어들겠군요. 주인공은 룸메이트의 아이디어를 훔쳐서 공모전에 당선되고, 이후로도 아이디어 노트의 힘을 빌려 승승장구합니다. 행복하겠지요. '나는 그 아이디어가 누구 것인지 알고 있다'라는 발신인 불명의 협박 메일을 받기 전까지는요.

위의 이야기는 참신한 이야깃거리에서 시작했나요? 아닙니다. '이야깃거리가 없어서 큰일이다'에서 시작한 걸요. 다만 구조화된 이야기의 원칙에 충실하게 주인공에게 결핍을 주었고, 선택지를 던졌고, 나쁜 쪽을 택하게 했으며, 나쁜 선택이 한층 더 나쁜 선택을 부를 수 있는 설계를 깔아 두었습니다.

무엇이든 괜찮습니다. 가장 이야깃거리가 되지 않을 것 같은 시시한 장면에서 시작해도 됩니다. 당장 지금 쓰는 장면의 재미에만 집중해도 됩니다. 주제 의식이 없어도 괜찮습니다. 진부하거나 개연성이 부족하게 느껴진다면 스스로에게 말해 줍시다. "괜찮아, 습작이야."

이야깃거리가 없다는 이유로 아무것도 쓰지 않는 것보다는 백 배 좋은 선택입니다.

워크 시트
문제를 중심으로 이야기의 구조 만들기

1. 문제 생성 문제 기반 스토리텔링 problem-based storytelling은 이야기의 시작 부분에 주인공이 지닌 근원적인 '문제'를 배치하는 방식이다. 대부분의 문제는 '[무엇인가를] 원하지만 얻기 어렵다'로 바꿔 말할 수 있기에 '욕망과 결여'라고도 표현할 수 있다. ▶ **주인공이 한 켤레밖에 없는 운동화를 잃어버렸다.**

2. 문제 강화(심화) '문제'가 발생해도 사람은 우선 적응하거나 상황을 버티려고 하기 마련이다. 그러나 주인공이 움직임에 나서지 않으면 이야기는 앞으로 나아가지 않는다. 주인공이 '그냥 뭉갤 수' 없도록 문제를 더 크게 만들 필요가 있다. ▶ **주인공은 다음 주 달리기 대회의 대표로 뽑혔다.**

3. 유혹 생성 주인공에게 새로운 선택지가 주어진다. 이 선택지는 주인공에게 매력적으로 보이나 길게 보아서는 좋지 않은 결과를 가져오리라

예상된다. ▶ **라이벌이 대회에서 자신에게 져 주는 조건으로 고가의 새 운동화를 주겠다고 한다.**

4. 갈등 강화(심화) 주인공은 고민한다. 독자는 주인공이 유혹에 넘어가지 않기를 바라지만, 동시에 주인공이 유혹에 넘어가서 이야기를 흥미롭게 만들기를 기대한다. ▶ **주인공은 어려운 집안 상황에 밤새 고민한다.**

5. 선택 주인공은 선택했고, 이야기는 앞으로 나아간다. 이 선택은 새로운 문제의 씨앗을 품고 있다. ▶ **주인공은 라이벌의 제안을 받아들이고 운동화를 받는다. 그 모습을 누군가가 몰래 지켜보고 있다.**

03

기발한 작품을
만들고 싶어요.

>>

'인물', '사건', '배경' 중
하나만 기발해도 됩니다.

대중 서사를 지향하는 스토리텔러는 '대중이 예상하지 못한 것'을 보여 주는 이상으로 '대중이 보고 싶어 하는 것'을 보여 주어야 합니다. 영화 평론가 로버트 워쇼는 "독창성은 그것이 관객의 명확한 기대를 근본적으로 변형시키지 않고 강화하는 범위 안에서만 허용된다"라고 했죠. 그럼에도 남들과 다른 발상을 하고 싶은 게 창작자의 본능이기에 기발함을 포기하기는 어렵습니다. 앞서 언급했듯 창작 훈련에서 정말로 중요한 것은 그리 기발하지 않은 아이디어라도 일단 발전시켜 보는 것이지만 이번에는 '기발함'에 집중해 보죠.

　기발한 이야기와 좋은 이야기는 다릅니다. 독자들이 기발하다

고 평가하는 이야기는 지금까지 본 적 없는 독특하고 독창적인 아이디어를 바탕으로 펼쳐 나간 이야기겠지요. 흔히 기발함은 세계관(설정)에 붙는 수식어로 여겨집니다만 캐릭터가 독특하거나 사건이 독창적일 수도 있습니다. **대형 히트작은 '익숙한 세계관 + 독특한 매력의 캐릭터' 조합이나 '익숙한 세계관 + 독창적인 사건 설계'의 조합에서 나올 확률이 높습니다.**

웹툰《치즈인더트랩》(순끼 작가)이 대표적이죠. 세계관은 평범한 대학 캠퍼스로, 우리 일상과 큰 차이가 없습니다. 여기에 독특한 캐릭터가 얹힙니다. 남자 주인공 '유정'은 감정이나 속마음을 전혀 드러내지 않는 것은 물론 종종 도덕과 상식에 어긋난 행동도 태연히 저질러 연재 당시 많은 독자를 충격에 빠뜨렸습니다. 소위 '엄친아 캐릭터'에는 익숙한 패턴이 있습니다. 주인공과 티격태격하다가 어느새 상대에게 호감을 품은 스스로에게 당혹한다든지, 재력을 과시하며 주인공의 마음을 사로잡으려다가 실패하고는 '저런 여자는 처음이다'라고 독백하는 식이죠. 유정은 기존의 기호로는 해석할 수 없는 독특한 인물이었는데, 이것이《치즈인더트랩》을 독창적으로 만드는 데 기여했습니다. 이후 완벽하고 상냥해 보이지만 어딘지 모르게 싸한 느낌을 주는 캐릭터를 '유정 같은 캐릭터'라 표현하게 될 정도로요. 그 외에 주인공을 맹목적으로 따라하는 캐릭터 '손민수'에서 유래된 '손민수하다'라는 표현도 있습니다. 누군가(주로 유명인)를 따라서 물건을 구입하는 행위를 말하는데 캐릭터가 워낙 독창적인 나머지 일반명사처럼 쓰이지요.

웹툰 《좀비딸》(이윤창 작가)도 흥미롭습니다. '좀비물'이기 때문에 《치즈인더트랩》과 달리 현실과 차이가 있는 세계가 배경이지만 '좀비 바이러스가 퍼진 한국' 자체는 대단히 독창적이라 말하기 어렵습니다. 좀비 관련 창작물을 많이 읽어 온 독자들에게는 이미 익숙한 세계라는 뜻입니다. 이 작품의 독특한 부분은 세계관이 아니라 주인공이 좀비가 된 딸을 육아한다는 '사건'에 있습니다. 보통은 가족이 좀비가 되는 사건을 서사의 전환점에 두는 경우가 많지만 이 작품에서는 딸이 좀비가 되는 것이 이야기의 시작 지점에 해당합니다. 이어지는 전개도 비극적 사건보다는 좀비가 된 딸과 함께하는 일상에 비중을 두고 있습니다. 기존의 좀비물과는 전혀 다르죠. 즉 익숙한 세계관에 독창적인 사건 구조를 배치했습니다.

이는 기발한 세계관에 가치를 두지 않는다는 뜻이 아닙니다. 다만 세상에 '누구도 듣지도 보지도 못한, 완벽하게 새로운 소재'는 없음을 먼저 인정하면 마음이 조금 편안해집니다. 작가가 이야기 창작에 사용하는 재료는 작가가 지금까지 듣고 보고 겪어 온 것들의 거대한 데이터베이스에서 나오죠. 작가는 이것들을 의식적으로, 또는 무의식적으로 조합하고 변형합니다. 변형을 위한 재료를 먼 곳에서 데려올수록 기발하고 독특한 조합이 탄생하지요. 이것이 작가가 가능한 한 많은 분야에 관심을 둘 필요가 있는 이유입니다.

조합을 통해 구축된 기발한 세계관은 웹툰 《도롱이》(사이사 작가)를 보면 쉽게 이해가 가능합니다. 이 작품은 이무기가 1천 년을 수행하면 여의주를 얻어 용이 된다는 한국의 설화를 기반으로 하지

만 시작 지점에서 이무기는 '가축'으로 등장합니다. 주인공 집안은 대대로 이무기를 사육하고 도축하여 파는 이무기 백정이 가업인데, 주인공이 말할 줄 아는 야생 이무기를 발견하며 사건이 시작됩니다. 이무기가 용이 되는 세계관 자체는 익숙하나 여기에 '이무기 백정'이라는 강렬한 설정이 더해지며 독창성이 빛나게 되었습니다.

여기까지 읽고 '아직 그 누구도 보지 못한 독창적인 세계관'을 배경으로, '그 어떤 기존 캐릭터와도 닮지 않은 참신한 인물들'이, '매 순간 독자의 허를 찌르는 전개'를 펼쳐 나가는 이야기를 써야지, 하고 주먹을 꼭 쥐었다면 힘을 좀 풀어 보기를 권합니다. **인물, 사건, 배경 중 하나만 독특해도 충분히 좋은 작품이 나옵니다.** 더 솔직히 말하면 인물, 사건, 배경이 모두 참신한 작품은 독자의 지지를 받기 쉽지 않다고 봅니다. 독자 입장에서는 어딘지 모르는 곳에서(낯선 배경), 누군지 모르는 사람의 손을 잡고(낯선 캐릭터), 도무지 감도 잡을 수 없는 일을 하라고(낯선 사건) 지시받은 셈이거든요. "내가 왜 그래야 해?"라면서 다른 작품으로 옮겨 간대도 막을 방법이 없습니다.

참신함이라는 창작자의 야망을 이유로 독자를 처음 보는 깊은 정글에 혼자 던져두지 마세요. 독자가 선택할 수 있는 이야기는 무수히 많고, 현실의 정글과 달리 온라인상의 작품 정글에서 탈출 버튼을 누르는 건 정말 쉬운 일이랍니다.

기획하던 작품과
소재가 겹치는 신작이 나왔어요.

>>

아직 포기하기는 이릅니다!

국어사전에서 '소재'를 찾으면 다음과 같습니다.

❶ 어떤 것을 만드는 데 바탕이 되는 재료

❷ 예술 작품에서 지은이가 말하고자 하는 바를 나타내기 위해 선택
 하는 재료

❸ [문학] 글의 내용이 되는 재료

창작 과정에서는 주로 ❷와 ❸이겠지만 ❶을 먼저 보겠습니다.
자동차의 소재는 철입니다. 물론 자동차가 철로만 만들어지는 것은

아니고, 알루미늄, 플라스틱, 유리, 가죽 등의 재료도 쓰이지요. 그럼에도 자동차의 '바탕이 되는 재료'가 철이기 때문입니다. 그렇다면 이야기의 '소재'란 구체적으로 무엇을 말할까요?

고등학생 B는 유치원 때부터 소꿉친구였던 A를 짝사랑한다. A는 B를 친구로만 대한다. 어느 날, B는 A에게 좋아하는 사람이 생겼다는 사실을 알게 되고 상대가 동아리 선배 C라고 생각하며 C를 A로부터 떼어 놓기 위해 여러 노력을 한다. 그러다 학교 축제를 계기로 A가 좋아하는 상대는 B이고, C는 A의 고민 상담을 해 주었을 뿐인데 B가 오해했다는 사실이 밝혀지며 둘은 진심을 확인한다. 그러나 A는 고3이 되면 전학 가야 하는 상황이었고, 둘은 수능이 끝나면 다시 만나자고 약속한다. 두 사람은 수능일 저녁에 만나서 변하지 않은 서로의 마음을 확인하고 다음 해 같은 대학에 진학한다.

위의 이야기는 어떤 재료로 만들어졌나요? 순서대로 나열하면 '고등학생', '유치원', '소꿉친구', '짝사랑', '좋아하는 사람', '동아리 선배', '학교 축제', '고민 상담', '오해', '진심 확인', '고3', '전학', '수능', '대학 진학' 등의 키워드가 나옵니다. 모두 이야기를 이루는 재료이지만 ❷의 정의를 대입한다면 범위를 좁힐 수 있습니다. 이 이야기의 소재는 '소꿉친구 짝사랑'입니다.

소꿉친구를 짝사랑하는 이야기라… 머릿속으로 비슷한 소재를 다룬 작품들이 연달아 떠오르지 않나요? 그런데 플랫폼에 '소꿉친구 짝사랑'이 주요 소재인 작품이 새로 올라온다고 해도 우리는 표절이라고 생각하지 않습니다. 창작자가 오리지널리티를 주장할 만큼 독창적인 요소로 여겨지지 않거든요. 오히려 인류 보편의 문제에 가깝지요. 내가 좋아하는 사람이 늘 나를 좋아하도록 만들어진 세상이라면 전 세계 로맨스 작품의 90퍼센트는 없어질 겁니다. '짝사랑'과 이어지는 '오해'와 '진심 확인'의 전개도 마찬가지죠. '짝사랑'의 결말은 이루어지거나 이루어지지 않거나 둘 중 하나입니다. '오해'는 해피엔딩으로 가는 길목에 넣기 무난한 사건일 뿐입니다.

그럼 다음 이야기는 어떤가요?

유치원부터 소꿉친구였던 A를 짝사랑하던 고등학생 B는 간신히 고백에 성공한다. 그런데 둘의 첫 데이트 날, A는 B가 보는 앞에서 교통사고로 사망한다. 장례식이 끝난 날 밤에 A와 꼭 닮은 안드로이드가 B를 찾아와 오늘부터 자신을 A라고 생각하라고 일방적으로 통보한다.

이제 더 이상 '소꿉친구 짝사랑'을 주요 소재로 볼 수 없습니다. '소중한 존재를 닮은 안드로이드'가 주요 소재가 되겠지요. 이 이야기는 어떻게 진행될까요? B의 감정은 어떻게 움직일까요? 이런 질

문을 던지면 대다수가 같은 답을 합니다. B는 A의 모습을 가진 안드로이드에 강한 거부감을 느끼고 밀어내려 들 거라고요. 끝까지 밀어내기만 할까요? 그렇다면 이야기가 진행되지 않을 겁니다. 어느 날, 한 사건을 계기로 마음을 조금 열 것입니다. 그러고는 '인간이 아닌' 안드로이드에게 호감을 느끼는 스스로에게 혼란을 느끼겠지요. 그다음에는? 결국 자신의 마음을 인정할 테죠. 그다음에는? 사회적인 반대에 부딪칠 수도 있고, 둘의 관계에 문제가 생길 수도 있고, 어쩌면 안드로이드 A의 존재 자체에 충격적인 반전이 있을 수도 있겠네요.

우리가 이런 전개를 예측할 수 있는 이유는 무엇일까요? 안드로이드, 조금 더 나아가 '인조인간'이라는 소재에는 '인간이 아닌 존재에게 위로받는다', '인간보다 더 인간적인 존재를 통해 진정한 인간성을 깨닫는다'라는 메시지를 담는 경우가 많기 때문입니다. 인간은 왜 자신을 닮은 이족보행 로봇 개발에 그토록 매달릴까요? 인간성에 대한 집착에서 비롯된 건 아닐까요? 인간은 외롭고, 동시에 인간이라는 존재를 긍정하기 때문에 로봇조차 인간처럼 만들고 싶은 건지도 모르겠습니다. 이런 고민이 전제되어 있어 안드로이드가 나오는 작품군의 메시지는 대체로 비슷해집니다. 안드로이드 메이드, 안드로이드 집사, 안드로이드 친구, 안드로이드 연인 등 다양한 안드로이드 소재의 창작물이 나왔지만 상대로부터 '진정한 인간성'을 발견하며 관계성을 인정하는 흐름으로 진행되는 경우가 대다수입니다.

작가들은 모두 자신의 메시지(말하고자 하는 바)를 최대한 효과적으로 전달할 수 있는 방식(소재, 플롯)을 고민합니다. 모두가 매우 치

열하게 고민한 끝에 비슷한 결론에 도달할 가능성도 적지 않습니다. **같은 메시지 전달을 위해 같은 소재를 선택했다면 초반 전개가 유사해지는 것도 놀랄 일은 아닙니다.** 우리는 같은 시대를 살고 있고, 데이터베이스를 공유하니까요.

이제 내가 기획 중인 작품과 소재가 겹치는 신작이 나왔을 때 어떻게 할지 결정해야 합니다. 최종 결정은 작가의 몫이지만 소재 중복만으로 작품 론칭을 포기할 필요는 없습니다. 웹툰, 웹소설은 소재나 설정만으로 만들어지지 않습니다. 기획 단계에서 유사성이 높아도 완성품은 전혀 다를 수 있습니다. 다만 연출이나 디테일한 장면, 구체적인 에피소드 등에서 기존 작품과 겹치지 않도록 섬세한 주의를 기울여야 합니다. 냉정하지만 먼저 세상에 나온 작품의 오리지널리티가 존중받습니다.

또한 플랫폼은 소재가 겹치는 작품을 굳이 픽업하지 않는 경향이 있습니다. "그럼 다른 플랫폼에 투고하지, 뭐!" 할 수 있는 배짱과, 먼저 나온 작품을 충분히 고려하여 여러 디테일의 중복을 피해 가는 수고를 감내할 준비가 되어 있다면 정면 돌파를 응원하겠습니다.

05

여러 아이템이 있는데
장면만 떠올라요.

>>

합쳐 봅시다!

어떻게 이어야 할지 모르겠다…

| 생각나는 장면 | 생각나는 장면 | 생각나는 장면 |

SNS에서 한창 떠돌던 짤인데요. 실제로 많은 작가들이 아이데이션
ideation 과정에서는 온갖 아이템을 손에 쥐고 있습니다. 하지만 이 아
이템, 가만히 들여다보면 재미있는 장면만 많을 뿐 플롯으로 만들기
에는 막막합니다. 이럴 땐 어떻게 할까요? 작가 지망생이나 초보 작

가에게 가장 추천하는 방법은 '이야기 합치기'입니다. 『만화 만드는 법』에서 야마모토 오사무는 "모든 이야기는 합쳐질 수 있다"고 했습니다. 특히 아이템은!

다크한 마법소녀물 아이템
꼭 넣고 싶은 장면 ❶ 마법소녀가 고양이에게 마법의 힘을 받는 장면
꼭 넣고 싶은 장면 ❷ 지금까지 조력자인 줄 알았던 고양이가 적대자라는 사실이 밝혀지면서 본모습이 드러나는 장면

캠퍼스 로맨스 아이템
꼭 넣고 싶은 장면 ❶ 미대생인 여자 주인공이 학과 수업 중에 변태 교수에게 주먹을 날리는 장면
꼭 넣고 싶은 장면 ❷ 항상 웃고 있는 남자 주인공에게서 서늘함을 느끼고 돌아보는 여자 주인공, 두 사람의 시선이 교차하는 장면

이 작가에게는 다크한 마법소녀물과 캠퍼스 로맨스라는 두 아이템이 있습니다. 둘 모두 넣고 싶은 장면은 확실합니다. 그러나 장면만 있다면 기존 작품들과 비슷한 점이 많아 보일 겁니다. 주인공에 대해 깊게 고민하지 않았다면 더욱 차별점을 찾기 어렵습니다. 이럴 때 무턱대고 차별점을 찾기보다는 내가 가진 다른 아이템을 열어 보는 방법도 좋습니다.

두 이야기를 합쳐 볼까요? 그게 가능하냐고 묻는다면 모든 이야

기는 캐릭터와 플롯의 결합이라고 답하겠습니다. "당연히 가능합니다." 제일 먼저 로그라인을 만들어 보죠. 보통 '로그라인'이라고 하면 '…하는데…'로 끝나는 문장을 생각합니다. 이런 로그라인은 독자들이 다음을 궁금해하게 만드는, 마케팅용 로그라인입니다. 마케팅용 로그라인만 짜고 작품에 들어가면 작가조차 다음에 어떤 사건이 올지 모르게 됩니다. 따라서 로그라인은 마케팅용이 아니라 기획용으로 짤 필요가 있습니다. 이때 만드는 로그라인은 엔딩과 3막 구조가 확실해야 합니다.

A가 B를 위해 C하는 이야기

두 이야기를 합치기 때문에 주인공에 해당하는 A가 두 명입니다. 마법소녀 A와 싸가지 없는 미대생 A. 합치면 이렇습니다. '마법소녀이면서 미대 신입생인 싸가지 없는 여자 주인공 A.' 어떤가요, 벌써 달라 보이지 않나요? 다음은 B(주인공의 욕망)입니다. 두 이야기를 합쳤으니 두 가지 로그라인을 만들 수 있습니다.

❶ **다크한 마법소녀물 플롯을 살리는 경우** 마법소녀인 A가 세계를 구하기 위해 고군분투하다 마법소녀의 비밀을 깨닫고 결국 자신을 희생하는 이야기
❷ **캠퍼스 로맨스 플롯을 살리는 경우** 싸가지 없는 미대 신입생이자 마법소녀인 A가 동아리 활동을 성공적으로 이끌기 위해 어딘가

비밀스러운 남자 주인공 B의 실체를 알게 되고 결국 이 둘이 연애하는 이야기

여기서 두 로그라인 모두 헐거울수록 좋습니다. 로그라인에서부터 구체적인 설정을 넣으면 이야기가 앞으로 나아가기 어렵거든요. 이 헐거운 로그라인에서 목표를 살펴볼까요? '세계를 구하기 위해'와 '동아리 활동을 성공적으로 이끌기 위해'라는 두 가지가 있습니다. 전부 가져가고 싶다면 가장 먼저 목표가 충돌하는지부터 보세요. 목표가 충돌한다면 하나만 선택하고, 아니라면 메인 플롯을 정한 후 나머지는 서브로 넣고 합치면 됩니다. 여기에도 두 가지 방법이 있습니다. 초반부와 후반부를 나누는 방법과 두 이야기를 각자 진행시키다 2막 후반부에서 서브플롯이 드러나며 메인 플롯의 문제 해결에 도움을 주는 방법입니다.

먼저 초반부와 후반부를 나눈다면 '마법소녀이면서 미대 신입생인 싸가지 없는 여자 주인공 A가 동아리 활동을 하다가 싸가지 없는 남자 주인공을 알게 되고, 둘이 힘을 합쳐 세계를 구하기 위해 고군분투하는 이야기'로 정리할 수 있습니다. 동아리 활동은 초반 1-15화 정도의 에피소드로 두는 거죠. 초반부는 두 사람이 결합하는 가벼운 에피소드 정도라 후반부의 세계를 구하기 위해 고군분투하는 메인 플롯 위주로 진행될 겁니다. 이 경우 추가로 다른 서브플롯이 필요합니다.

두 번째 방법은 이렇게 정리할 수 있습니다. '마법소녀이면서 미

대 신입생인 싸가지 없는 여자 주인공 A가 동아리 활동을 하다가 싸가지 없는 남자 주인공을 알게 된다. 마법소녀로 활동하랴, 동아리 활동하랴, 바쁜 주인공에게도 로맨스가 올까?' 이 경우 동아리 활동 에피소드가 처음부터 끝까지 연계되고, 두 사람의 연애 이야기와 합쳐져 메인 플롯으로 기능합니다. 그리고 주인공이 가지는 마법소녀라는 비밀이 서브플롯으로 병렬적으로 진행되고요. 두 사람의 연애의 완성은 남자 주인공이 여자 주인공의 마법소녀라는 비밀을 어떻게 받아들이는가와 연결될 겁니다.

두 이야기가 합쳐지면 곧바로 엔딩을 내기 어려우니 기획용 로그라인보다는 마케팅용 로그라인이 나옵니다. 어떤가요? 이제부터 두 가지 다른 방향으로 나온 이야기를 마음껏 물고 뜯어 보세요.

06

어떤 기획을 해도
단편만 나오는데요?

>>

인물 사이의 갈등을
더 파고들어 가 볼까요?

작가를 나누는 여러 기준이 있겠지만 저의 경험에 비추어 보면, 캐릭터 중심형 작가와 캐릭터 관계형 작가, 그리고 플롯 중심형 작가로 나눌 수 있습니다.

❶ **캐릭터 중심형 작가** 캐릭터의 내적 갈등 중시
❷ **캐릭터 관계형 작가** 캐릭터 간 에피소드 중시
❸ **플롯 중심형 작가** 외적 갈등 중시

어떤 기획안을 짜도 단편만 나온다면 주인공의 내적 갈등만 파

고들었을 확률이 높습니다. 캐릭터 중심형 작가가 많이 겪는 문제입니다. 장편에서는 캐릭터들의 관계나 다양한 사건(에피소드)도 캐릭터의 내적 갈등과 성장 못지않게 중요합니다. 캐릭터의 과거, 내적 결여에만 집중하면 그 이상의 사건이 나오기 어려워집니다. 나는 어떤 스타일인지 모르겠다고요?

웹툰 《ONE》(이은재 작가)

형과 같은 공부 수준을 요구하는 아버지로 인해 모든 생활을 통제당하는 주인공. 사실 그는 싸움 천재로, 자신을 괴롭히던 일진들을 압도하고 이 과정에서 싸움을 통해 일진을 벌하는 듀오를 구성한다.

이 설명을 읽고 무슨 생각이 드나요?

플롯 중심형 작가 주인공이 물리쳐야 할 일진들은 누구지? 외부 적은 누가 더 있지?

캐릭터 중심형 작가 이 주인공은 왜 이렇게 됐지? 형과 아버지는 어떤 사람이지?

캐릭터 관계형 작가 주인공은 다른 캐릭터들 중에 누구랑 친구가 되지? 듀오랑은 주로 어디를 가고 왜 친해지지?

모든 질문이 작품을 만들면서 할 법합니다. 하지만 어느 질문을 먼저 하느냐, 어느 질문을 나중에 해결하느냐에 따라 작품 기획의 사이즈가 달라집니다. 캐릭터 중심형 작가는 어느 정도 3막을 어떻게 채울지 감을 잡고 있습니다. 반면 주인공의 내적 결여와 연관된 인물들(아버지, 형)만 생각하다 보면 2막이 텅 비고 맙니다. 주인공의 내적 결여와 직접적으로 연관된 인물들은 주인공의 과거 인물인 경우가 많습니다. 이미 벌어진 일이라는 뜻이죠. 그래서 2막 초반부에서 보통 과거의 인물들은 복선만 남기고 3막에서 다시 등장합니다. 주인공에게는 현재의 인물이 필요하고, 없다면 주인공의 현재에 있는 인물을 만들어 주어야 합니다. 이것이 인물 간의 갈등을 만들기 위해 필요한 필수 요소, 이야기가 진행되면서 만나는 새로운 인물입니다.

처음에는 단편이었다가 나중에 장편이 되는 경우가 의외로 많습니다. 《도박묵시록 카이지》(후쿠모토 노부유키 작가), 《그 남자! 그 여자!》(츠다 마사미 작가) 등도 단편에서 시작했다가 장편이 되었습니다. 특히 《그 남자! 그 여자!》는 1화에서 다양한 현재의 인물이 등장했다는 점이 장편으로의 확장이 가능했던 큰 이유였습니다. 우리도 장편으로 나아가기 위해서 주인공의 현재의 인물 관계도를 작성해 보면 어떨까요?

07 이야기 크기를 늘리고 싶어요.

>>

혹시 꽉 닫힌 이야기 아닌가요?

플랫폼에 차기작 시놉시스를 보낸 한 작가가 이런 답변을 받았습니다. "스토리는 재미있는데 이야기 사이즈를 늘리면 좋겠어요." 무슨 뜻일까요? 이런 피드백을 받았다면 내가 만든 이야기가 '꽉 닫힌 이야기'는 아닌지 점검할 필요가 있습니다.

독자 입장에서 이런 느낌이 드는 작품이 있습니다. "주변 캐릭터와의 합만으로 200화는 연재했으면 좋겠다." 캐릭터 중심 기획이라 캐릭터 관계망을 넓혀 가며 이야기를 만들 수 있습니다. 시트콤 같은 느낌으로요. 작가들도 큰 어려움이 없고, 오히려 너무 길어질까 걱정합니다. 반대로 어떤 작품은 끝을 향해 달려가는 게 확고한, 명

확한 '꽉 닫힌 이야기'입니다. 90분이라는 상영 시간이 정해져 있는 영화 같다고 할까요. 플롯 중심으로 기획한 작품이라면 이야기를 촘촘하게 늘리다 자칫 긴장감이 떨어질 수도 있습니다.

이때는 속도감은 유지하면서 다른 부분에서 변주를 주어야 합니다. 이야기를 넓혀야 하니 확장이 될 텐데요. 두 가지겠죠.

❶ 공간 확장
❷ 시간 확장

여기 탈출 서사의 작품이 있습니다. 주인공 A가 공간 B를 탈출하는 이야기입니다. B에서 나타나는 장애물과 그로 인해 미쳐 가는 사람들만으로도 이야기는 긴장도 높고 속도감 있게 전개될 수 있습니다. 초안 단계라면 'B라는 공간에서 탈출한다'라는 큰 틀과 대강의 장애물만 설정되어 있을 겁니다. 이때 담당자에게 사이즈를 키울 수 있냐는 피드백을 듣는다면? (반드시는 아니지만) 공간 확장이나 시간 확장을 고려할 수 있습니다.

이를테면 똑같은 좀비를 다룬다고 해도 《데미지 오버 타임》(선우훈 작가)은 고립된 군부대 안에서의 이야기입니다. 후반부에 트럭을 타고 나가는 편을 제외하고는 고립된 공간 안에서만 진행됩니다. 《세로토닌》(강희석 작가)에도 고립된 구역이 나오지만 그 너머에도 사람들이 살고 있어 좀비가 큰 위협이라기보다는 좀비를 가운데 두고 이들을 이용하는 사회에 초점을 둡니다. 그러니 좀비가 있는 구

역을 다룬다면 탈출로 끝내기보다는 좀비와 엮인 사회로 공간을 확장시키거나 군용 차량을 끌고 공간을 돌며 모험을 하는 것처럼 공간을 확장시킬 수도 있습니다.

시간을 확장시킨다는 건 어떤 의미일까요? 바로 과거와 현재를 오가는 것입니다. 현재 탈출 서사가 진행 중이지만 분명 주인공이 가지고 있는 내적 문제가 있을 텐데요. 이로 인해 주인공은 탈출과 함께 중요한 결정을 내리겠죠. 이것을 현재의 서사로만 풀지 말고 처음부터 주인공의 과거를 암시한 후 과거와 현재를 오가다 현재 시점에서 중요한 결정의 순간에 과거의 순간을 겹침으로써 과거 서사와 현재 서사를 결합시키는 방법이 있습니다. 즉, 시간의 확장입니다. 탈출이라는 기본 서사 자체는 변하지 않지만 캐릭터의 심리를 더욱 깊게 다룰 수 있다는 장점이 있습니다. 그러니 고민해 볼 가치가 충분하지 않을까요?

더 깊이 알고 싶다면 로널드 B. 토비아스가 쓴 『인간의 마음을 사로잡는 스무 가지 플롯』 중 '모험의 플롯' 부분이나 블레이크 스나이더가 쓴 『SAVE THE CAT!』 중 '황금 양털' 부분을 읽어 보세요.

작은 사건을 채우지 못하겠다면?

공간 확장, 시간 확장 등으로 3막을 채우긴 했어도 작은 사건을 떠올리기 어려울 때가 있다. 아래 질문들을 채워 보자.

1. A가 되는 데 방해가 되는 욕망의 경쟁자 혹은 적대자는?

2. 위의 경쟁자 혹은 적대자를 없애기 위해 필요한 서브 미션을 순서대로 3가지 정해 보시오.

❶

❷

❸

3. 위의 서브 미션을 이루기 위한 계획을 정리해 보시오.

서브 미션			
조력자 1		조력자 2	
계획			
예상되는 문제			
문제 해결책			

미션을 통해 주인공이 알게 되는 것은?	

예시 주인공의 욕망 **"나는 황후가 되고 싶다."**

1. 황후 후보로 뽑힐 예정인 ☆ 가문의 장녀가 후보자 선정에 나오지 못하게 해야 한다.

2. ❶ ☆ 가문에 스파이를 잠입시킨다.

 ❷ ☆ 가문의 사업을 망하게 만든다.

 ❸ ☆ 가문 장자의 약점을 잡아 주인공 편으로 만든다.

3.

서브 미션	☆ 가문 장자의 약점을 잡아 주인공 편으로 만든다.		
조력자 1	불법 카지노 주인	**조력자 2**	황태자
계획	☆ 가문에 스파이를 넣어 장자의 뒤를 캔다. 장자가 카지노에 드나드는 것을 알게 된다. 불법 카지노에서 장자를 속여 ☆ 가문의 보검을 맡기게 한다. 이후 이 보검으로 장자를 협박할 수 있다.		
예상되는 문제	불법 카지노에서 장자를 속일 만한 캐릭터가 있을까?		

문제 해결책	기존 캐릭터 설정에서 주인공에게 스파이업계의 뒷골목 친구들이 있다고 한다. 혹은 주인공이 알고 보니 엄청난 도박 능력자라는 설정도 가능하다.
미션을 통해 주인공이 알게 되는 것은?	사실 이 장자는 진짜 장자가 아니다. 따라서 ☆ 가문의 보검도 진짜 보검이 아니었다. 진짜 장자는 따로 있다!

시트를 채우는 과정에서 작은 사건 여러 개가 떠오를 것이다. 주인공과 불법 카지노 주인은 어디서 만나게 할까? 주인공의 스파이업계 뒷골목 친구는 새로 만들까, 아니면 기존의 캐릭터 설정에 덧붙일까? 이와 관련된 에피소드는 어느 부분에 넣으면 좋을까? 등등. 큰 사건에 딸려 나오는 작은 사건들을 (위의 예시처럼) 채우다 보면 어느새 탄탄한 플롯이 완성될 것이다.

08

자전적인 이야기, 자극이 필요할까요?

>>

이야기의 이유를 먼저 고민합시다.

작품은 작가가 만들어 낸 이야기지만 완전히 작가와 분리될 수는 없습니다. 창작자도 마찬가지입니다. 작가가 작품 속 인물과 자신을 동일시하거나 아예 자신의 이야기를 바탕으로 만들어진 이야기도 많습니다. 다시 말해 모든 이야기에는 작가의 '자전적' 요소가 담겨 있습니다. 그래서 이런 고민에 빠지죠. '내가 겪은 이야기를 자극적으로 만들어야 할까?' 이는 내가 겪은 '진짜' 이야기를 어떻게 자극적으로 '가짜'로 만들어야 하나와 같습니다.

　아즈마 히로키는 『게임적 리얼리즘의 탄생』에서 이에 관한 흥미로운 답을 제시했는데요. 그에 앞서 리얼리즘에 관한 질문을 하나

하겠습니다. 여러 작법서에서 리얼리즘을 다룹니다. 작법서를 읽지 않았더라도 영화, 드라마, 만화, 소설 등을 통해 어렴풋하게나마 '리얼하다'에 관한 이미지를 갖고 있을 테지요. 혹시 리얼하다는 꼭 내가 발가벗겨진 기분이고, 불쾌하고, 부끄러운 무엇이라고 생각하나요? 동시에 그게 정말 리얼리즘일까 싶은 의문을 가진 적은 없나요?

아즈마 히로키는 만화, 게임, 애니메이션 캐릭터들은 자연을 모방하는 현실의 리얼리즘이 아닌 해당 영역 안에서 계보적으로 쌓여 있던 구체적인 무언가를 이미 모방하고 있다고 말합니다. 가령 백발 벽안 캐릭터가 있다면 그의 정체는 드래곤! 로맨스 장르에서 남자 주인공이 둘인데 한 명은 다정한 노란 머리, 한 명은 싸가지 없는 검은 머리라면 남자 주인공은 후자! 이런 식으로 데이터베이스화되어 있는 영역 안에서 데리고 온다는 뜻이죠.

어떤가요? 우리가 읽은 수많은 작품도 이 기준으로 분류가 가능합니다. 게임적 리얼리즘처럼 현실이 아닌 것을 모방하기도 하고, 또 현실을 모방하는 자연주의적 리얼리즘으로 진행되기도 합니다. 이제 창작자 입장에서 보겠습니다. 작가는 막연하게나마 '내 작품은 ○○ 톤으로 가야지' 생각하고 있을 가능성이 높습니다.

다만 나 자신을 원형으로 삼아 탄생한 캐릭터는 자연주의적 리얼리즘 쪽이겠죠? 혹은 그렇다 해도 자극 요소를 강하게 가져가야겠다고 결심했다면 다른 리얼리즘을 생각하는 것이고요. 적어도 '진짜'에 대한 생각이 조금 달라지지 않았을까 싶습니다. 나에 대해서 이야기하는 것만이 진짜가 아니랍니다. SF 소설가 어슐러 르 귄 역시

"판타지는 가장 오래된 서사 방식이자, 가장 보편적인 서사"라고 했습니다. SF 세계는 분명 현실과 다르지만 충실한 리얼리즘이 담겨 있습니다. 오히려 판타지의 재료는 리얼리즘이 다루는 사회 관습보다 훨씬 영구적이고 보편적입니다. 따라서 우리는 지금 여기에 있는 작품만이 '진짜'라고 생각할 필요가 없습니다.

자, 결론을 내릴 시간입니다. 이제 어떻게 하면 될까요? 여기서부터는 창작자의 선택이겠지만 크게 세 가지 방법이 있습니다. 첫째, 정말로 나에게 일어난 일을 제외하고는 그리고 싶지 않을 수 있습니다. 이 경우 독자보다는 스스로를 들여다보는 작품이 될 겁니다. 그러니 작품이 큰 인기를 얻지 못해도 너무 속상해하지는 마세요. 의도부터가 창작자를 위함이잖아요. 둘째, 작품 의도를 해치지 않는 선에서 잘 만들어 보고 싶다면 경험을 기반으로 하되, 플롯처럼 사건 배열을 다르게 해서 긴장감을 유지할 수 있습니다. 셋째, 자전적인 이야기에서 시작했지만 그건 재료로만 사용하고 근사한 요리를 하겠다고 마음먹었다면 이제 플롯과 기획을 생각하고 창작 요소에 집중하세요. 어떤 요리가 완성될지는 몰라도 재료는 변하지 않으니까요.

09

장편 기획이
어려워요!

>>

작가 유형에 따라
시작하는 방식이 다릅니다.

이상하게도 단편 기획에서는 재능을 펼치던 예비 작가들이 장편 기획에서는 헤매는 경우가 많습니다. 성실하게 수업을 받은 학생들도 너무 많은 고민 끝에 빈 기획안을 가져오기도 합니다.

이유가 궁금하다고요? 너무 잘하려다 그만 아무것도 하지 못하는 경우가 생각보다 많습니다. 모든 창작자는 잘하고 싶은 욕심이 있어요. 욕심을 버릴 수 없지요. 작가니까요. 하지만 너무 잘하려다가 정작 아무것도 하지 못하는 걸 바라는 건 아니잖아요. 욕심을 버리라는 뜻이 아니라 일단 해보자는 말입니다.

비슷한 고민을 한 적이 있다면 나는 어떤 유형인지 생각해 보세

요. 장편을 시작하는 방식으로 살펴볼까요? 콘티와 시놉시스입니다.

발
상

❶ 콘티로 시작하는 유형

3막 구조는 제쳐 두고 1-3화에 해당하는 콘티, 혹은 글 콘티를 작성하면서 캐릭터를 구체화하는 유형입니다. 어떤 제약도 없이 캐릭터를 가지고 노는 사이 나도 모르게 플롯의 법칙대로 콘티를 구성하게 됩니다. 이렇게 콘티를 구성하고 나면 처음 머릿속으로 생각했던 것보다 한 발짝 더 나아간 캐릭터와 상황을 가질 수 있습니다. 처음에는 "거식증에 걸린 주인공이 갑자기 모든 걸 먹을 수 있는 냉장고를 가진다면?"이라는 주도적 아이디어 하나만 있었다고 칩시다. 그러다 1-3화를 구성하면서 '주인공이 사실은 성격 파탄자다', '격투기 선수인데 체급을 줄여야 한다' 등의 설정이 점점 들어가죠. 주인공의 친구들이나 이전 신에서 나도 모르게 등장한 주인공의 부모님과의 관계 등이 줄줄 나올 수도 있습니다. 전체 시놉시스를 작성하기 전에 콘티를 대강 그려 보고 시놉시스로 돌아오면 캐릭터 짜기가 훨씬 수월하다는 장점이 있지요. 다만 이때 작성한 콘티는 모두 다시 그려야 할 것입니다. (어떤 콘티도 그대로 가는 경우는 없지만요.) 이렇게 콘티를 짜고 난 다음 그걸 바탕으로 시놉시스를 쓰면 훨씬 쉬워집니다.

❷ 시놉시스로 시작하는 유형

일단 전체 구조를 잡는 데에서 출발하는 스타일이죠. 3막 15장도, 영웅의 12단계도 좋아요. 일단 작가의 머릿속에 있는 이야기를 템플릿에 작성합니다. 이때 한 번쯤 시도해 보면 좋을 듯한 로그라인을 잡고, 서로 다른 방식으로 만들어 보는 겁니다. "거식증에 걸린 주인공이 갑자기 모든 걸 먹을 수 있는 냉장고를 가진다면?"의 로그라인을 갖고는 오늘은 유도 선수 이야기, 내일은 SNS 인플루언서 이야기로 만들 수 있겠죠. 혹은 오늘은 유도 선수가 친구에게 배신당하는 에피소드를 초반에 배치했다가 내일은 주인공이 친구를 배신하는 에피소드로 바꿀 수도 있습니다. 이렇게 같은 로그라인을 다양한 방식으로 여러 번 템플릿에 맞춰서 다시 쓰다 보면 다양한 결말이 나옵니다. 나중에 내가 쓴 모든 시놉시스를 펼쳐 놓고 살펴봅니다. 합치다 보면 처음 생각보다 훨씬 풍부한 이야기가 나오겠지요.

어떤 스타일이건 모두 일단 시작한다는 게 공통점입니다. 시작하지 않으면 글은 완성될 수 없습니다. 시놉이 먼저냐, 콘티가 먼저냐는 정해 줄 수 없지만 시작하지 않으면 마칠 수 없다는 것은 확실히 말할 수 있습니다.

part 1 두 번째 챕터로 돌아갑시다.

핵심 아이디어를 바탕으로 이야기에 쓸 재료들을 모았다면 이제 배치를 고민할 차례입니다. 이야기를 위한 사건 배치도를 플롯이라고 하지요. 플롯은 '독자들이 이야기를 어떤 식으로 읽게 할지'를 고민한 결과물입니다.

이야기의 구조에 대해서는 많은 작가와 학자들이 오랫동안 고민해 왔고, 그 결과물이 여러 작법 이론으로 남아 있습니다. 다만 대부분이 소설과 영화 창작을 전제로 하기에 우리가 추구하는 연재형 스토리텔링 콘텐츠에 적용하려면 요령이 조금 필요합니다. 어렵게 생각 마세요! 내 이야기가 지루하지는 않나 상대의 반응을 살피고, 준비했던 용건의 순서를 상황에 따라 바꾸고, 예정에 없던 흥미로운 화제를 추가로 꺼내는 건 작가가 아니더라도 우리가 일상에서 늘 하고 있는 일이거든요.

PART 2

구조 편

어떻게
배치해야 할까?

01

연재물에도 3막 구조가 필요한가요?

>>

물론이죠!
단, 응용이 조금 필요합니다.

대부분의 작법서는 3막 구조를 중심으로 전개됩니다. 어렵게 생각할
것 없이 '시작', '중간', '끝'입니다. 1막에서 던져진 문제가 2막에서
확대되고 3막에서 해결됩니다.

　이야기를 셋으로 토막 내는 데까지는 대부분의 이론이 동일합
니다. 생선 가게 주인이 갈치를 다듬을 때 머리와 꼬리를 잘라 내는
것과 얼추 비슷합니다. 그런데 머리(1장)와 몸통(2장)과 꼬리(3장)를
다시 각각 몇 토막 내야 하는지는 이론가마다 의견이 갈립니다. 대
표적으로 2-4-2 토막(폴 조셉 줄리노의 '8시퀀스'), 5-4-3 토막(크리
스토퍼 보글러의 '영웅의 여정 12단계'), 5-7-3 토막(블레이크 스나이더의

'15장') 등이 있죠. 무엇을 따를지는 요리사 마음입니다만 여기에는 공통점이 있는데요. 바로 '갈치'를 잘랐다는 점입니다.

이제 '갈치'를 '영화'라는 말로 바꿔 보죠. 앞서 언급한 세 방식은 영화 시나리오 창작을 위한 것입니다. 아무리 긴 영화라도 한 덩어리입니다. 관객이 1막에서 3막까지를 한 호흡으로 감상한다는 것을 대전제로 삼습니다. 연재물은 그렇지 않잖아요. 따라서 시나리오 작법의 기준을 그대로 적용해서는 안 됩니다.

스나이더의 3막 15장 구조를 볼까요? 총 15개의 장으로 이루어져 있으니 30화 분량 웹툰이라면 1개의 장을 각 2화분으로 구성하면 될 듯합니다. 스나이더의 3막 15장 구조는 1막이 1-5장, 2막이 6-12장, 3막이 13-15장이니 우리는 1-10화를 1막, 11-24화를 2막, 25-30화를 3막으로 잡으면 될까요?

분명히 말하지만 연재물로는 말도 안 되는 구조입니다. 이야기의 발단이자 엔진(추동력)이라 할 수 있는 1막부터 문제입니다. 9화까지 봤는데 아직도 이 이야기가 무엇에 관한 것인지 알 수 없을 뿐더러 이야기 전체의 흐름을 좌지우지할 중대 사건도 터지지 않은 상태라면 독자에게는 다음 화를 클릭할 동기가 없습니다. 아니, 이미 5화쯤에서 그 작품을 다시 찾지 않았을 가능성이 높습니다. 콘텐츠가 넘쳐 나는 시대니까요.

작품 준비 단계에서 간과하기 쉬운 사실을 하나 짚어 보겠습니다. 독자가 주간 연재 10화를 읽는 데 걸리는 시간은 장장 10주입니다. 영화라면 10여 분 안에 끝났을 이야기를 웹툰 독자는 무려 두 달

반이나 투자하여 읽어야 합니다. 게다가 중간에는 단절이 9번이나 있습니다. 여러모로 독자의 몰입을 방해하는 요소들입니다. 즉 연재 1막에는 여러 화를 할애할 수 없습니다. 대부분의 웹툰은 3화 내외(웹소설의 경우 5화 전후)에서 1막을 마치고 본론(2막)으로 향하며, 만약 그렇지 못했다면 다른 장치를 심어 둡니다.

급한 불을 끈 2막과 3막은 느긋하게 15장 구조를 따라도 괜찮을까요? 그렇지 않습니다. 일단 분량이 문제입니다. 30화로 완결되는 웹툰을 예로 들었지만 대부분은 이보다 분량이 길죠. 100화, 200화가 넘는 작품도 많습니다. 전체 분량과 무관하게 웹툰의 1막은 3화 안에서 끝낸다고 했지요? 전체 분량이 200화인 작품에서 1막에 해당하는 3화를 빼면 197화가 남는데, 스나이더는 2막에 7개, 3막에 3개의 장을 각각 할애하고 있습니다. 산술적으로 나눠 볼게요.

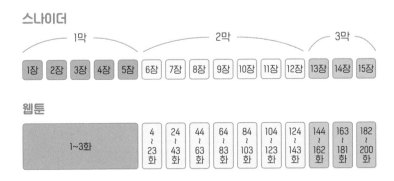

하나의 장에 19.7화, 반올림해서 20화 분량을 할애해야 한다는 결론이 나오죠. 더 구체적으로 살펴볼까요? 스나이더의 2막 마지막

장인 12장은 '영혼의 어두운 밤'이라는 별칭이 있습니다. 주인공이 모든 희망을 잃고 절망하는 파트거든요. 여러분은 주인공의 절망을 20화(장장 5개월!)에 걸쳐 묘사할 수 있나요? 독자 입장에서는 어떤가요, 그런 20화 분량을 보고 싶은가요?

정신이 번쩍 들지 않나요? 중요한 건 200화 웹툰(무려 주간 기준 4년 연재!)에 우리의 독자들이 기대하는 바는 영화보다 20배 느린 전개가 아니라 영화보다 20배 다채로운 볼거리(사건)란 점입니다. 그렇다면 연재물을 기획하는 사람은 3막 15장(혹은 3막 8시퀀스 등)을 공부할 필요가 없는 걸까요?

아니요. 연재형 콘텐츠는 정말 흥미로운 존재입니다. **전체를 합쳐야 하나가 되지만 그것의 부분(연재분) 또한 작은 하나를 이루어야 합니다.** 영화의 일부를 떼어 내면 부분에 불과하지만 웹툰이나 웹소설의 한 화는 독립 콘텐츠로도 가치를 갖습니다. 그러니 그 안에도 독자를 붙잡을 '구조'가 있어야 합니다. 시나리오 작법이 설명하는 이야기 구조는 '한 화', 혹은 '한 에피소드'의 플롯을 짜는 데 큰 도움이 됩니다. 2막을 커다란 한 덩어리로 간주하는 대신 작지만 완결성 있는 여러 3막의 연쇄 형태로 구조를 잡길 권합니다. 이렇게요.

1막	2막			3막
	에피소드1 (e1)	에피소드2 (e2)	에피소드3 (e3)	
	e1 1막 \| e1 2막 \| e1 3막	e2 1막 \| e2 2막 \| e2 3막	e3 1막 \| e3 2막 \| e3 3막	

노트

3막 구조

연극, 영화, 소설 등의 서사 작법에서 가장 기본이 되는 틀. 아리스토텔레스가 『시학』에서 '모든 이야기에는 시작과 끝이 있어야 한다'고 말한데서 유래한다. 1막(시작), 2막(중간), 3막(끝)에 대해서는 학자들마다 다양한 정의를 내놓으나 역할에 대해서는 대체적으로 비슷한 의견을 보인다.

1막에서는 주인공이 소개되고, 상황이 설명되고, 문제가 발생하며, 질문이 제기된다. 3막에서는 변화한 주인공의 모습이 보이고, 문제가 해결되고, 질문에 대한 답이 제시된다. 2막은 1막에서 3막으로 가기 위한 과정이다. 1막이 수학 문제이고 3막이 답이라면 2막은 연산 과정이다. 문제는 확대되고 시행착오가 반복된다. 2막 후반(클라이맥스)에 주인공은 지금까지의 모든 시도를 무의미하게 만드는 큰 고난에 직면하고, 이를 이겨 내거나 패배한다. 이 시점이 3막의 답을 결정한다.

3막에 대한 세 가지 관점

워크 시트

1. 폴 조셉 줄리노의 '3막 8시퀀스'(『시나리오 시퀀스로 풀어라』)

막	시퀀스	역할
1막	A	- 누구, 무엇, 어디, 그리고 무슨 상황에서 극이 진행될 것인가 등의 의문들에 대한 답 제공.
	B	- 주요 긴장 축(적대자, 곤경)의 설정과 극적 의문 정리. - 주요 갈등 형성.
2막	C	- 1막의 끝에서 제기된 문제 해결을 위한 첫 시도. - 제일 쉬운 해결책 제시.
	D	- 첫 시도가 실패했음이 밝혀지고, 추가 조치가 취해짐. - 관객은 이 시점에서 종종 극적 의문의 답에 대한 매우 명확한 느낌을 받음.
	E	- 새롭게 발생한 복잡한 상황들을 해결하기 위해 노력. - 새 캐릭터들과 새 기획이 등장.
	F	- 긴장 해소를 위해 사용되었던 손쉬워 보였던 해답들이 모두 사라짐. - 최악의 상황에서 주인공이 해결을 위해 노력.
3막	G	- 위기감과 진행 속도가 높아짐. - 대부분 뜻밖의 전개가 보임.
	H	- 개시점에서 발생했던 불균형이 긍정적으로든 부정적으로든 해소. - 에필로그 혹은 피날레 포함.

2. 크리스토퍼 보글러의 '영웅의 여정 12단계'(「신화, 영웅 그리고 시나리오 쓰기」)

막	영웅의 여정 12단계	설명
1막	일상 세계 (The Ordinary World)	- 이야기의 시작을 위한 소재 제시. - 일상 세계의 평범함을 통해 모험이 진행될 세계의 차별성 부각.
	모험에의 소명 (The Call to Adventure)	- 일상을 떠나 특별한 세계로 떠나야 함을 암시. - 이야기의 시발점으로 작동.
	소명의 거부 (Refusal of the Call)	- 소명을 받아들일지 고민. - 두려움 때문에 소명을 거부. 극적 긴장감 고조.
	조력자와 만남 (Meeting with the Mentor)	- 조력자 만남. 모험에 필요한 것들을 제공하고 모험을 지속하도록 격려.
	첫 관문의 통과 (Crossing the Threshold)	- 특별한 세계에 들어서며 첫 관문 통과. - 관문 수호자를 만남.
2막	시험, 협력자, 적대자 (Tests, Allies, Enemies)	- 시련을 이겨 내고 영웅으로 거듭나는 세 요소를 경험.
	동굴 가장 깊은 곳으로 접근 (Approaching the Cave)	- 여정의 핵심인 동굴에 도달. - 협력자의 도움을 통해 난관을 해결해 감.
	시련 (The Ordeal)	- 영웅은 최강의 적을 마주함. - 시련을 겪으며 죽음을 경험, 다시 태어나는 과정을 거침.
	보상 (The Reward)	- 시련을 이겨 낸 영웅은 검, 보물, 영약 등을 보상으로 받음.

3막	귀환의 길 (The Road Back)	- 보상을 가지고 일상으로 돌아갈지, 모험을 지속할지 선택의 기로에 섬.
	부활 (Resurrection)	- 집으로 귀환. 최후의 시련을 직면하고 부활을 경험.
	영약을 가지고 귀환 (Returning with the Elixir)	- 불로불사의 영약을 가지고 귀환하며 여정의 막을 내림.

3. 블레이크 스나이더의 '3막 15장'(『SAVE THE CAT! 흥행하는 영화 시나리오의 8가지 법칙』)

막	장	기능	설명
1막	1. 오프닝 이미지	작품의 분위기, 유형, 단서	- '마지막 이미지'와 대척점이 되는, '이전'에 해당하는 스냅 샷.
	2. 주제 명시	주제를 함축적으로 드러냄	- 대체로 주인공이 어떤 말을 듣는 장면으로 나타남. - 주인공은 나중에 가서야 그 말의 참뜻을 이해함.
	3. 설정	모험이 시작되기 전의 세계	- 모든 인물을 소개하거나 암시.
	4. 기폭제	작품에서 처음으로 발생하는 중대한 사건	- 주인공의 삶이 뒤흔들리는 장면.
	5. 토론	이 여정을 떠나야 할지 말아야 할지 갈등하는 주인공의 모습	- 한 컷일 수도, 여러 컷일 수도, 생략되어 있을 수도 있음.

2막	**6.** **2막** **진입**	주인공의 결단, 여정의 시작	- 주인공은 스스로가 내린 결정에 의해 2막에 들어서야 함.
	7. **B스토리**	분위기 전환	- 러브 스토리, 가족 이야기 등의 감정적 인 장면에 할애되는 경우가 많음. - 주제에 대한 토론을 포함하면 좋음.
	8. **재미와** **놀이**	작품 최대의 재미를 추구	- 독자가 플롯을 잊고 (스토리 외적으로) 작품의 셀링 포인트를 즐기게 됨. - 작가가 특기를 마음껏 어필함.
	9. **중간점**	작품의 전반부와 후반부를 가름	- 주인공이 상승의 정점을 찍거나 (가짜 승리) 주변의 세계가 붕괴하기 시작함.
	10. **악당이** **다가오다**	중간점까지의 흐름을 역행	- 내부적으로나 (주인공에게 내재된 문제) 외부적으로나 (실재하는 적) 치명적 위험이 닥침.
3막	**11.** **절망의** **순간**	주인공의 (가짜) 패배	- 주인공에게 소중한 무엇인가의 죽음. - '죽음의 바람' 장면.
	12. **영혼의** **어두운 밤**	모든 희망을 잃은 주인공의 모습	- 모든 희망을 잃은 주인공의 모습.
	13. **3막** **진입**	해답 발견, 결론 도출	- 새로운 영감, 막판의 행동, B스토리에서 감정선을 이끌어 가던 인물 등이 계기 가 되어 새로운 해답이 도출됨.
	14. **피날레**	두 세계의 종합, 새로운 세계	- 이전 세계와 새로이 배운 세계를 토대로 제3의 길로 나아가는 주인공.
	15. **마지막** **이미지**	변화가 일어났음을 증명	- '오프닝 이미지'의 대척점. - 모든 이야기는 '변화'에 대한 것이므로 그 변화는 극적이어야 함.

1화에 1막을
모두 담는다면?

>>

추천하지 않습니다.

연재물에서 1화의 중요성은 아무리 말해도 지나치지 않습니다. 1화를 열 번 넘게 고쳤다는 작가도 수두룩합니다. 이유는 간단합니다. 독자가 1화를 끝까지 읽어 주지 않으면 2화도 읽지 않을 테니까요. 2화의 조회 수는 무조건 1화보다 낮습니다. 2화 이후가 아무리 재미있어도 1화에서 계속 읽을 만한 매력을 느끼지 못했다면 소용없다는 뜻입니다.

웹툰의 1막은 3화분 내외인 경우가 많다고 말했지만 출판 연재 만화 시절에는 작가들이 1화에 1막을 모두 담았습니다. 기폭제(첫 번째 플롯 포인트), 즉 주인공이 본격적으로 여정에 나서는 장면을 그대

로 1화 엔딩으로 잡았죠.

기폭제 Catalyst

블레이크 스나이더가 『Save the Cat!』에서 사용한 용어로, 1막 마지막 부분에서 제시되는 중대한 사건을 말한다. 이 사건은 주인공을 새로운 세계로 이끌며, 일단 새로운 세계에 발을 내딛은 주인공은 다시는 이전의 세계로 돌아갈 수 없다. 시드 필드가 말한 '첫 번째 플롯 포인트'에 해당한다.

이 방식은 '1화=1막'인 동시에 1화에 하나의 에피소드가 통째로 담기기에 한 화 전체를 온전한 3막으로 분석할 수도 있습니다. 오다 에이치로의 《원피스》 1화 구조를 볼까요?

1p	해적왕이 남긴 유언으로 인해 대해적 시대가 시작되었다는 정보가 전달된다.
2-3p	(타이틀, 일러스트 표지)
4-6p	작은 항구 마을을 배경으로 주인공 루피의 성격과 욕망이 소개된다.
7-12p	해적 샹크스가 소개된다. 루피와의 관계가 드러난다.

1화는 '루피는 해적왕이 되고 싶어 한다. 루피는 과연 해적왕이 될 수 있을까?'라는 의문을 제기하는 1막으로 볼 수 있습니다. 주인공 루피가 소개되었고, 루피의 상황(보호자가 보이지 않음, 악마의 열매를 먹어 수영을 할 수 없음, 해적 샹크스 일행을 동경함)이 설명되었으며, 수영도 못 하고 동료도 없는 고아 소년이 정말로 해적이 될 수 있을지에 대한 질문이 나왔으니까요. 1화 엔딩에서 주인공이 '나는 해적왕이 되겠다'고 선언하면서 2막을 열었으니, 2화부터는 주인공의 시도와 고난이 반복되며 질문의 답이 제시될 3막으로 향하는 여정이

펼쳐질 것입니다.

또는, 이렇게 분석할 수도 있습니다.

1막 해적을 꿈꾸는 루피는 동경하던 해적 샹크스의 비겁한 모습에
화낸다.

2막 샹크스를 모욕하는 상대에게 무모하게 덤볐다가 위기에 빠진
루피를 샹크스가 자신을 희생해서 구한다.

3막 해적의 진정한 용기를 배운 루피는 샹크스 같은 해적이 되기로
결심한다.

이 구조로 본다면 1화의 내용은 이렇습니다. '용기와 만용을 구
분하지 못하던 루피가 샹크스와의 사건을 계기로 진정한 해적은 동
료를 위해서만 화낸다는 사실을 알게 되고, 샹크스처럼 진짜 위대
한 해적이 되기로 결심한다.' 완결된 성장담 형태임을 알 수 있죠. 독
자에게 완성된 이야기 한 편을 읽었다는 만족감을 주는 동시에 전체
서사의 1막 역할도 충실히 해내고 있는 좋은 1화라 할 수 있습니다.

1화에 1막을 모두 담는 방식의 장점은 흐름이 자연스럽고 무난
하다는 것, 단점은 1막의 역할이 '소개와 설명'에 치중되어 있어 기
폭제 즉, 이야기를 2막으로 이끄는 주요 사건이 등장하기 전까지 지
루할 수도 있다는 점입니다. 기폭제 등장 전까지 제시될 인물과 상

황 소개를 얼마나 흥미롭게 풀 수 있는지가 관건입니다.《원피스》를 비롯한 출판 만화는 그 해결 방안으로 한 화 내에서 해결할 작은 사건(위 1화의 경우, 산적과의 갈등)을 넣음으로써 긴장도를 높이고 서사의 완성도를 추구했지요.

'1화=1막'의 가장 큰 장벽은 분량인데요. 1막 전체를 한 화에 담으려다 보니 자연히 분량이 많아집니다. 출판 만화는 이를 감수하고 1화 분량을 파격적으로 많이 배정해 왔습니다.《원피스》는 일러스트 표지를 제외하더라도 1화가 51페이지,《나루토》(키시모토 마사시 작가)는 1화 분량이 60페이지가 넘습니다. 주간 연재만화의 1화분이 보통 18페이지임을 고려하면 3화분에 가까운 분량이지요. 한 페이지당 5컷만 들어간다고 가정해도 한 화에 300컷 이상이 필요합니다.

웹툰에서도 초기에는 1화에 1막을 모두 넣기 위해 수백 컷에 달하는 막대한 분량을 투자하는 경우가 있었지만 요즘은 이 방식을 잘 사용하지 않습니다. 다른 회차의 3-5배에 달할 작가의 노동량이 제일 큰 문제겠죠. 또 분량이 긴 만큼 스크롤을 많이 내릴 독자의 피로감도 간과할 수 없습니다.

그런데 출판 만화는 어떻게 60페이지가 넘는 분량으로 1화를 진행할 수 있을까요? 여러 이유가 있습니다. 우선 잡지 연재를 기반으로 하는 출판 만화에서는 페이지 수에 비례해서 원고료를 지급한다는 점을 들 수 있겠네요. 페이지 수가 늘어나면 작가의 노동량에 대한 보상이 이루어집니다. 1화에서 작품의 잠재력과 재미 요소를 이끌어 독자를 매혹시킬 수만 있다면 출판사도 원고료 투자를 아낄

이유가 없습니다.

다음으로 과거의 잡지 연재만화는 단행본화를 전제로 하는 원고였기 때문입니다. 출판사의 주요 수익은 연재 지면인 잡지 판매가 아닌 연재 분량을 모아 인쇄해서 판매하는 단행본 판매에서 발생했습니다. 한 권의 책으로 묶인 만화를 읽을 때 독자의 감각은 '한 화' 분량이 아니라 '한 권' 분량으로 바뀝니다. 책을 펼친 이상 한 권을 끝까지 읽게 되며, 그 과정에서 독자는 화별 분절을 거의 의식하지 않습니다.

웹툰으로 돌아오겠습니다. 1화에 1막을 모두 담을 필요는 없다고 했는데요. 그럼 1-3화는 어떻게 짜야 할까요? 크게 두 가지 방식이 많이 쓰입니다.

첫째로 1화에서 대뜸 기폭제 장면을 터뜨리고, 2-3화에서 그에 대한 부가 설명을 하는 방식입니다. 재난물을 예로 들어 볼까요? 1화에서 예상치 못한 엄청난 천재지변이 닥치고, 주인공은 속수무책으로 당합니다. 독자들도 '헐! 대체 이게 뭐야?' 하는 상태로 1화 엔딩을 맞이하죠. 2화가 시작되면 주인공은 정신을 가다듬고 상황을 분석하기 시작합니다. 본격적인 설정은 이 시점에 풀립니다. 영화 작법서가 말하는 1막의 구성인 설정 → 기폭제를 도치시킨 구조입니다. 1화를 읽은 독자들의 호기심을 자극시켜 (다음 주에) 2화를 읽으러 돌아오게 만들고자 많이 사용되었습니다. 그런데 최근에는 1-3화 혹은 1-5화를 동시에 오픈하는 경우가 많아 이런 설계가 다소 무의미해진 부분도 있습니다.

둘째, 1화에 메인 플롯의 기폭제 장면을 넣는 대신 가짜 기폭제 혹은 소형 기폭제를 배치하는 방식입니다. 1화 엔딩에 임팩트 있는 장면을 배치하고, 2화 엔딩에도 또 다른 임팩트 있는 장면을 배치하고(이야기는 계속 전진 중), 그리고 3화 엔딩에서 비로소 이 이야기의 전체 흐름을 좌지우지하는 진짜 기폭제 장면을 넣는 거죠.

1화 엔딩 "내가 처음 보는 이 사람이랑 잤다고?!"

2화 엔딩 "(간신히 재회했는데) 이 사람은 날 전혀 기억 못 한다고?!"

3화 엔딩 "(내가 이미 반해 버린) 이 사람은 키스하면 기억이 리셋된다고?!"

어떤가요? 위의 이야기의 진짜 기폭제, 즉 핵심 질문은 '키스하면 기억이 리셋되는 사람에게 반해 버렸다. 어떻게 사랑을 이룰 것인가?'입니다. 기폭제가 3화에 배치되어 있기에 2화까지 읽은 독자는 핵심 질문의 존재를 모른 채 이야기를 따라오게 되나 '그럼에도 불구하고' 독자가 뭔가 비었다는 느낌 없이 자연스럽게 따라오게 만드는 게 작가의 과제입니다.

끝으로 각 화에 던져지는 엔딩은 서로 개연성 있게 한 맥락으로 이어져야 합니다. 보다 정확히 말하자면 3화에 나올 '진짜 기폭제'를 향해 점증적으로 확장되어야 합니다. 예시를 하나 더 볼까요?

1화 엔딩 부산에 대형 지진이 발생, 주인공이 잔해에 깔린다.

2화 엔딩 주인공이 구조되어 입원하는데, 친해진 옆 침대 환자가 심각한 호흡 곤란을 일으킨다.

3화 엔딩 옆 환자의 위기를 간신히 당직 의사에게 알리는데, 그가 하필 주인공의 전 애인이다.

이번에는 어떤가요, 어딘가 이상하지 않나요? 일단은 '대체 무슨 이야기인지 모르겠다'는 느낌입니다. 지진이 일어나 주인공이 잔해에 깔리는 것도, 친해진 옆 환자가 갑자기 생사를 오가는 것도 떼어 놓고 보면 임팩트 있는 사건임은 분명하지만 사건 배치의 방향성이 보이지 않습니다. 작가가 정말로 하고 싶었던 것은 '의사와 환자 관계로 재회한 옛 연인이 이런저런 오해와 고난을 뚫고 재결합하는 이야기'였을 겁니다. 왜 지진과 입원, 옆 환자의 발작 등을 넣었냐고 묻는다면 '두 사람의 재회 과정을 개연성 있게 묘사하고 싶었다'고 답변할 가능성이 높습니다. 솔직한 작가라면 '그냥 각 화의 엔딩을 임팩트 있게 끊으려다 보니 그렇게 되었다'고 할지도 모르겠네요.

어느 쪽이든 좋지 않습니다. 1막은 반드시 뾰족해야 합니다. 사건들을 플롯 포인트를 향해 모아 주세요. 아무리 흥미로운 사건이 떠올랐다 해도, 그것이 플롯 포인트의 방향과 다른 쪽을 향한다면 지금은 버리는 쪽이 현명합니다.

웹소설 초반부 구성

웹소설의 1-5화는 웹툰의 1-3화와 비슷합니다. 플랫폼이나 출판사에서 작품을 투고받을 때 기본적으로 받는 회차, 그리고 무료인 경우 한 번에 풀리는 회차, 유료인 경우 초반부에 무료로 풀리는 회차가 웹툰은 1-3화, 웹소설은 1-5화이거든요. 양쌤이 설명한 웹툰 1막에 들어가는 공식 대부분이 웹소설에서는 1-5화에 들어갑니다. 웹소설은 1막이 5화까지니까 웹툰보다 호흡이 느린 걸까요? 그렇지는 않습니다. 장르에 따라 차이가 있지만 웹소설 1-5화에서는 주인공이 초반부에 맞서 싸울 적대자(보통 전투력 측정기)가 명시적으로 등장합니다. 로맨스 판타지의 경우 남자 주인공보다 적대자가 먼저 등장하는데요. (1-5화에서) 남자 주인공이 등장하는 경우보다 적대자가 먼저 등장해 초반 긴장을 구성하는 경우가 예상 외로 많습니다. 로맨스 판타지는 우선적으로 주인공이 살고 있는 세계에 대한 설명을 적대자와의 사건으로 설명해야 하거든요. 대부분의 회귀물의 목표가 복수인 것처럼 말이에요. 현대 로맨스는 어떨까요? 다양한 사례가 있겠지만 요즘 현대 로맨스도 회귀 설정이 있다면 남자 주인공은 조금 늦게 등장합니다. 그러니 초반부 적대자를 신경 써 주세요!

03

플롯 짜다 지쳐서
원고를 못 쓰겠어요.

>>

이제 플롯에서 손을 뗍시다.

작법서를 오래 탐독한 작가들 중에 완벽한 플롯을 완성하기 전까지
는 본격적인 작업에 들어가면 안 된다고 믿는 이들이 있습니다. 장
인정신은 이해하지만 문제는 '완벽한 플롯'입니다. 이야기 구조가 얼
마나 세밀해야 완벽하다고 할 수 있을까요? 막연하게 느껴진다면 다
른 접근을 해 보죠. 1년짜리 세계 여행을 앞두고 여행 계획을 짠다고
칩시다. 얼마나 디테일하게 짜야 '완벽'한 여행 계획일까요? 일 단
위? 시간 단위? 며칠 몇 시 몇 분 몇 초에 어디서 무엇을 하고 있을
지까지 정하면 완벽할까요?

무모하다고요? 플롯도 마찬가지입니다. 1년짜리 연재는 1년짜

리 여행과 크게 다르지 않습니다. 연재는 '생활'입니다. 작가는 하루하루 나이를 먹고 경험을 쌓아 갑니다. 50화를 주간 연재한 작가는 1화를 그릴 때보다 1년을 더 살았고 1년을 더 그렸습니다. 많은 게 달라졌을 테고 그만큼 세상도 변했을 겁니다. 독자 반응을 비롯하여 기획 당시에는 보이지 않았던 것들이 눈에 들어오는 게 당연합니다. 더 좋은 전개 방향, 더욱 흥미로운 사건이 떠올랐을 수 있습니다. 조연 캐릭터에게 새로운 기능을 맡기고 싶어졌을 수도 있겠지요.

여행 이야기로 돌아가 봅시다. 1년짜리 여행 계획은 어떻게 짜야 할까요? 어디로 출국해서 어디에서 귀국할지를 먼저 정할 듯합니다. 그다음 출국과 귀국 날짜를 정하고 항공권을 예매하겠지요. 그러고 나서 가고 싶은 나라와 도시들을 일정 사이사이에 징검다리처럼 배치할 겁니다. 여행 초반은 꼼꼼하게 계획을 짜고, 숙소와 교통편도 예약하겠지만 이후부터는 조금 느슨하게 대략적인 일정만 잡겠죠. 1년은 결코 짧지 않은 시간이니까요. 낯선 곳에서 어떤 일이 벌어질지, 그에 따른 내 마음은 어떨지 지금은 모르는 일이고요. 그럼에도 이 여행을 결정하게 만들었던 중요한 몇 곳에 대해서는 명료한 계획을 짤 것 같습니다. 무슨 일이 있어도 우유니 사막은 가겠다거나, 어느 도시의 명물 음식을 먹겠다거나, 프리미어리그 경기를 보겠다거나 하는 것들이요. 계획 시점에 '이걸 하지 않으면 이 여행의 의미가 없다'고 느끼는 것들을 소중히 적어 두겠지요.

연재도 똑같습니다. 시작점과 도착점, 즉 1막과 3막을 먼저 고정합니다. 이것으로 이야기의 방향성이 잡힙니다. 여기 '나는 아무것

도 할 수 없다고 생각하던 평범한 고등학생'이 '자발적으로 세상을 구하려고 스스로를 희생하는' 이야기가 있습니다. 2막에서 무슨 일이 벌어지는지는 자세히 모르겠지만 이를 통해 주인공은 더 이상 무력감을 느끼는 존재가 아니게 될 것이고, 세상을 구할 이유를 자신의 내면에 분명히 새길 것이고, 그 결과 모종의 능력으로 세상을 구할 것이고, 자기 자신은 희생될 것입니다. 무엇이 어떻게 변하더라도 이는 바뀌지 않습니다. 2막의 나머지 디테일도 드문드문 잡아 두겠지만 이들은 얼마든지 변경이 가능한 변수들입니다. 다만 이야기를 기획할 때부터 존재했던 주요 사건, 명확하게 잡혀 있던 이미지, 주제를 드러낼 핵심 대사, 개인적으로 꼭 보고 싶은 장면들은 따로 표시해 둡시다. 긴 여행의 중간 기항지 역할을 해 줄 테니까요.

다시 말해 **이야기의 방향만 정확하다면 43화, 72화, 98화에서 주인공이 어디에서 누구와 무엇을 하고 있는지까지 모두 정하고 시작할 필요는 없습니다.** 시작점이 있고 방향성이 있고 몇 곳의 중간 체크 포인트가 정해졌다면 출발해도 좋습니다.

다른 작가들 이야기를 볼까요? 드라마 《왕좌의 게임》의 원작으로 유명한 소설 『얼음과 불의 노래』를 쓴 조지 R. R. 마틴은 작가를 '건축가형'과 '정원사형'으로 분류했습니다. 건축가형은 이야기의 세세한 부분까지 모두 기획한 다음 집필에 들어가는 유형, 정원사형은 단편적인 아이디어만으로 이야기를 시작한 후에 상황을 지켜보며 자유롭게 집필하는 유형입니다. 건축가는 자신이 지을 집에 방이 몇 개 있는지 알지만 정원사는 자신이 키우는 식물에 가지가 몇 개

달릴지 모르지요. 마틴은 두 방식 모두 장단점이 있다면서도 자신은 정원사형에 가깝다고 고백합니다.

스티븐 킹 역시 『유혹하는 글쓰기』에서 플롯은 진정한 창조의 자연스러움과 양립할 수 없다는 믿음을 밝히며 "소설 창작이란 어떤 이야기가 저절로 만들어지는 과정"이라고 주장합니다. 하드보일드의 거장 레이먼드 챈들러도 "나에게 플롯은 만드는 게 아니라 자라나는 것이다"라고 했습니다. 두 작가의 작품 모두 탄탄한 사건 설계를 자랑하기 때문에 다소 의외라고 생각할 수도 있겠습니다.

긴 이야기를 분절된 형태로 만들어 오랜 시간 연재하는 웹툰, 웹소설 작가에게는 정원사형 작법이 더 맞을 듯합니다. 정원사형은 건축가형에 비해 이야기 설계에 들이는 시간이 짧아 덜 지친 상태로 본격적인 작업을 시작할 수 있죠. 작가 자신도 다음 전개를 명확히 모르니 미지의 세계를 헤쳐 가며 상황에 따라 최적의 경로를 찾는 즐거움도 있습니다. 다만 뒤집어 보면 언제나 당장 다음 걸음을 모색해야 한다는 부담으로 작용할 수도 있습니다. 이것이 너무 큰 스트레스라면 건축가형을 택하면 됩니다. 드물지만 장편 연재에 들어가기에 앞서 매 화별 스토리를 모두 짜 두는 건축가형 작가들도 있습니다. 플롯에 대한 고민을 미리 끝냈으니 연재 기간 동안은 집필에만 전념할 수 있다는 장점이 있지요. 어느 쪽이든 작가가 편안하게 느끼는 방식을 택하세요.





04

구조는 잘 짰는데
시놉시스가 재미없어요.

>>

원래 그렇습니다.

이야기 구조만 잘 지켜도 재미가 저절로 따라온다면 정말 좋을 테지만, 구조와 재미는 다른 영역입니다. 왜냐고 묻는다면 '원래 그렇다'고 답할 수밖에요. 잘 짠 구조는 튼튼한 뼈대와 같습니다. 한데 고기 맛은 뼈와는 상관이 없지요. 우리는 뼈가 아니라 통통한 살을 먹으니까요. 튼튼한 뼈를 가진 소가 무럭무럭 자라 질 좋은 고기와 우유를 제공하지만 먹는 입장에서는 뼈가 얼마나 단단하고 견고한지 잘 모릅니다. 보통은 관심이 없지요.

　건축물에도 비유할 수 있습니다. 건축 전공자가 아닌 한 어떤 관광객도 '철골 구조가 정말 튼튼한 건물이군'이라면서 감탄하지 않습

니다. 구조는 일반 사용자의 눈에 보이지 않습니다. 사용자가 구조를 의식하는 순간은 건물이 무너져 내릴 때 정도입니다. 마찬가지로 골격을 유지하지 못할 정도로 늙고 병든 가축은 맛을 논하기 이전에 식용 불가능한 상태라 봐야 합니다.

이야기의 재미는 구조보다는 그것을 감싼 디테일에서 나옵니다. '재미있다'고 느낀 기억을 떠올려 보세요. 어떤 캐릭터가 내 취향이라고 느꼈을 때, 그 캐릭터가 명대사를 했을 때, 캐릭터들의 관계 설정이 절묘할 때, 어떤 장면이 잊히지 않고 마음에 남아 있을 때, 어떤 사건이 내 경험처럼 느껴져 공감할 때, 캐릭터의 감정 묘사가 마음을 울릴 때…. 모두 서사 안에서 '순간' 일어나는 일입니다. 전체 서사 구조와는 큰 상관이 없어 보이지요.

그렇다면 우리는 왜 구조에 공들여야 할까요?

첫째, 이야기를 붕괴시키지 않기 위해서입니다. 구조를 짜지 않고 이야기를 쓰는 건 건물이 어떤 목적이고 어떤 형태로 완성될지 모른 채 벽돌을 올리는 것과 같습니다. '쌓다 보면 뭔가 되겠지'라는 마음으로 시작한 건축은 무엇도 되지 못한 채 미완으로 남을 가능성이 높습니다. 혹여 그럴듯한 결과가 나왔다면 이미 작가의 내면에 무수히 많은 경험과 데이터가 있어 무의식적인 설계가 작용했을 가능성이 높습니다.

둘째, 구조가 튼튼해야 흥미로운 디테일이 깃들기 좋기 때문입니다. 건강이 개인의 매력을 보장하지는 않지만 인생에 있어 모든 종류의 도전에 유리하게 작용하지요. 반대의 경우 제약이 늘고요. 마찬

가지로 단단한 구조가 재미를 보장하지는 않겠지만 구조가 없다면 재미는 순간으로 끝날 가능성이 높습니다.

구조를 만족스럽게 짰다면 가장 큰 밑 준비가 완료된 거니 축하받을 일입니다. 다만 요리는 이제부터가 시작이죠. 괜찮아요, 간만 제대로 하면 맛있어질 겁니다.

주인공을 죽이면
안 되나요?

>>

그럴 리가!
작가 마음입니다.

모든 이야기에서 독자는 주인공에게 가장 강하게 이입합니다. 이입해 온 주인공이 죽으면 독자는 당연히 충격받겠죠. 대부분 슬플 테고요. 그러니 새드sad 엔딩이라고 할 수 있겠지만 이것이 반드시 배드bad 엔딩이라는 법은 없습니다. 해피 엔딩, 배드 엔딩을 '플러스 엔딩', '마이너스 엔딩'으로 고쳐 생각해 보면 어떨까요? 전자는 주인공이 추구하던 것을 얻은 엔딩, 후자는 잃은 엔딩입니다.

조국의 독립을 위해 싸우던 주인공이 투쟁 과정에서 목숨을 잃었으나 조국은 자유를 되찾았습니다. 이때 이야기에서 주인공의 죽음은 '상실'로 묘사될까요? 반대로 주인공이 고문을 이기지 못해 변

절했고, 그 대가로 조국이 사라진 세상에서 부와 명예를 손에 넣었다면 해피 엔딩일까요? 그렇게 느끼지 않는 독자가 더 많을 겁니다.

평생 외롭게 살다 시한부 선고를 받은 주인공이 삶을 정리하던 도중에 인연을 만나 크고 작은 사건 끝에 사랑하는 사람의 품에서 눈감는 엔딩은 어떤가요? 독자가 좀 울더라도 이것은 플러스 엔딩입니다. 주인공은 원하던 것을 얻었으니까요.

'메리merry 배드 엔딩'이라는 말도 있는데요, 일본 서브 컬처에서 유래한 단어로 알려져 있습니다. 주인공은 결말을 행복하게 여기지만 주인공 외의 나머지 세계와 독자는 긍정적으로 느끼지 않는 엔딩입니다. 현실에 절망한 주인공이 추구하던 목표를 포기하고 영원히 꿈속에서 살기로 결심하는 엔딩을 예로 들 수 있겠네요. 주인공이 아무리 영원한 꿈속에서 행복하다 해도 독자는 답답하고 안타까울 겁니다. 목표를 포기한 시점에 마이너스 엔딩이지요.

이야기의 1막에서 주인공은 무엇이 '결여'된 상태로 묘사됩니다. 주인공이 가지지 못한 무엇은 곧 해당 작품의 중심 가치입니다. 주인공이 스스로 인지하든 아니든 주인공은 이것을 추구하는 방향으로 나아갑니다. 외톨이라도 상관없다고 중얼거리는 사람에게는 동료가 생길 테고, 여자 따위 믿지 않는다는 재벌 2세 남자는 어떤 여자에게 목매겠죠. 꿈을 포기했다는 청년은 어떤 계기로 다시 꿈을 추구할 테고요. 그리고 3막에서 동료를, 사랑을, 꿈을 얻었다면 각각의 이야기는 플러스 엔딩을 맞은 셈입니다. 냉정하게 말해 이야기 구조에서 주인공의 생사 여부는 부차적 요소입니다.

MBTI 같은 성격 유형론이 개인을 이해하는 완벽한 설명이 될 수 없
듯 장르 또한 이야기의 모든 것을 설명하지 못합니다. 그럼에도 독
자에게 장르는 중요한 정보입니다. 매일 무수히 많은 연재 콘텐츠가
쏟아져 나오는 요즘, 장르는 내가 보고 싶은 이야기를 만나기 위한
유용한 분류 기준이 되어 주니까요.

특정 장르에 속하는 이야기를 쓰고 싶어 창작을 시작하는 작가도 있
지만 이야기의 구조가 완성된 시점까지도 내가 쓸 이야기의 장르를
명확히 정의하지 못하는 경우도 있습니다. 대중 서사를 목표로 한다
면 내 이야기에 어떤 장르명을 붙이는 게 가장 효율적인 접근일지
고민할 필요가 있습니다. 이를 위해 오늘날의 독자들이 장르를 어떻
게 인식하는지, 독자들 이상으로 잘 알아야겠지요.

PART 3

장르 편

이 이야기의
장르는 뭘까?

이 이야기의
장르는 뭘까요?

>>

부르기 나름이지요.

'캠퍼스를 배경으로 한 로맨스를 만들어 보겠다'고 마음먹은 후 플롯을 짰다면 이런 고민을 할 필요가 없습니다. 장르를 먼저 정하고 기획에 들어갔으니까요. 그러나 모든 창작이 이 방식으로 진행되지는 않습니다. 앞서 다루었듯 하나의 강렬한 캐릭터에서, 또는 막연한 이미지에서 창작을 시작했다면 이야기를 먼저 만든 후 장르를 정의할 수도 있습니다.

　'늘 순백의 정장만 고집하는 암살자'로 시작한 이야기의 장르는 무엇일까요? 암살자가 나오니 액션 비중이 높을 듯합니다. 범죄를 다룰 테니 범죄 드라마, 또는 연출 방식에 따라서는 누아르라고

부를 수도 있겠습니다. 암살자가 적대자에게 쫓기는 전개가 박진감 있게 펼쳐진다면 스릴러라는 장르명을 당당히 써도 됩니다. 일제강점기의 경성을 배경으로 삼고 싶나요? 그럼 시대극이네요. 암살자가 초자연적인 기술을 쓴다면 판타지, 배경이 근미래라면 SF라고 정의해도 되고요. 심지어 마음에 드는 것들을 주르륵 붙여서 '액션 SF 스릴러'라는 간판을 걸어도 별 문제가 없습니다. 당장 '장르'를 기획서에 적어 내야 하는 작가 입장에서는 난감한 일입니다만, 장르란 원래 그렇습니다. 하나의 기준으로 정의된 개념이 아니기 때문이죠.

우리는 로맨스, 판타지, 액션 같은 장르 구분에 익숙합니다. 로맨스는 중심인물 두 명이 만나 사랑하는 '사건'을 다룬 이야기입니다. 판타지는 (독자가 자신의 세계가 아니라고 인식할) 다른 세계를 '배경'으로 일어나는 이야기입니다. 액션은 작품 내에 액션(높은 확률로 격투) '연출'의 비중이 높은 작품임을 뜻합니다. 따라서 지금 여기가 아닌 다른 세계에서 벌어지는(배경), 활극이 많이 포함된(연출) 사랑 이야기(사건)라면 판타지 액션 로맨스라고 부르지 못할 이유가 없습니다. **이런 작품을 두고 판타지, 로맨스, 액션 중 하나만 고르라는 것은 "너는 여자니, 청소년이니, 한국인이니?"라고 묻는 것과 크게 다르지 않습니다.** 실제로 tvN에서 방송되었던 드라마 《구미호뎐》(한우리 작가)은 판타지 액션 로맨스를 표방했죠.

결론은 이것입니다. 내 작품의 장르를 정의해야 한다면 목적을 먼저 고려해야 합니다. 용도에 따라 답이 달라질 수 있거든요. '여자이자, 청소년이자, 한국인'인 A는 질문에 따라 다른 답을 내놓겠죠.

다만 '로맨스'라 답하든(주변에 무난하게 답할 때 적절하겠습니다), '판타지'라 답하든(배경 어시스턴트를 구인하면서 작품을 설명할 때 적절하겠습니다), '판타지 배경의 로맨스'라 답하든(담당 PD에게 새 기획을 한 줄로 설명할 때 적절하겠습니다), '판타지 액션 로맨스'라 부르든(마케팅 색채가 강하지요) 어떻게 답하더라도 오답은 아닙니다.

02

'로판'은
로맨스인가요?

>>

로판은 로판입니다.

최근 웹툰과 웹소설 업계에서 가장 핫한 단어인 '로판'은 로맨스 판
타지의 준말입니다. '로맨스'는 사건, '판타지'는 배경을 기준으로 한
장르명이라고 했는데요. 그럼 로맨스 판타지는 판타지 세계에서 벌
어지는 연애담일까요? 그렇게 생각하면 어딘가 앞뒤가 맞지 않습
니다. 판타지 세계의 로맨스는 특별히 새롭지 않으니까요. 뱀파이어
세계의 로맨스, 요정 세계의 로맨스, 가상 왕국 세계의 로맨스… 이
미 수백 년에 걸쳐 수없이 창작된 이야기들이죠. 독자의 현실 세계
를 정확하게 모사하는 현대 로맨스 작품들을 제외하면 나머지는 전
부 판타지 로맨스라 해도 거짓이 아닙니다. 그런데 왜 갑자기 로맨

스 판타지가 주목받는 거죠?

한국 웹툰, 웹소설에서 가리키는 로맨스 판타지(이하 로판)와 '판타지 로맨스'는 전혀 다른 개념입니다. **제가 정의하는 로판은 '중세-근대 유럽을 참고삼아 작가가 새롭게 창조한, 신분제가 존재하는 전제군주 집권 국가에서 현대 사고방식을 지닌 여성 주인공이 자신의 욕망을 실현하는 이야기'입니다.** 로판 주인공들의 가장 큰 욕망은 남성 주인공과의 연애가 아닙니다. 그런데도 '로맨스'라는 단어가 유지될 수 있는 것은 로맨스가 서브플롯으로 배치되기 때문인데요. 주인공이 해결해야 할 가장 큰 문제는 사랑이 아니지만 메인 플롯의 문제를 해결하는 과정에서 사랑도 곁가지로 진행되다가 결국 두 플롯이 하나로 합쳐지며 메인 플롯의 문제가 해결되는 경향이 있습니다. 이 경우 두 플롯을 모두 여유롭게 풀기 위해서는 분량, 즉 어느 정도의 연재 횟수가 필요합니다. 주인공이 해결해야 하는 가장 큰 문제로부터 당장은 조금 거리를 두더라도 두 캐릭터가 감정선을 쌓아 가는 시간(사건)을 넉넉히 확보해야 하거든요. 로판의 메인 플롯은 로맨스가 아니지만 독자가 로판에 기대하는 영역에서 로맨스는 무시할 수 없는 중요한 비중을 차지하기에 작가는 로맨스를 위한 사건 배치에 상당 분량을 할애하게 됩니다. 대부분의 로판이 현대 로맨스보다 분량이 두세 배 긴 것도 이 때문이지요.

이에 비해 로맨스가 메인 플롯인 작품은 주인공 두 사람에게 있어 가장 큰 문제가 상대방과의 관계입니다. 판타지나 시사 소재가 들어가더라도 어디까지나 '두 사람의 거리/관계상의 변수'로 작용할

뿐이지 그 자체가 메인이 되지는 않습니다. 드라마《별에서 온 그대》 (박지은 작가)의 남자 주인공은 수백 년을 살아온 외계인 설정입니다. 그러나 드라마의 중심 문제는 '외계인이 지구에 있다', '내 별로 돌아 가고 싶은데 돌아가기 너무 힘들다'가 아닙니다. '내가 외계인이라 보통 인간인 여자 주인공과 이어지기가 여러모로 힘들다'이지요. 이 작품은 판타지 '로맨스'이니까요.

대기업 사무실이 배경인 로맨스 웹소설에서 재벌 아들인 전무 와 평범한 비서가 사랑에 빠졌다고 상상해 보세요. "비서 주제에 우 리 집안에 발 들일 생각을 하다니!"라면서 화내는 악역이 등장하겠 지요? 그러나 우리의 주인공은 악역의 사회적 편견과 저열함에 맞서 시원하게 한 방 먹일 겁니다. 작가가 이와 같은 사이다 사건을 넣은 이유가 보이나요? 독자의 사회적 의식 변화를 위해? 혹은 현대 사회 계급의 모순을 폭로하기 위해? 아닙니다. 단순히 사랑의 장애물 역 할이에요. 로맨스 주인공이 걸어가는 여정은 '사랑'을 손에 넣는 과 정입니다. 그 외에 주어지는 건 무엇이든 덤일 뿐이죠.

로판의 배경이 되는 세계는 우리가 사는 세상에는 존재하지 않 고, 존재한 적도 없습니다. 신분제가 존재하는 전제 군주 국가에서 등장인물들은 화려한 드레스를 수없이 갈아입고 수시로 무도회를 열지만 전기나 수도 등 사회 기반 시설에 관련된 설정은 전무합니 다. 그러나 장르는 시대를 반영합니다. 능력 있고 잘생긴 남성에게 사랑받는 것 외에도 여성에게는 다양한 욕망이 존재하며, 로판은 현 대 여성 독자들의 욕망을 날것으로 풀어내는 장르입니다. 로판의 배

경이 되는 세계는 굳이 고증을 언급할 여지도 없을 만큼 논리와 개연성이 부족하지만, '실제로 인류 역사상 한 번도 존재하지 않았던' 가상의 세계라는 안전장치 속이기에 비로소 작가도 독자도 자유롭게 원하고 자유롭게 꿈꿀 수 있는 것은 아닐까요.

03

회귀물을
장르라고 볼 수 있나요?

>>

대중이 장르라고 여기면
장르입니다.

본래 내가 있던 곳으로 되돌아온다는 게 '회귀'의 뜻이지만 우리는 고향을 떠났던 주인공이 고향으로 돌아오는 이야기를 '회귀물'이라고 하지 않습니다. 웹툰과 웹소설 독자들이 말하는 회귀물은 주인공이 어떤 사건을 계기로 과거의 자신으로 돌아가면서 시작되는 유형의 이야기입니다. 2010년대 이후의 웹소설 독자라면 '빙의물', '환생물' 같은 단어가 낯설지 않을 겁니다. 주인공이 전생의 기억을 가진채로 타인에게 빙의하면서, 혹은 새로운 인물로 환생하면서 시작되는 이야기죠.

　보다 전통적인 '○○물'도 있습니다. 학교를 배경으로 진행되는

이야기인 학원물, 스포츠를 주 소재로 삼은 이야기인 스포츠물 등입니다. 여기서 'ㅇㅇ물'이란 이야기 유형을 지칭하는데 이야기를 의미하는 일본어 모노가타리物語에서 유래한 일본식 표현이죠. 그럼 'ㅇㅇ물'은 장르일까요, 장르가 아닐까요? 장르가 아니라면 무엇이라고 부르면 좋을까요?

장르는 엄정한 기준이 아니라 유형이고, 유형이란 기본적으로 구분을 위해 필요합니다. 선택 가능한 콘텐츠 수가 많기 때문입니다. 이전 세대의 만화 애독자들은 온종일 만화방에서 죽치고 앉아 있으면 그 날 나온 신간을 모두 읽을 수 있었지만 오늘날의 독자들에게는 불가능한 일입니다. 각 웹툰과 웹소설 플랫폼에서 연재 중인 작품 수가 수천 개 이상에 달하니까요.

독자는 한정된 돈과 시간을 갖고 최대 효율을 내기 위해 내가 보고 싶은 이야기를 선택하고 소비합니다. 실패 가능성을 낮추기 위해 자연히 '내가 보고 싶은 이야기'를 핀 포인트로 정의하지요. 독자가 그것을 '장르'라 부르지 말라는 법은 없습니다.

어떤 이야기를 좋아하냐는 질문에 '로맨스'나 '판타지'는 너무 커다란 답입니다. 어떤 웹소설 독자는 이렇게 답할 겁니다. "요즘엔 악녀빙의물(현대인 주인공이 자신이 읽은 소설 속 악녀의 몸에 빙의하는 이야기)이 좋더라고요. 그런데 고구마 구간(주인공이 활약하지 못하고 당하는 구간)이 너무 길면 싫어요. 남주는 흑발적안에 최소 황족 이상이어야 해요." "헌터물(현대와 유사한 배경이지만 이곳저곳에 던전이 출몰해 초인적인 능력을 가진 헌터들이 활약하는 이야기)만 보는데, 정의로운 척

하지 않는 먼치킨(상상을 뛰어넘는 강한 캐릭터) 주인공이 나와야 해요. 설정이 주절주절 긴 건 별로고, 민폐 여주(납치 등을 당해 주인공의 발목을 잡는 여자 주인공)가 나올 바에는 차라리 하렘물(남자 주인공이 동시에 다수의 여성 캐릭터와 관계를 맺고 호감을 얻으며 관계를 유지하는 이야기)이 나아요."

많은 독자에게 사랑받는 유형의 이야기는 그대로 장르로 자리 잡습니다. 위의 이야기는 '악녀빙의물'과 '먼치킨헌터물'로 정리할 수 있겠네요. 장르 정의에 이의를 제기할 수는 있겠지만 현재 대한민국 웹 연재 시장에서는 확실한 장르로 받아들여집니다. 다만 이들이 오래오래 존재하지는 못할 수도 있습니다. 대신 새로운 이야기 유형들이 나와 대세를 이룰 테고, 독자들은 자신들이 '보고 싶은 이야기를 골라 보기 위해' 그 유형들에 또 기호를 붙여 따로 구분하겠지요. 그 이름이 '장르'이든 '해시태그'이든 독자에게는 크게 중요하지 않습니다.

04

야한 장면을 못 쓰는데
BL이라고 해도 될까요?

>>

야한 장면은
필수가 아닙니다.

BL$^{Boy's Love}$은 보통 19금이라는 오해가 있습니다. 이로 인해 이 장르를 쓰고자(그리고자) 하는 작가들은 '19금은 자신 없는데 내가 BL을 해도 될까'라는 고민에 빠집니다. 19금에도 여러 종류가 있습니다. 왜인지 19금을 포르노와 동일시하는 경향이 있는데요. 포르노에 해당하는 작품들은 일종의 배설에 포인트를 맞추었기 때문에 전체 흐름보다는 상황에 집중합니다. 그걸 바란다면 그대로 따라가면 됩니다. 아니라면 이것이 BL 19금의 전부인가 고민해 볼 필요가 있겠습니다.

중국의 BL 무협 소설인 『마도조사』(묵향동후 작가)는 드라마《진

정령》으로 기획될 만큼 큰 인기를 끌었습니다.《진정령》의 주인공들은 전 세계적인 인기를 얻었죠. 『마도조사』는 '#19금', '#BL', '#무협' 등의 태그가 붙어 있었습니다. 그런데 드라마로 넘어오면서 앞의 두 가지가 사라집니다. 19금에 해당하는 성애 요소도 없어지고, 두 남자 주인공의 사랑은 가시적으로 다뤄지지 않으며(제작자들은 주어진 환경에 최선을 다했다고 생각합니다), 무협과 미스터리에만 초점을 맞춰 진행됩니다. 그럼에도 엄청난 인기를 끌었죠.

이것이 시사하는 바가 큽니다. 우리가 생각하는 19금 BL은 성애 요소도 중요하지만 그에 못지않게 스토리 라인도 중요하게 다뤄집니다. 그래서 성애 요소가 제거되어도 이야기 전개에 큰 문제가 없습니다. 실제로 19금으로 제작되었다 성애 장면을 제거한 15금 버전으로 동시에 연재되는 웹툰도 있거든요. 성애 장면이 제거되었음에도 19금에 밀리지 않는 인기를 끌곤 합니다. 결론적으로 19금은 성애 장면을 드러내고 나열함으로써 플롯으로 봤을 때도 이런 장면을 제거하면 전개가 힘든 유형과, 성애 장면이 제거되더라도 이야기 전개가 가능한 유형으로 나눌 수 있습니다.

19금 작품을 기획 중이지만 어떻게 만들지는 고민이라면 먼저 내 작품의 방향성을 생각해 보길 권합니다. 전자라면 자극적인 상황을 어떻게 만들지가 초점이겠죠. 후자라면 상황을 만들기까지 인물들이 해 나가야 하는 서사에 초점을 맞출 수 있습니다. 자극적인 상황이 아니더라도 위치에 따라 충분히 자극적으로 보일 수 있거든요. 참고로《시맨틱 에러》(저수리 작가)는 후자에 해당합니다.

"19금을 야하게 쓸 수 없으면 이 장르를 건드리면 안 될까요?"라고 묻기 전에 작가인 내가 생각하는 '야함'이 무엇인지를 먼저 알아야 합니다. 두 사람이 서 있는 것만으로도 성적 긴장감이 존재하는 작품이 있습니다. 혹시 야함을 포르노적으로만 생각하는 건 아닌지 점검이 필요합니다. 정서 작가의 《투명한 동거》는 19금도 아니고 더군다나 흔히 말하는 야한 장면도 없지만 성적 긴장감이 넘칩니다. 작가가 위태로운 등장인물을 통해서 그것을 어떻게 발현시키는지 살펴보세요.

또한 야한 장면이 작품 후반에 몰려 있으면 안 된다고들 합니다. (연재물의 경우입니다.) 이런 피드백을 들으면 대부분의 작가들은 전반부에 어떻게든 야한 장면을 넣으려고 합니다. 꼭 넣어야 한다고 말하고 싶지는 않지만 이미 머릿속에서 구성이 시작되었을 테니 작은 팁 하나를 전할까 합니다. (기술적으로만 말하자면) 주인공이 꿈을 꾸게 만들거나, 과거 장면을 삽입하거나, 조연의 19금 장면을 넣는 것도 방법입니다. 최근에는 야한 장면이 후반부에 등장하는 작품도 많아요. 필요하지 않은데 굳이 넣을 필요는 없습니다.

05

GL은
시장성이 없나요?

>>

그럴 리가요? 전혀!

GL Girl's Love 은 여성 캐릭터들의 로맨스입니다. '백합'으로 불렸지만 최근에는 GL이라고 불리는 추세입니다. GL 시장이 BL보다 작은 건 사실이지만 잘 팔리는 GL은 잘 팔립니다. 작가들이 많이 하는 이야기가 있는데요. 진수성찬이 웹툰, 웹소설이면 밥 한 그릇은 로맨스 시장, 여기서 한 숟갈 뜨면 BL, 거기 묻은 밥풀이 GL 시장이라고요. 그렇다고 낙담하지 마세요. 웹툰 시장이 커졌거든요. 밥상이 커졌으니 지금 GL의 밥풀 크기는 예전의 밥숟갈 크기 정도는 된다고 생각합니다.

우리나라 GL은 여성 독자들을 대상으로 합니다. 탄탄한 독자층

가운데는 레즈비언 독자 비율도 높습니다. 간혹 레즈비언 독자층과 여성 서사를 원하는 독자층의 결이 같다고 생각하는 이들이 있는데요. 여성을 사랑하는 여성이 생각하는 이상형으로서의 여성과 여성 서사를 원하는 독자들이 생각하는 주인공으로서의 여성이 완벽히 같다고 할 수는 없겠습니다. 후자는 "내가 어떻게 행동할지"가 중요한데, 전자는 "내가 사랑할 사람은 누구지"가 중요하거든요. 로맨스와 성장물은 함께 가지만, 메인이 무엇인지는 아주 다른 이야기입니다. 따라서 GL은 안 팔리는 장르라기보다는 까다로운 장르라고 해야 옳겠습니다. 왜 나는 GL을 하고 싶은지와 어떤 독자층을 예상하고 있는지만 확실하다면 충분히 도전해 볼 만한 장르입니다.

몇 개 작품을 추천하고 싶은데요. 치명적인 GL 시장에 홀로 웃긴 성인 로맨스 코미디 웹툰인《개발해주세요》(정시라/택일 작가), 서정적인 분위기와 함께 사랑에 잔잔하게 미쳐 있는 우아한 언니들이 나오는 웹소설인《봄바람》(골방의 초핀 작가), 그리고 GL 로맨스 판타지의 한 획을 그은 웹소설이라 부를 만한《SOL: 당신이 나를 모르던 시간》(정민식 작가)입니다.

06

현대 로맨스,
다 똑같은 거 아니에요?

>>

두 가지만 기억합시다.
설정, 여주!

현대 로맨스라는 태그가 붙은 작품들은 보통 웹소설입니다. 웹툰은 캠퍼스 로맨스, 학원물처럼 메인 독자층의 나이대를 염두에 둔 태그가 붙는다면 웹소설은 '로맨스'가 이루어지는 배경으로 구분하기 때문입니다. 현대 로맨스는 대중적인 장르입니다. 웹소설과 웹툰만이 아니라 드라마나 영화 등 다양한 매체에서도 인기가 많아 매체 전환도 자주 일어나죠. 그러다 보니 뻔하다는 편견이 있는데요. 장르마다 공식이 다르니 마냥 틀리다고 볼 수는 없지만 변주도 중요합니다.

　다 똑같아 보이는 현대 로맨스, 그럼 작품의 흥행은 무엇이 결정할까요? 두 가지만 기억합시다. 설정, 그리고 여주!

설정 누구를 향한 복수인가?

현대 로맨스의 설정은 "누구를 향한 복수인가?"를 중심으로 정리할 수 있습니다. 회귀물은 로맨스 판타지 웹소설에서 많이 쓰였습니다. 그러다 회귀물이 인기를 끌더니 현대 로맨스 설정에도 들어왔습니다.

보통 로맨스 판타지는 자신을 억울하게 죽게 만든, 가문을 멸문시킨 악녀에게 복수하고자 회귀합니다. 하지만 현대 로맨스는 악녀에게만 복수하지 않습니다. 마니아라면 전남편이 꼭 들어가 있다는 사실을 금방 눈치챌 겁니다. 《내 남편과 결혼해줘》(성소작 작가), 《완벽한 결혼의 정석》(이범배 작가)은 대표적인 본격 회귀 현대 로맨스 작품입니다. 결혼 후 친구와 바람난 남편, 결혼 전 배다른 여동생을 사랑한 남편 등 다양한 전남편의 전적과 이에 버금가는 시가가 전부 주인공의 복수 대상입니다.

회귀물이 아니라면요? 현대 로맨스는 기본적으로 독립을 위한 장르입니다. 여성들이 어떻게 독립하는지가 중요한데, 그 하나가 '원가족'입니다. 가족의 마땅한 의무인 울타리 역할을 하지 못하니 주인공이 탈출해야 하죠. 가령 주인공이 버는 돈만 바라보는 가족, 새엄마와 재혼한 후 주인공은 나 몰라라 하는 아빠 등이요. 그래서 현대 로맨스의 초반부는 "누구를 향한 복수인가?"가 중요합니다.

여주 어떤 여주가 매력적인가?

　　사람들이 착각하는 게 하나 있습니다. 로맨스는 남자 주인공, 즉 남주가 가장 중요하다고요. 물론 중요합니다. 그러나 남주보다 중요한 존재가 여주(여자 주인공)입니다. 현대 로맨스를 신데렐라 스토리라고들 하죠. 재투성이 신데렐라가 사실 귀족의 딸이라는 사실을 알고 있나요? 독자들은 여주가 바닥에서부터 올라오는 걸 원하지 않습니다. 증표가 있는 주인공이기를 바라죠. 입양아라는 이유로 학대받았지만 사실은 진짜 딸이기를 원합니다. 그러나 증표만으로는 부족합니다. 능력도 필요해요. 여기서 여주에게 능력이 있다는 설정이 무조건 강하다는 걸 의미하지는 않습니다. 능력 있고 강한 모습도 좋지만 약점도 있어야 해요. 가족 앞에만 가면 약해진다거나 하는 설정이 있어야 남주가 끼어들 틈이 생깁니다.

07

SF보다는
판타지가 쉽잖아요?

>>

그러다 큰 코 다칩니다.

SF는 'Science Fiction'의 준말로, 직역하면 과학 소설입니다. 이런 이유로 엄격한 과학적 지식을 바탕으로 해야 한다거나, 배경이 미래여야 한다거나, 심지어 우주가 나와야 SF라고 생각하는 사람들이 있습니다. 사실 SF의 가장 중요한 특징은 '가능성의 서사'입니다. SF 세계는 독자가 인지하는 현실 세계를 기반으로 변형한 것입니다. 독자는 이 세계를 '있을 수 있는 일', 즉 가능성의 영역으로 인식하지요. 우리 세계의 연장선상에 있다는 가정 하에 읽기 때문입니다.

판타지는 '불가능의 서사'입니다. 현실 세계의 사실과 상식에 일정 부분 반하며 독자도 그 사실을 충분히 인지하고 있습니다. 어떤

사건이 일어나더라도 작가는 그것을 '우리 세계의 논리'로 설명할 필요가 없습니다. 판타지 세계관의 핵심은 현실 세계만큼 일관적이며 명료하게 표현된, 독자의 현실에서는 불가능한 세계라는 데 있기 때문에 해당 세계 안에서의 개연성과 일관성이 중요합니다.

이를테면 SF와 판타지 모두 '사람이 맨몸으로 하늘을 난다'는 사건을 다룰 수 있습니다. SF라면 이 사건의 개연성을 현실의 연장선상에서 찾을 것입니다. 즉 지구의 중력을 부분적으로 약화시키는 방법이 개발되었다거나 인간의 정신 에너지를 물리 에너지로 변환하는 기술을 칩에 담아 육체에 이식했다는 식이 되겠지요.

판타지라면 이런 설명이 필요 없습니다. 다만 해당 세계관 내에서의 논리는 충분히 준비되어 있어야 합니다. 이 세계에는 맨몸으로 하늘을 나는 종족이 있다거나 하늘을 나는 마법이 발명되었다는 설정을 예로 들 수 있겠지요. 그리고 이 설정은 반드시 작품 내에서 일관되게 적용되어야 합니다. 가령 '나라 전체에 하늘을 나는 마법이 보편화되어 있다'는 설정이 앞서 등장한 상황에서 조연 캐릭터가 나무 높은 곳에 걸린 풍선을 보며 어쩔 줄 몰라 하는 사건을 넣는다면 세계의 질서에 균열이 생깁니다.

정리하자면 판타지를 쓰는 작가는 자신이 사는 세계의 상식과 논리로 설명되지 않는 이세계異世界를 한 치의 오차 없이 완벽하게 컨트롤할 수 있어야 하며, 작품 내의 모든 사건은 그 세계의 질서를 바탕에 두고 설계되어야 합니다. 자유도가 높은 만큼 책임도 막중한 장르라고 하겠습니다.

영향을 받을까 봐
같은 장르 작품은 안 읽으려고요.

>>

무모한 선택입니다.

동일한 장르의 다른 작품을 읽으면 너무 쉽게 영향받는 것 같아서
아예 읽지 않는다는 작가들이 있습니다. 이 장르를 너무 많이 읽어
서 그런지 기존 작품과 비슷한 플롯만 떠올라 작업에 진도가 나가지
않는다는 고민도 듣습니다. 정말 그럴까요?

　로버트 맥키는 『Story: 시나리오 어떻게 쓸 것인가』에서 '독자
가 예측하는 바를 예측하려면 작가는 자신의 장르와 그 장르의 규칙
들에 정통해야 한다'고 말한 바 있습니다. 안 읽어서 피할 게 아니라,
닥치는 대로 읽어서 장르의 규칙을 모두 꿰고 있어야 비로소 변주도
가능하다는 의미일 테죠. 이런 맥락에서 보자면 기존 작품과 비슷한

플롯만 떠오르는 것은 어쩌면 **너무 많이 읽어서가 아니라 아직 덜 읽어서 충분한 데이터베이스가 쌓이지 않은 상태일 수도 있습니다.**

태어나서 처음으로 동물을 본 유아의 눈에는 개와 고양이가 비슷하게 보일 겁니다. 둘 다 털이 있으며 네 다리로 걷지요. 그러나 유아가 성장하면서 세상에 대해 더 알수록 두 동물의 차이를 알게 됩니다. 나이를 먹으면서 거저 얻어지는 경험은 아닙니다. 수없이 많은 개와 고양이를 직간접적으로 경험했기 때문에 비로소 그 모든 개체들이 '같지 않음을' 알게 되는 거죠. '우리 고양이'의 남다른 잠버릇도, '할머니네 멍멍이'의 희한한 꼬리 모양도 그제야 눈에 들어오고, 세상에 하나밖에 없는 소중한 존재로 느껴질 겁니다.

우리는 종종 장르에 관한 다음과 같은 말을 듣습니다. "로맨스? 가난한 여자가 재벌 남자랑 밀당하다가 결국 결혼해서 팔자 고치는 얘기잖아. 하나같이 똑같더만." "무협? 무슨 비급 얻어서 짱 세져서 사부 원수 갚고 이런 거? 다 그게 그거던데." 개와 고양이 이야기처럼, 이런 공격을 하는 사람들은 대부분 해당 장르를 충분히 읽지 않은 이들입니다. 많이 읽지 않아서 각 이야기의 변별점이 눈에 들어오지 않는 거죠. 좋아하는 장르에 대해 공격을 받으면 우리는 울컥하지요. 그렇지 않다고, 당신이 이 장르를 잘 몰라서 그런 말을 하는 거라고 소리 높여 방어하는 작가들도 많을 겁니다.

이런 작가들도 정작 자신의 기획에 대해서는 방어가 아닌 공격의 위치에 서는 경우가 많습니다. "이게 뭐야, 흔해 빠진 로맨스잖아." "이래서는 그냥 평범한 무협이랑 똑같은데." 스스로를 향한 공격

은 곧 "이딴 걸 하느니 안 하는 게 나아!"라는 결론으로 이어지며, 결국 작가가 경험을 쌓을 기회를 스스로 박탈하게 만듭니다. 어떤 장르에 속한 이야기를 만들기로 마음먹었으면서 '전혀 그 장르답지 않은' 플롯을 짜겠다고 다짐하는 건 어불성설이 아닐까요. 더욱이 영향을 피하기 위해 다른 작가의 작품은 아무것도 읽지 않겠다는 선언은 무모하고 오만하게까지도 느껴집니다. 읽지 않고 어떻게 장르를 알죠? 더 읽으세요. 각각의 이야기들이 지닌 서로 다른 미덕이 눈에 들어올 때까지 읽어 봅시다.

마지막으로, 조금은 스스로의 작품에 관대해질 필요가 있습니다. 쉬운 일은 아닙니다. 아무리 '요즘 애들'에게 너그러운 사람이라도 내 아이만은 평범한 '요즘 애들'과 다르기를 바라기 마련이니까요. 그러나 특별할 것 없는 평범한 아이처럼 보이더라도 애정을 가지고 키워 봅시다. 막 싹을 틔운 이 플롯이 어떤 꽃을 피울지 궁금하잖아요.

주인공의 캐릭터 정보를 적어 내려가다 보면 그것이 그대로 이야기의 줄거리라는 사실을 깨달을 때가 있습니다. 플롯이 곧 캐릭터고, 캐릭터가 곧 플롯이라는 로버트 맥키의 말을 곱씹게 되는 순간이지요. 이야기는 주인공이 자신의 문제를 해결하고 욕망을 실현하는 여정이라 주인공이 핵심일 수밖에 없습니다. 우리가 만드는 웹툰과 웹소설은 시각 요소가 강조된 대중 서사이고, 캐릭터의 힘이 막강하기에 더욱 주인공 설정에 공들이게 되지요.

동시에 우리 작가들은 주인공을 두고 여러 새로운 시도를 하고 싶습니다. 주인공은 꼭 욕망이 있어야 할까요? 주인공은 꼭 주동적으로 움직여야 할까요? 주인공은 꼭 선해야 할까요? 내 주인공, 정말 이대로 괜찮은 걸까요?

PART 4

캐릭터 편

내 주인공,
이대로 괜찮을까?

01

욕망이 없는 주인공도
가능한가요?

>>

아직 깨닫지 못했을
뿐이에요.

주인공이 무조건 적극적이어야 하는 건 아니듯이 주인공이 자신이
원하는 게 무엇인지 모르는 상태에서도 시작할 수 있습니다. 그에
앞서 주인공의 욕망(원하는 것)을 정리해 볼 필요가 있습니다. 가시적
으로 드러나면 '가시적 욕망', 마음속으로만 나타나는 것은 '내적 욕
망'이라고 정리해 보겠습니다.

독자들은 주인공이라고 하면 보통 "나는 해적왕이 되겠어!"처
럼 대놓고 자신의 욕망을 외치는 인물을 먼저 떠올립니다. 이런 인
물들은 초반부터 자신의 욕망을 밖으로 드러내고, 이후 그것을 이루
기 위한 여러 가지 미션을 받습니다. 혹은 "나는 돈이 많으면 좋겠어"

라던 주인공에게 누군가 미션과 금기를 동시에 주는 이야기도 있지요. 조금 비틀어서 "나는 돈을 벌어 가족을 부양해야 하는데 저 남자 때문에 내 욕망을 이룰 수 없네?"로 시작하는 로맨스도 있고요. 이런 작품들은 주인공이 자신의 내적 욕망을 알고 있고, 이것이 가시적 욕망까지 이어져 초반부에 그들의 욕망이 전부 나타납니다.

이제 자신의 욕망을 깨닫지 못한 주인공 이야기입니다. 아마도 그는 지금 애정 결핍에, 자신을 돕는 사람은 아무도 없고, 과거에 일어난 일에 얽힌 죄책감에 사로잡혀 자꾸만 숨으려고 들 겁니다. 자신의 욕망을 모르는 캐릭터가 주인공인 경우 대부분 초반부에는 캐릭터가 사건을 이끌지 못합니다. 대신 이 캐릭터를 사로잡는 보다 활동적인 캐릭터가 등장해 주인공에게 접근하지요. 이 부분만큼은 초반부에 주인공이 아닌 다른 인물이 원하는 방식으로 주인공을 이끌게 됩니다. 이로써 주인공이 자신의 욕망을 모르는 상태더라도 이야기를 긴장감 있게 전개시킬 수 있습니다.

이때 절대 놓치면 안되는 게 있습니다. 주인공은 모른다고 해도 작가만은 주인공이 무엇을 원하는지, 그러니까 주인공의 내적 욕망을 잘 알고 있어야 합니다. '주인공은 애정 결핍이야.' '자신을 사랑해 주고 구원해 주는 사람에게 한없이 약해질 거야.' '주인공은 죄책감을 없애고 싶어 해.' 작가가 주인공의 내적 욕망을 알면 알수록, 주인공이 자신에게 접근한 캐릭터를 어떻게 대해야 할지가 보입니다. 그와의 관계에 따라 주인공이 서서히 변하기 시작하면서 비로소 주인공의 외적 욕망이 드러나게 되니까요. 그때부터 주인공은 움직일

수 있어요.

그리고 주인공의 가시적 욕망이 드러날 때, 독자들이 주인공의 움직임을 공감은 아니어도 적어도 이해는 하고 있어야 합니다. 이를 위해서는 주인공의 가시적 욕망이 드러나기 이전에 적어도 주인공의 내적 욕망과 관련된 과거를 풀어 줌으로써 주인공을 설명할 필요가 있겠죠. 주인공에 대한 이해 없이 그의 가시적 욕망을 응원하기란 쉽지 않거든요.

이를 3막 구조와 연결해 볼까요? 3막 구조는 주인공의 욕망으로 출발하죠.

① 주인공은 무엇을 원하는가?

② 주인공은 그것을 왜 원하는가?

③ 정서적 또는 심리적으로 그것이 왜 필요한가?

"주인공은 무엇을 원하는가?"는 이야기의 목적이자 플롯을 향하게 하는 행동입니다. 2막 중간점에서 주인공이 무엇을 할지 생각하면 되겠지요. "주인공은 그것을 왜 원하는가?"는 주인공의 의식적 동기입니다. 의식적으로 자신(주인공)이 이것을 왜 원하는지 알 수 있어요. "정서적 또는 심리적으로 그것이 왜 필요한가?"는 주인공의 무의식적 동기입니다. 다시 말해 주인공이 의식하지 못했던 욕망이 드러나는 겁니다.

1. 주인공은 무엇을 원하는가?

▼

"나는 이번 싸움 대회에서
1등하겠어!"

3막 구조의 중간점은
곧 싸움 대회에서 1등하거나,
혹은 1등에 가까워진 주인공입니다.

2. 주인공은 그것을 왜 원하는가?

▼

"내가 짝사랑하는 사람에게
멋진 모습을 보여 주고 싶어!"

1막에서 주인공이 왜 그것을
원하는지, 짝사랑하는 모습을
보여 주게 될 것입니다.

**3. 정서적 또는 심리적으로
그것이 왜 필요한가?**

▼

"나는 누군가에게 사랑받고 싶었어.
내 짝사랑 상대만이
나를 이해해 줄 수 있어."

1막에서 무의식적으로 외로워하는
주인공의 모습을 보여 줍니다. 그는 왜
외로워졌고 왜 이 사람을 사랑하게
되었는지에 관한 보다 깊은 이야기는 2막
후반부나 3막 초반부에서 등장합니다.

여러 작가 및 작가 지망생의 고민일 '욕망이 없는 주인공'은 첫
번째 질문처럼 가시적인 욕망이 없는 경우가 대부분입니다. 하지만
잘 보세요. 주인공의 무의식적 욕망은 작품의 시작과 끝을 꿰는 열
쇠입니다. 그러니 주인공에게 질문을 던지세요.

02

제 주인공은 무기력계인데
어떻게 움직이죠?

>>

무기력계 주인공이
무기력하다는 건 오해입니다.

서사학에서는 주인공이라는 말 대신 주동 인물(프로타고니스트pro-
tagonist)이라는 말을 주로 사용합니다. 스스로 움직이며 이야기의 중
심 흐름을 이끄는 인물이라는 의미인데, 말 그대로 주동적이고 적극
적인 행동과 캐릭터가 떠오르지요. 생각보다 몸이 앞서 일을 벌이는
열혈 캐릭터나 강력한 카리스마로 주변 인물들을 통솔하는 캐릭터
도 연상됩니다.

 그런데 요즘 콘텐츠에서는 이 중 어디에도 해당되지 않는, 소위
무기력계 주인공이 여럿 보입니다. 이들은 삶에 특별한 목적이 없으
며 세상일에 적극적으로 간섭하려고도 하지 않습니다. 나아가 타인

의 간섭을 귀찮아하며 자신의 세상에만 빠져 있는 경우도 많지요. 무기력계 캐릭터에게 매력을 느껴 주인공으로 채택한 작가들은 주인공이 행동에 나서야 하는 1막 후반부터 혼란에 빠집니다. 이 캐릭터가 스스로 사건의 중심에 선다면 '무기력'이라는 중요 설정이 무너져 '캐붕(캐릭터 붕괴)'으로 보일 듯합니다. 그렇다고 주인공을 무기력한 채로 놓아두면 이야기가 진행되지 않습니다. 어떻게 해야 할까요?

우선 하나 짚고 넘어갈 부분이 있습니다. 여러분이 사랑하는 기존 콘텐츠의 무기력계 주인공을 한 명 떠올려 보세요. 그는 1막 후반에 매우 빠르게 태세를 전환하며, 2막에서는 더 이상 무기력하지 않을 겁니다. 장담합니다. 방에 처박혀 나오지 않던 주인공이 1막에서 좀비 사태가 터지면 생존을 위해 달리게 됩니다. 만사에 냉소적이던 주인공은 1막에서 소중한 사람을 잃고 복수심에 불탑니다. 소심하고 소극적이던 주인공은 1막에서 괴짜 친구에게 휘말리면서 생각도 못 한 모험에 나섭니다.

다시 말해 주인공의 무기력한 모습은 1막 초반에만 나타납니다. **무기력하다는 것은 캐릭터 설정에만 존재할 뿐, 실제 이야기는 '무기력하고 소극적이었지만 여차저차 변모한 주인공'에 의해 진행됩니다.** '본질은 여전히 무기력하고 소극적이지만 이런저런 사연으로 일상의 자신을 넘어선 주인공'일 수도 있겠네요.

그러나 앞에서 언급했듯 무기력 캐릭터를 표방한 주인공에게서 무기력한 속성을 빼면 '캐붕'으로 보일 위험이 있으므로 2막에서는 이런 대사들이 자주 등장할 것입니다. "그 녀석만큼 이런 아수라장

에 어울리지 않는 놈도 없는데…." "후후, 살다 살다 그 아이의 저런 모습을 보게 될 줄이야…." "저는 그분이 평소처럼 게으름 부리며 뒹구는 날을 어서 보고 싶을 뿐이에요." "흐응, 그 지독한 게으름뱅이를 저렇게 바꿔 놓은 ○○이 어떤 사람인지 궁금한걸." 혹은 주인공 스스로가 한탄하는 순간도 있겠지요. "내가 어쩌다 이런 귀찮은 일에 휘말려서…." "결심했어. 이번 일만 끝나면 다시 방에 처박혀서 반년은 나오지 않을 거야."

이때 헷갈리면 안 됩니다. **이런 대사는 무기력계 주인공이 전혀 무기력하지 않은 상태임을 감추기 위한 연막입니다.** 주변 캐릭터들로부터 이와 같은 피드백이 나온다는 자체가 그가 이미 어느 열혈 주인공 못지않게 활약하고 있다는 반증입니다. 대사나 연출, 캐릭터 디자인에 속지 말고 '액션'을 보세요. '설정'이 아닌 '사건'을요. 내가 만든 주인공이 아무리 지독한 게으름뱅이라 해도, 그가 2막에서 제대로 움직이고 있다면 문제없습니다. 늘 졸린 얼굴로 눈을 반쯤 감은 채 말끝마다 하품하며 틈만 나면 불평불만을 늘어놓더라도 그가 사건을 해결하고, 경기에서 득점하고, 짝사랑 상대에게 데이트를 신청한다면 충분합니다. 일만 해 주면 됩니다. 주동 인물답게 말이죠.

그럼에도 내 주인공은 그런 작은 용기도 낼 수 없다고 주장한다면 두 가지로 답할 수 있습니다. 첫째, 바로 그런 겁쟁이가 용기 내는 순간이기에 이야깃거리가 됩니다. '캐붕'이 아닌 '각성'의 순간입니다. 둘째, 어떤 일에도 절대로 움직이지 않을 인물이라는 판단이 든다면 그를 주인공으로 삼아서는 안 됩니다. 다른 인물을 찾으세요.

그 편이 작가가 이야기를 움직이기 편합니다.

　적극적이지 않다는 이유로 주인공 자리를 빼앗기다니! 안 그래도 내향형 인간이 살기 힘든 세상에서 너무하다고 울분을 토로할 수도 있겠네요. 이런 이야기가 위안이 될지는 모르겠으나 어느 만화든 캐릭터 인기 순위의 1위를 주인공이 차지하는 경우는 드뭅니다. 무기력계 캐릭터에게는 주인공의 인기를 뛰어넘는 빛나는 조연이 될 잠재력이 있습니다. 주로 이런 대사들을 하지요. "귀찮지만… 그렇게까지 말하니 어쩔 수 없군. 해 주지." (이게 너무 잦으면 '츤데레'가 됩니다) "어째서이지? 저 녀석(주인공)을 보고 있자면 화가 나…. 왜 저렇게까지 열심히 하는 거야?" (결국 본인도 뭔가를 열심히 하게 될 거라는 자기 예언입니다.) "내가 너를 돕는 건 한 번뿐이다. 이후는 없어." (정말로 마지막일까요?)

　어디선가 결국 그들도 뭔가를 하고 있지 않느냐고 따지는 목소리가 들리네요. 그렇습니다. 주연이든 조연이든 정말로 '아무것도 하지 않는 캐릭터'는 어느 작품이든 크건 작건 역할을 맡기 힘듭니다. 시드 필드를 비롯한 많은 학자들이 "스토리가 곧 캐릭터"이며, "행동이 곧 인물"이라고 한 것도 같은 이유입니다. **행동이 없다면 캐릭터성도 없습니다.**

　무기력계 주인공이야말로 현대의 독자를 대변하는 새로운 기준이라는 주장이 있는데요. 어느 정도 동감합니다. 그런데 과연 현대의 독자가 대중 서사에서 보고 싶은 게 '나처럼 무기력한 주인공이 마냥 무기력하게 시간을 죽이는 모습'일까요? 실은 그들에게도 숨겨진

한 방이 있으며, 기회가 오면 제 몫을 한다는 그런 이야기를 기대하지는 않을까요?

○ ○ ○ ○ ○ ○ ○ ○ ○ ○ ○ ○ ○ ○ ○

> 노트

무기력계 주인공이 등장하는 작품

애니메이션 《빙과》의 원작으로 유명한 요네자와 호노부의 소설 『고전부 시리즈』의 주인공 오레키 호타로는 '하지 않아도 되는 일은 하지 않는다. 해야 하는 일이라면 간략하게'가 좌우명, '에너지 절약주의'가 생활 방침일 만큼 매사에 의욕 없는 인물이다. 그런데 그가 정말로 하는 일이 없는가 하면… 전혀 그렇지 않다. 같은 동아리 소속인 지탄다 에루가 일상의 작은 국면에서 이상한 점을 발견하고 '저, 신경 쓰여요!'를 외치면 오레키가 며칠씩 고민해 가며 수수께끼를 푼 후 동아리 동료들에게 해설해 주는 것이 이 작품의 패턴이다. 다시 말해 오레키가 무기력한 상태인 건 지탄다를 만나기 전인 첫 번째 에피소드 초반에 불과하다. 수시로 "내가 원래 이런 성격이 아닌데", "너 같은 에너지 절약주의자가 웬일이냐?"라는 대사가 등장하며 오레키의 무기력계 속성을 애써 부각시키지만 캐릭터의 움직임만 놓고 보면 여느 주인공과 다를 바 없이 사건에 적극적으로 끼어든다. 『고전부 시리즈』의 장르는 일상 미스터리이고, 주인공은 탐정 역할이기 때문에 무기력한 채로 있을 수 없는 게 당연하다.

웹툰 《스위트홈》(김칸비/황영찬 작가)의 주인공 차현수는 은둔형 외톨이다. 방에만 처박혀 있다 사고로 가족까지 잃은 그는 자살할 날짜를 정할

정도로 삶에 대한 모든 의욕을 상실한 상태다. 세상의 어떤 일도 그를 움직이지 못할 듯하지만, 그가 사는 아파트 주민들이 하나둘 괴물로 변하자 드디어 차현수는 움직이기 시작한다. 총 140화 분량인 《스위트홈》에서 차현수가 생판 남을 위해 집 밖으로 나가 고함지르며 괴물을 유인하는 장면은 5화, 어린 남매를 살리기 위해 자신의 컴퓨터 모니터를 집어던지는 장면은 13화에 나온다. 컴퓨터가 은둔형 외톨이 차현수에게 세상 전체를 의미했음을 감안하면 의미심장한 전개다. 정리하면 전체 140화에서 차현수가 참된 무기력 상태였던 것은 극초반에 불과하다.

03

주인공이 어떻게 될지
궁금하지 않대요.

>>

두 경우 중 하나일 겁니다.
그건….

작가가 가장 공들이는 과정 중 하나가 주인공(캐릭터) 구상입니다.
그런데 주인공이 전혀 궁금하지 않은 이야기도 있습니다. 망한 걸까
요? 이대로 작품 쓰기를 그만두어야 하는지 결정하기 앞서 어떤 유
형인지 알 필요가 있습니다.

❶ 주인공이 응원하기 어려운 인물일 때
❷ 주인공이니까 당연히 이길 것처럼 보일 때

독자는 주인공에게 감정을 이입하고 자연스럽게 그를 응원하게

됩니다. 주인공의 입장에서요. 따라서 독자가 응원하기 어려운 인물이라면 작가가 그를 '비호감형'으로 설정했을 가능성이 높습니다. 하지만 어떤 주인공은 이 법칙을 완전히 깨 버립니다. 욕심 많고, 언뜻 봐도 갱생해야만 하는 인물은 맞아요. 포인트는 두 가지인데요. 첫째로 기발한 악행을 통해 상승하는 구간, 둘째로 그간의 악행의 보복으로 하강하는 구간입니다.

작가에게는 비호감형 주인공을 독자들이 어떻게 응원하게 만드느냐가 관건입니다. 기발한 악행을 통해 상승하는 구간이 보다 중요합니다. 주인공이 단순한 비호감형이라면 독자들은 주인공을 더 이상 궁금해하지 않습니다. '기발한 악행'이 함께한다면 다릅니다. 비호감형 인물이 지닌 '나의 욕망을 이루기 위해 무엇이든 한다'는 장점이 빛나는 순간이죠. 호감형 인물이라면 '다른 사람에게 피해를 주면서까지는 못 해'가 될 수 있는 구간을 비호감형 인물은 기꺼이 할 수 있습니다.

《마스크걸》(매미/희세 작가)의 주인공 모미는 얼굴은 못생겼지만 몸에 자부심을 지닌 인물입니다. 주변 사람들을 질투하고, 잘생긴 유부남을 욕망하고, 다른 이들의 관심을 받고 싶어 하죠. 평범하거나 호감형 인물은 하지 않을 일들을 그녀는 할 수 있습니다. 1인 방송에서 마스크를 쓰고 몸매를 드러내기도 하고, 잘생긴 남자와의 연애를 꿈꾸며 술자리를 갖기도 합니다. 이것으로 우리가 모미를 응원할 수 있나요?

대부분 그렇지 않을 겁니다. 기발한 악행으로 이야기는 재미있

어질 수는 있어도 주인공을 응원하기는 어렵거든요. 모미는 여성에게 외모에 대한 강박을 주는 사회와 사람들이 갖는 외모 지상주의를 내면화했습니다. 가해자이자 피해자인 이중적인 캐릭터입니다. 모미는 결국 회사 동료이자 스토커인 주오남으로부터 자신을 보호하기 위해 살인을 저지르고, 이후 전신 성형을 통해 제2의 인생을 살아갑니다. 얼굴이 예뻐지면 모든 게 해결될 줄 알았는데 또 다른 폭력이 기다리고 있습니다. 이로 인해 모미는 다시 살인을 하고, 감옥에 가고, 딸을 보호하기 위해 탈옥하는 이야기가 펼쳐집니다. 초반부만 놓고 보면 모미를 응원하기 어렵습니다. 그래도 모미에게 감정을 이입할 수 있는 이유는 모미가 살고 있는 세계가 비정하고, 다른 캐릭터들이 전부 모미 이상의 가해자 면모를 보이기 때문입니다. 선악이 명시적으로 구분되는 세계가 아니라서 독자들은 모미가 가해자처럼 보인다고 응원을 멈추지 않습니다. 이야기 진행 과정에서 모미가 이 세계에서 살아남기 위해 한 선택을 독자들도 그대로 따라가기 때문이지요.

비호감형 주인공은 응원할 수 없는 세계에서 태어난다

내가 만든 주인공이 독자들이 응원하기 어려운 비호감형 캐릭터라면 작가가 사회를 비판하기 위해 의도적으로 선택한 것이어야 합니다. 비호감형 캐릭터일 수밖에 없는, 도무지 이해하고 응원할 수 없는 세계가 설정되어 있어야 비로소 독자들이 주인공을 이해하고

따라갈 수 있습니다. 독자들이 비호감형 주인공을 응원하게 만들기 위해 작가는 주인공이 피해자이자 가해자라는 시각과 비정한 세계를 보여 주어야 합니다.

비호감형 주인공과 '단죄의 서사'

모든 비호감형 캐릭터가 이와 같은 논리로 만들어진 것은 아닙니다.《기기괴괴》(오성대 작가)의 '성형수' 에피소드,《나를 바꿔줘》(이지호/호띠 작가)의 '최보윤' 에피소드, 또《자판귀》(윤정민 작가)와《호러전파상》(봄소희/김선희 작가)에서처럼 계속해서 나쁜 선택을 하고, 자신의 욕망을 드러내는 인물들을 향한 단죄의 서사도 존재합니다. 이 경우 독자들은 주인공이 다른 누군가에게 단죄당하기를 원합니다.

단죄의 서사는 신화나 전설에서도 자주 보입니다. 악마는 주인공에게 욕망을 이루어 주는 계약이나 마법의 도구를 권합니다. 그리고 꼭 금기가 등장하죠. 덕분에 주인공은 손쉽게 욕망을 이루는 것처럼 보이지만 결국 금기를 어기고 맙니다. (절대 뒤돌아보지 마라는 금기를 어긴) 그리스-로마 신화의 오르페우스와 에우리디케처럼 이는 금기를 어긴 인물의 단죄에 관한 이야기입니다.

《기기괴괴》,《나를 바꿔줘》,《자판귀》,《호러전파상》도 이런 구조입니다. 오르페우스와의 차이라면 비호감형 캐릭터 대부분이 자신의 욕망을 이기지 못해 개인에게 책임을 가하는 방식으로 진행된다는 건데요. 주인공에게 가혹하고 자극적인 단죄가 이루어지죠. 위

웹툰들의 공통점 중 하나는 짧은 에피소드로 이루어진 옴니버스 구성이라는 것입니다. 장편은 주인공의 성장 이야기가 되어야 하니까 단죄의 서사와는 어긋나죠. 그래서 대부분이 짧고, 마법의 도구를 중심으로 이를 겪은 인물들의 이야기입니다. 아키노 마츠리의 《펫숍 오브 호러즈》도 단죄의 서사를 중심으로 엮입니다. 《마스크걸》과의 차이는 단죄받는 캐릭터들 모두 마법 도구의 금기를 보여 주기 위한 에피소드로 사용된다는 점입니다. 다시 말해 큰 이야기를 진행하는 캐릭터는 따로 있습니다.

독자들이 응원하고 싶지 않은 인물은 주인공이 아닙니다. 이 비호감형 인물은 짧은 에피소드의 주인공으로 넘기세요. 그리고 어서 메인 플롯의 주인공 캐릭터를 데려오세요.

이번에는 주인공이니까 당연히 이길 것처럼 보이는 경우를 알아보겠습니다. 액션물에서 많이 등장하지요. 독자 입장에서 주인공이 친구를 만들고, 이기는 데까지는 통쾌합니다. 주인공이 미션을 이루기 위해 다른 이들을 물리치며 나아가는 두 번째 에피소드까지는 재미도 좋았고요. 이상하게 그다음부터는 어딘가 힘이 빠집니다. 작가 입장에서는 주인공이 이기는 게 너무 많이 나오는 것 같아 혼란스럽죠. 뻔해 보이기도 하고요. 어떻게 해야 할까요?

역시 두 가지 방법이 있습니다. 첫 번째로 적대자의 조직을 설정하거나 두 번째로 캐릭터의 딜레마를 설정하는 겁니다. 주인공이 이기기만 하면 작가는 '적대자가 너무 약한가?' 생각하고 더 강한 적대자를 데려오기 마련입니다. 그렇다고 이들을 아무런 연관도 없이 동

시다발로 가지고 올 수는 없겠죠. 이를테면 전학 간 주인공이 일진 A를 이기자, 일진 A가 사실 자신은 넘버 2이고 진짜 우두머리는 일진 B라고 합니다. 주인공은 일진 B를 이기고, 일진 B는 선배인 일진 C를 데려오고…. 이러면 안 되겠지요? 그런데 이런 경우가 생각보다 많습니다. 연재를 이어 가는 팁은 되겠지만요.

적대자의 조직은 군집이 아니다

여기서 한 단계 나아가는 팁을 알려 주고 싶은데요. 일진 A-C를 조직으로 볼 수 있을까요? 그건 어렵습니다. 이 무리는 단순한 군집입니다. 적대자의 조직은 같은 목표가 있어야 합니다. A-C가 이 구역을 탈환하고 서울 고등학교 전체의 우두머리가 되고 싶다는 목표가 있으면요? 그러면 일진 A-C는 주인공과 계속 싸우고 싶을까요? 아닐 겁니다. 오히려 자신의 목표를 위한 장기 말로 만들고 싶겠죠. 전체의 우두머리가 되면 뭐가 좋을까요? 돈이 나오나요? 이 돈은 누가 줄까요? 그러면 일진 A-C는 전체적인 조직의 하부이고, 상부에는 다른 조직이 있다는 결론이 나옵니다. 이 조직이 고등학생들을 데려다가 싸움을 부추기는 이유는 무엇일까요? 학원물을 예로 들었지만 학원물이 아니어도 결론은 같습니다. 적대자의 조직을 설정하기 위해서는 이것이 필요합니다.

정리하면 첫째로 적대자의 조직은 단순한 군집이 아닙니다. 즉, 공유하는 목표를 만들어야 합니다. 둘째로 적대자의 조직 뒤에는 진

짜 적대자의 조직이 있습니다. 진짜 적대자의 목표와 가짜 적대자의 목표는 상충할수록 좋습니다. 가짜 적대자가 주인공 편이 되거든요. 이런 포인트는 언제나 독자들에게 반응도 뜨겁습니다.

주인공이 이기는 싸움을 포기하는 이유, 딜레마

적대자를 강하게 만든다고 해서 무조건 주인공이 이기는 게 뻔해 보이지는 않죠. 아무리 이기는 상황이라도 주인공이 싸움을 포기할 수밖에 없게 만드는 무언가가 필요합니다. 이것이 캐릭터의 딜레마입니다. 주인공이 대통령 암살이라는 미션을 위해 달려간다고 칩시다. 우리는 대통령 암살을 위한 서브 미션과 다양한 적대자와 조력자를 생각하고 있습니다. 이 모든 사건은 대통령을 죽이는 메인 플롯과 관련 있습니다. 주인공이라면 대통령을 죽일 수도 있겠죠. 하지만 주인공이 걱정되는 때는 더욱 강한 적대자가 있을 때가 아닙니다. 바로 "내가 대통령을 죽이면 ○○이 위험해져" 같은 상황입니다. ○○은 무엇일까요? 동료, 가족, 연인일 겁니다. 그들과 관련된 서사는 어디에 있나요? 이것이 서브플롯입니다. 무뚝뚝했던 주인공이 천천히 동료들에게 마음을 열어 가는 이야기, 가족과 쌓였던 깊은 오해를 풀고 화해하는 이야기, 식물인간이던 연인이 눈을 뜨는 이야기 같은 서브플롯이 쌓여야 독자들은 주인공이 미션 성공을 눈앞에 두고 그것을 포기할 수도 있음을 이해할 수 있습니다. 이처럼 캐릭터의 딜레마는 언젠가 저것 때문에 주인공이 발목 잡힐 걸 독자들에게

알려 줌으로써 이야기를 빤하지 않게 만드는 장치이기도 합니다.

이야기 세계는 작가가 만든 세계입니다. 주인공이라고 해서 반드시 호감형일 필요는 없습니다. 하지만 그 선택과 조종을 작가가 해야 합니다. 작가의 의도와 능력에 따라 분명 비호감인데 어딘지 끌리는 너무나 매력적인 캐릭터가 탄생할 수도 있으니까요.

양쌤 says

변화할 비호감 캐릭터를 무사히 보여 주는 법

초반에는 납득이 안 가지만 나중에 변화할 비호감 캐릭터를 성공적으로 보여 주기 위한 몇 가지 팁이 있습니다. 모두 독자를 안심시키는 데 방점이 있습니다. 일단 조연의 목소리를 빌려 이 인물이 현재 잘못되어 있음을 강조할 수 있습니다. 원래 저런 애가 아니라거나 그런 식으로 살다가 언젠가 후회할 거다 같은 대사로 복선을 넣죠. 독자가 가장 염려하는 지점은 '작가가 잘못된 캐릭터를 옹호하는 건 아닌지, 이 작품 세계에서는 혹시 저런 캐릭터가 정상인지'거든요. 지금의 이 인물은 어딘가 잘못되어 있지만 이제부터 변화할 거라는 암시를 줌으로써 독자의 우려를 조금이나마 덜 수 있습니다.

캐릭터가 변화할 방향성을 미리 암시할 수도 있습니다. 분명 매우 나쁜 놈이지만 어느 장면에서 개선 여지를 보여 준다거나 나쁜 놈만은 아니

고 변화할 잠재력을 갖고 있음을 암시하는 연출을 넣는다든지요. 다만 작가가 악인을 옹호한다는 비판을 받을 수 있어 신중을 기해야 합니다.

마지막으로, 비호감 인물이 분명한데도 독자가 그의 선택에 호기심을 갖게끔 유도하는 방법도 있습니다. 나쁜 인물을 독특한 설정에 빠르게 던져 놓고 결과를 예상하기 어려운 선택지를 제시한 다음 독자들이 이를 지켜보도록 하는 거죠. 독자는 주인공을 욕하지만 다음 화를 보고 싶은 욕망을 억누를 수 없어 작품에서 하차하지 못합니다.

04

제 주인공이
'전형적'이래요!

>>

진정하세요, 욕이 아닙니다.

작가들은 전형적이라는 말을 부정적으로 평가하는 경향이 있습니다. 반대로 '참신하다', '독창적이다'라는 평을 들으면 내가 캐릭터를 잘 만들었구나 하면서 안심하죠. 이 말이 맞다면 잘 팔리는 작품에는 참신한 캐릭터가 많이 나와야 할 텐데 그렇지 않습니다. 히트작의 주인공들은 대개 단순하지만 정의감 넘치거나, 쿨하지만 내면은 뜨겁거나, 소심하지만 할 때는 하는 인물입니다. 어느 것도 독창적인 설정은 없지요.

참신하단 건 새롭다는 뜻입니다. 이전에는 많이 나오지 않았다는 의미이죠. 조금 더 나아가자면 이전에 많이 나오지 않은 데에는

반드시 이유가 있습니다. 독자가 이입하기 어렵거나 호감을 사기 힘들기 때문일 가능성이 높아요. '비열하고 잔인하지만 복지 단체를 성실히 운영하는 노인'은 주인공으로는 새로울지 몰라도 독자들이 호감을 갖거나 응원하기는 어렵습니다. 이입이 어렵기에 이어질 전개를 궁금하게 만들기도 쉽지 않지요. 이에 반해 전형적인 캐릭터는 독자에게 친숙합니다. '활발하고 장난기 넘치지만 위기 상황에서는 진지해지며 실력을 발휘하는 팀의 대장'이라면 어떤 유형일지 단번에 이해할 수 있으며, 이해가 쉽기에 이입도 수월합니다.

작가가 독자들에게 익숙한 캐릭터만 만들어야 한다는 의미는 아닙니다. 개성은 중요합니다. 다만 참신함을 이유로 캐릭터의 모든 요소를 낯설게 설정하다가는 독자에게 외면받을 확률이 높습니다.

드라마 《시크릿 가든》(김은숙 작가)의 남자 주인공 김주원은 재벌 2세입니다. 우리나라 드라마에서 그들은 대체로 성격이 고약하지요. 김주원도 전형적인 캐릭터 설정에 따라 이기적이고 우월감에 찬 모습을 보여 줍니다. 그를 개성 있게 만드는 요소는 일상에서 드러나는 '쪼잔'한 면모입니다. 시청자들은 그의 재력이나 액션보다는 요란한 추리닝을 입고는 "이건 이탈리아에서 40년간 옷만 만든 장인이 한 땀 한 땀" 하면서 구차한 설명을 늘어놓는 모습에 애정을 품었습니다. 결과적으로 김주원은 당시 독창적인 재벌 2세 캐릭터라는 평가를 받았습니다.

작가는 독창성을 위해 재벌 2세 캐릭터의 전형적인 요소들을 전부 뒤집을 수도 있었습니다. 겸손하고 남을 배려하고, 외모는 평범

하며 자신감 없는 인물로요. 의미 있는 시도지만 상업적인 면에서는
어려운 길입니다.

이야기 만들기를 좋아하고 진지하게 생각하는 작가일수록 참신
함을 중시합니다. 그렇다고 전형성을 해악으로 취급하지는 않았으
면 합니다. 캐릭터 창작에는 두 요소가 모두 필요하거든요. 독자의
머릿속에 이미 자리 잡은 전형성이 있기에 여러분이 만든 캐릭터를
별다른 설명 없이도 받아들일 수 있으며, 작은 변주만으로도 참신하
다고 느낄 수 있는 것입니다. 전형성은 작가의 설정을 용이하게 만
드는 아군입니다.

05

주인공의 약점 설정이
어려워요.

>>

우선 주제로 돌아가 볼까요?

주인공의 약점은 위대한 치트 키^{cheat key}입니다. 독자들이 (한 분야에
특출한) 주인공에게 감정 이입할 수 있게 만드는 장치이자 3막 클라
이맥스에서 주인공의 성장을 보여 주어야 할 때 제대로 보여 줄 수
있는 장치이지요. 중요한 만큼 약점 설정은 고민스럽습니다. 작가가
주인공의 약점을 고민하는 경우는 작품의 주제를 모를 때와 진짜 약
점을 모를 때로 압축할 수 있습니다.

작가가 작품의 주제를 모를 수도 있나요?

차근히 따져 봅시다. 3막 이론은 주인공에게 생긴 문제를 해결하는 방식이라고 하잖아요. 주인공, 갈등, 장애물, 적대자…. 다시 말해 대다수의 작가는 재미있는 이야기를 설정하고자 주인공과 그를 둘러싼 갈등 상황을 고민합니다. 주인공과 적대자가 하나의 욕망을 두고 어떻게 갈등을 풀어 나가는가에 집중하는 경향이 있지요.

아래 그림을 볼까요? 1막의 플롯 포인트 1(구성점 1이라고도 부르죠)은 2막에서의 재미있는 갈등에 관한 것이지 3막까지 연결되는 긴장감은 아닙니다.

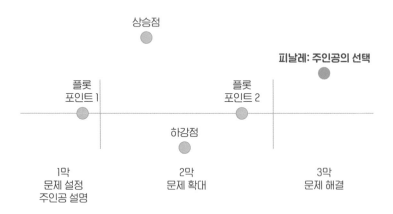

그럼 3막은 무엇으로 이루어질까요? 정답은 '주제'입니다. 갈등 상황을 마주한 주인공이 결국 어떤 선택을 하는가에 관련되죠. 주인공을 설명하는 1막, 갈등 상황인 2막을 지나 주인공의 선택이 나오는 부분이 3막입니다. 작품의 주제는 주인공이 어떤 선택을 내리는지를 통해 보이는데 3막과 연결됩니다. 따라서 작품 주제를 모른다

는 건 작가가 주인공이 어떤 선택을 내릴지 결정하지 못했거나 생각하지 않았다는 의미입니다. 주인공은 2막의 상승점까지 겪는 승리의 경험을 통해 배운 것과 2막의 하강점에서 깨닫는 자신이 미처 모르는 것, 다시 말해 약점(자신의 문제)을 마주합니다. 그리고 이것으로 3막의 피날레에서 선택을 합니다. 즉 주인공의 선택은 주인공이 어떤 약점을 가지고 있느냐와 직결됩니다.

웹툰 《금수저》(HD3 작가)

가난한 집안의 주인공이 우연히 거리에서 병아리 파는 할머니에게 특별한 금수저를 얻으면서 벌어지는 이야기. 자신과 동갑인 아이가 있는 집에서 이 금수저로 세 끼 밥만 먹으면 자신이 그 집 아이가 된다. 다시 말해 부모를 선택할 수 있다.

이 설정은 언제 재밌어질까요? 주인공이 금수저를 쓸까 말까 고민할 때? 아니면 주인공이 금수저를 쓰고 나서? 후자입니다. 독자들은 주인공이 금수저를 쓰고 나서 등장하는 상승 부분을 기대하고, 작가도 같은 마음이라 이 설정은 높은 확률로 3화 안에 나오게 됩니다. 그러면 재미있는 설정인 금수저가 2막 전체를 가로지르는 갈등입니다. 다만 금수저를 써 버렸으니 2막에서 3막으로 가는 갈등이 비게 됩니다. 이건 어떻게 채워야 할까요? '금수저를 썼음에도 나는

행복하지 않다(원래 가족에 대한 애정, 여자친구 등)'가 될 것입니다. 따라서 금수저를 쓰고 난 후의 상승 지점을 알았을 때 주인공이 어떤 선택을 할지가 작품의 주제를 가로지르는 질문이 됩니다.

　주인공이 어떤 선택을 내리는가가 고민이라면 생각보다 오래 걸릴 수도 있는 문제라는 점을 말하고 싶습니다. 연재 막바지까지 주인공의 선택을 고민하는 작가들이 생각보다 여럿 있습니다. 캐릭터의 생명력과 깊숙이 연결되어 있겠죠. 작품을 연재하다 보면 작가가 의도한 게 아닌데 캐릭터가 마음대로 움직이려고 할 때가 있습니다. 웹툰《멀리서 보면 푸른 봄》의 지늉 작가는 후기에서 원래 준환을 죽이려 했지만 결국은 죽이지 못했다고 밝힙니다. 작품 연재 기간 동안 성장하는 건 작가만이 아닙니다. 캐릭터도 함께 성장하죠. 그러니 캐릭터가 지닌 문제의 해결 방안을 먼저 정할 필요는 없습니다.

　주제를 다르게 생각해 보는 것도 방법입니다. 우리는 주제를 '작가가 해야 하는 말'과 같다고 여기는데요. **논설문을 쓰는 게 아니니 이것을 '캐릭터의 중요한 선택'이라고 하면 어떨까요?** 주제를 결정하지 못하겠다면 3막의 클라이맥스 부분에서 캐릭터에게 어떤 사건으로 어떤 것을 결정하게 만드는가를 고민해도 좋습니다.

　그리고 작가가 주인공의 진짜 약점을 모르는 경우도 있습니다. 작가 나름대로는 약점이라고 설정해 두었는데 약점이 아닌 경우이지요. 칼에 트라우마가 있는 주인공이 칼 공포증을 없애기 위해 움직이는 이야기가 있다고 해 볼까요? 우리는 2막에서 주인공이 칼 공포증을 없애기 위해 고군분투하는 이야기를 생각할 겁니다. 3막은

요? 이야기하고 싶은 게 바로 이것입니다. 칼에 찔린 일 때문에 트라우마가 생긴 주인공이라면 주인공의 공포증은 칼이 아닙니다. 칼로 나를 찌른 사람에 대한 공포입니다. 따라서 2막에서는 칼 이야기가 나올지라도 3막에서는 칼을 들고 나를 찌른 사람에 대한 이야기가 등장해야 합니다. 이것이 주제입니다. 혹시 주인공이 칼 트라우마를 극복하는 이야기만 쓰고 있지는 않나요? 진정한 공포는 칼을 들고 나를 찌른 사람인데 말이죠. **주인공은 '나를 찌른 칼'을 극복하는 게 아니라, '칼을 들고 나를 찌른 사람에 대한 배신감'을 극복해 내야 합니다.**

사람의 감정은 논리적으로 설명 가능한 영역이 아닙니다. 트라우마로 남을 만큼 강렬한 기억은 논리적으로 설명할 수 없지만 여러 감각과 혼합됩니다. 개연성 있는 서사만 있다면 커피 냄새를 맡고도 살인을 떠올리고 커피 냄새에 트라우마가 있는 주인공을 창조할 수 있습니다. 주제 설정이 어렵다면 작가인 내가 캐릭터의 진정한 문제, 약점에 무지한 게 아닌지 고심할 필요가 있습니다. 이것이 주인공의 약점을 더 깊이 생각하는 방법입니다. 주인공이 칼을 극복하는 게 아니라 칼을 찌른 정황을 고민해야 합니다. 주제를 고민 중이라면 주인공의 진짜 문제를 빠뜨리지 마세요.

>>

방법이 있습니다.

기획안 작성 때 가끔 아무 서사 없이 캐릭터 한 명이 훅 치고 들어올 때가 있습니다. 새로운 소재에 목말라 있어서일까요. 지금까지와는 다른 캐릭터를 만들겠다고 시작할 때, 매력적으로 다가오는 캐릭터 중 하나가 사이코패스입니다. 갑자기 '사이코패스가 나오는 작품은 꽤 있지만 사이코패스의 시점에서 진행되는 이야기는 별로 없잖아? 왜 아무도 이 생각을 못 했지?' 하고 아이디어가 번쩍 떠오르죠. 많은 작가가 비슷한 생각을 하는 듯합니다. 강의하다 보면 일 년에 서너 명은 사이코패스를 주인공으로 한 기획안을 들고 오거든요. "사이코 패스의 관점에서 진행하다니! 너무 새롭지 않나요?"라면서요.

새롭습니다. 맞아요. 그런데 이 신선한 기획이 작품 마무리가 나지 않아요. 분명 캐릭터는 멋진데 왜 초반부 1-3화를 제외하고는 콘티가 안 나올까요? 답은 의외로 싱겁습니다. 작가가 주인공의 욕망을 모르기 때문입니다.

이야기란, 어떤 주인공이 무슨 일을 이루고자 하지만 이루기가 매우 어려운 것이다

너무나 유명한 『시나리오란 무엇인가』의 대전제입니다. 다른 작법서도 문구만 조금 다를 뿐 내용은 비슷합니다. 위의 문장은 주인공의 욕망과 장애물에 관한 이야기입니다. 찬찬히 뜯어볼까요. 첫째, 주인공이 있어야 한다. 이건 부연 설명이 필요 없을 듯합니다. 둘째, 주인공이 무슨 일을 이루고자 한다. 다시 말해 이야기는 주인공의 욕망에 대한 것입니다. 셋째, (주인공의 욕망이) 잘 이루어지지 않아야 한다. 이것이 장애물에 대한 이야기입니다.

장애물과 욕망은 사건을 만드는 동력이기도 하지만 독자로 하여금 주인공을 응원하게 만드는 작용도 합니다. 독자들은 내가 응원하고 싶은 캐릭터로 보통 영웅을 많이 떠올리죠. 하지만 작용이 있으면 반작용도 있는 법. 자꾸만 새로운 캐릭터를 갈구하다 엉뚱한 욕망이 들곤 합니다. 응원하기 어려운 인물을 데려오면 안 될까? 성장하는 캐릭터가 아니라 완전히 응원하기 어려운 사이코패스가 주인공이면 안 될까?

여러 답이 있겠지만… 사이코패스 단독 주인공은 어렵습니다. 바뀔 여지가 있는 다른 결함이 있는 캐릭터면 모르겠지만요. 공포 영화를 보세요. 수많은 괴물과 귀신이 나오지만 귀신 관점에서 '여기에서 저 사람을 놀라게 해야지' 고민한 후 등장한다면 관객들이 재미있다고 여길까요? 사이코패스가 주요 등장인물일 수는 있어도 주인공으로 나오기 어려운 이유가 여기 있습니다. 스릴러나 공포 장르를 쓸 예정이라면 사이코패스 주인공으로는 무자비하게 범죄를 저지르는 인물의 시선밖에 볼 수 없습니다. 긴장을 일으키는 인물이 주인공이면 긴장은 반감됩니다. 독자들은 긴장을 일으키는 인물을 보고 놀라고 싶지, 그 속에 들어가고 싶은 건 아니거든요. 그렇다면 사이코패스를 아예 쓸 수 없을까요? 사이코패스를 주인공으로 만들고 싶다면 이런 방법이 있습니다.

① 사이코패스이되 사이코패스가 아닌 주인공 만들기

초반부에는 사이코패스처럼 보이지만 후반부에는 감정을 느끼게 되는 주인공으로 설정하는 거죠. 독자들도 분명 환호할 겁니다. 문제는 주인공이 감정을 느끼게 되기 전까지의 이야기 전개입니다. 그건 어떻게 해결할까요?

② 사이코패스 주인공 옆에 다른 주인공으로 해결하기

호러 영화에는 괴물이 나오잖아요. '에일리언'이나 '고질라'처럼 괴물 이름이 영화 제목인 경우도 많죠. 그런데 에일리언이나 고질라가 주인공인가요? 그들은 괴물일 뿐, 영화를 이끄는 주인공은 따로 있습니다. 그가 사이코패스 주인공 옆에 붙어야 하는 다른 주인공입니다. 살인마가 나오면 그를 끈질기게 추적하는 형사가 나오듯, 사이코패스 주인공이 사건을 만들어 나간다면 이를 풀고 독자들이 감정적 지지를 보낼 수 있는 다른 주인공을 쌍으로 붙여 주어야 합니다. 너무나 매력적인 사이코패스 주인공을 만들었는데 초반부 외에는 갈 길이 없다면 사용해 보세요. 그리고 그의 시선으로 이야기를 전개하세요.

	웹툰 《4학년》	웹툰 《19》
초반부 시퀀스 시점	미린(피해자)	남균(사이코패스)
전체 시점	미린(피해자)	형사(관찰자)
내러티브 포인트	피해자 미린의 고립	마을 사람들의 인간성

웹툰 《4학년》(봉수 작가)은 초등학교 교사 정미린(주인공)과 미린을 스토킹하는 4학년 우빈(서브 주인공)의 이야기입니다. 긴장은 우빈에게서 만들어지지만 후반부를 제외하고는 우빈의 시점으로 진행되는 시퀀스는 없습니다. 사이코패스가 긴장을 이끌 수는 있어도 주인공이 되지는 못하는 예시 중 하나죠. 스토커는 여러 번 나온 주제지만 아동에 적용시켜 보니 새롭게 느껴집니다. 이 작품은 우빈만

이 아니라 미린을 둘러싼 모든 인물이 미린을 고립시킨다는 것이 중요한 포인트입니다. 웹툰《19》(우윰 작가)는 어느 날 개구리에 썰 어린아이가 시골 마을에서 연쇄 살인을 저지르는 스토리입니다. 인간의 고립 과정을 보여 주는《4학년》과 다르게 '인간성이 존재하는가'를 주제로 하여 '죽어 마땅한' 사람들을 보여 줍니다.《19》는 제3자인 형사가 사건을 추리하면서 이끕니다.《4학년》이 피해자 한 명에게만 초점을 맞추었다면《19》는 인간성에 질문을 던지고자 마을 사람들을 한 명 한 명 짚어 나갔기에 이들의 이야기 전체를 보고 끌고 갈 인물이 필요했을 겁니다. 그 역할이 형사이고요.

그럼에도 "그럼 도대체 어디에서 새로운 이야기를 만들 수 있나요?" 되물을 수 있습니다. 새로운 것은 소재에서 오지 않습니다. 익숙한 것을 낯설게 만들 때, 독자들은 신선하다고 느낍니다.

양쌤 says

응원할 수 없는 주인공을 응원한 이야기

'응원하기 어려운 캐릭터'라는 대목을 읽으며 떠오른 인물이 있습니다. 《데스노트》(오바 츠구미/오바타 타케시 작가)의 주인공인 야가미 라이토입

니다. 타고난 천재적인 두뇌와 '데스노트'를 사용해 타인들을 망설임 없이 살해해 나가는 소시오패스형 캐릭터로, 본인이 정의 그 자체임을 조금도 의심하지 않습니다. 초반에는 극악무도한 범죄자를 대상으로 삼지만 얼마 안 가 자신의 입지를 위태롭게 할 가능성이 있는 인물이라면 누구나 제거하지요. 도덕이나 양심이라고는 조금도 찾아볼 수 없는 잔혹한 성향, 그리고 가족을 포함해서 누구에게도 애정을 갖지 않는 극도의 비정함으로 독자가 '응원'할 만한 구석은 전혀 없습니다.

그러나 양심에 손을 얹고 고백하자면 실시간으로 이 작품을 읽던 당시의 저는 라이토를 응원한 순간이 제법 있었습니다. 굉장히 복잡한 심정이었음을 기억합니다. 라이토가 이루고자 하는 바('아무개를 죽여 입을 다물게 한다')는 상식적으로 생각하면 절대 이루어지면 안 되는 목표이나 그렇다고 그의 실패를 보고 싶지도 않았거든요. 온갖 치밀한 음모 끝에 라이토가 누구에게도 꼬리를 밟히지 않은 채 목표를 달성하면 탄식이 절로 나왔는데, '결국은…'이라는 안타까움 밑에는 사실 다행이라는 음험한 생각도 있지 않았나 싶습니다.

'응원할 수 없는 캐릭터'를 응원(이라고 말하지만 여전히 마음에 걸리네요)하기란 참으로 어려운 일입니다. 《데스노트》를 보면서 마음이 복잡하고 착잡한 이유를 오래 고민했는데요. 저의 답은 '그가 이루고자 하는 바가 너무, 어려워도 너무 어렵기 때문'이라고 결론 내렸습니다. 이 작품에는 라이토 외에도 천재 캐릭터가 많이 나옵니다. 그들은 각기 자신의 최선을 다해 라이토를 막으려 하고, 그로 인해 라이토는 때로 절체절명의 위기에 빠집니다. 라이토는 반드시 쓰러져야 할 캐릭터이지만 그가 중간에 쓰러지면 작품은 끝납니다. 당연하죠, 주인공이잖아요! 독자는 선과 악, 옳고 그름은 둘째 치고 이 치열한 싸움의 결말을 궁금해합니다.

적나라하게 말하자면 라이토가 어떻게 이 위기를 극복할지를 알고 싶어 참을 수가 없습니다. 인간으로서 절대 둘째 칠 수 없는 가치를 감히 둘째 치게 만들었다는 것이 《데스노트》 스토리텔링의 힘이 아닐까 합니다. 쓰고 싶네요, 그런 이야기.

07

독자는 왜 '이해 안 가는 주인공'을
참아 주지 않나요?

>>

그럴 이유가 없으니까요.

주인공이 독자가 납득하기 어려운 행동을 하는 경우가 있습니다. 세상 모두에게 끝없이 이유 없는 친절을 베푸는 주인공, 반대로 사회적 약자에게 노골적이며 무조건적인 혐오를 드러내는 주인공. 이러한 행동에 대한 적절한 설명 없이 계속 이야기가 진행되면 독자의 궁금증은 더욱 커지거나, 다음 화 읽기를 포기하고 작품을 떠나겠지요.

작가들은 전자의 반응을 바라겠지만 독자들에게 이해 가지 않는 캐릭터의 비밀을 궁금하게 만들기란 절대 쉬운 일이 아닙니다. 무엇보다 독자와 주인공이 방금 만난 사이라는 사실을 기억해야 해요. 길에서 이상한 행동을 하는 사람을 보았을 때 어떤 느낌인가요?

'저 사람에게도 뭔가 사연이 있겠지. 찬찬히 그 이유를 들어 보고 싶다'라고 생각하는 사람은 거의 없을 거예요. 보통은 황급히 그 자리를 떠나겠죠. 여러분이 만든 캐릭터도 마찬가지입니다.

독자가 궁금해하게 하려면 일단 그들이 캐릭터를 향한 애정과 관심을 갖게 해야 합니다. 제1 조건은 공감입니다. 한 장면이라도 공감을 살 만한 면모를 보여 주어야 합니다. 블레이크 스나이더는 "Save the Cat!(고양이를 구하라!)"이라고 불렀죠. 고양이처럼 작은 동물에게 친절을 베푸는 장면은 캐릭터에 대한 호감을 높인다는 뜻입니다. 자신에게 접근하는 모든 사람에게 과하다 싶을 정도로 적대적인 태도를 보이던 괴팍하고 불친절한 노인이 다정한 말과 눈으로 떠돌이 고양이를 불러 밥 주는 장면을 떠올려 보세요.

반대로 주인공의 언뜻 이해 가지 않는 독특한 면모를 부각시켜 독자의 호기심을 자극하고 싶은 상황이라면, 적어도 그 외의 부분에서는 독자가 충분히 공감할 수 있도록 해야 합니다. 독자가 어떤 캐릭터에 호기심을 품는 순간은 처음 보는 인물이 이해도 공감도 안 되는 선택을 할 때가 아니라 자신이 충분히 공감하고 이해하고 있다고 생각한 인물이 갑자기 이해가 안 되는 면모를 보일 때일 겁니다. 모든 학생에게 친절하던 선생님이 전학생에게는 독설을 내뱉는다거나, 짝꿍을 너무 싫어하던 학생이 어느 날 짝에게 유독 환한 미소를 보여 준다거나 등의 경우겠네요. 독자는 의아해하면서 다음 화에서 이유가 밝혀지기를 기대할 것입니다. 물론 이런 전개는 독자가 주인공에 대해 어느 정도 캐릭터 파악이 끝나 있어야 효과를 발휘하므로

1화에서 사용하기는 어렵겠지요.

그럼에도 주인공의 이상함이 반드시 이야기 초반에 부각되어야
만 하는 상황이라면, 조연을 이용해 봅시다. 조연 캐릭터 A가 주인공
의 행동을 두고 "아니, 뭐 저런 사람이 다 있어?"라며 독자의 마음을
대변하는 겁니다. 그럼 조연 캐릭터 B가 A에게 주인공에게 뭔가 사
연이 있다는 뉘앙스의 대사를 하는 거죠. "아, 작년 그 사건 전까지는
쟤가 저렇지 않았는데…"라면서요. 이런 장치를 해 두면 독자는 작
가가 숨겨 둔 의도가 있음을 눈치 채고 작품 하차를 잠시 보류해 줄
지도 모릅니다.

주인공의 정말 중요한 내면 요소는 오래오래 숨겨 두었다가 나
중에 반전처럼 보여 주고 싶을 수도 있습니다. 작가라면 누구나 갖
는 욕망입니다만 냉정하게 이해득실을 따져 볼 필요가 있습니다. 독
자 입장에서는 오랫동안 지켜보았던 캐릭터에게 속았다는 느낌을
받을 수 있고, '캐붕'이라는 인상을 줄 가능성도 큽니다. 작가가 숨겨
둔 주인공의 중요한 비밀이 강력한 매력 포인트로 작용할 가능성이
크다면 한 명의 독자라도 덜 하차했을 때 미리 보여 주세요.

08

2차 창작은 즐거운데
제 캐릭터한테는 애정이 안 가요.

>>

괜찮아요,
지극히 정상입니다.

팬아트, 팬픽션 같은 2차 창작으로 창작에 입문하는 사례가 많습니다. 좋아하는 만화의 주인공을 그리고, 본편에서는 입을 일 없는 의상을 입혀 보기도 합니다. 원래 이야기 안에서는 그려지지 않은 뒷이야기를 상상해서 소설로 씁니다. 좋아하는 드라마가 종영하면 아쉬운 마음에 주인공 커플이 2세를 낳아 육아하는 이야기를 만화로 그려 보기도 합니다. 오늘날의 창작자들에게는 익숙한 작업이죠.

2차 창작은 대부분 원 저작물에 등장하는 캐릭터를 중심으로 이루어집니다. 원작에서는 다루어지지 않은 캐릭터의 소소한 일상이나 원작 종결 이후의 뒷이야기 등을 만들기도 하고, 캐릭터들 사

이의 새로운 관계성을 만들어 그것을 바탕으로 새로운 사건을 펼치기도 합니다.

완벽하게 다른 세계에 기존 캐릭터들을 투입하는 경우도 있습니다. 야구 만화의 주인공과 동료들을 근미래의 우주 개척단으로 설정한다거나, 조선 시대를 배경으로 한 사극 캐릭터들을 현대 고등학생으로 만들어 학원 로맨스를 펼치기도 하죠. 이처럼 '만약 이 캐릭터들이 다른 세계에 존재한다면'이라는 가정에서 펼쳐지는 이야기를 2차 창작 시장에서는 'AU Alternative Universe'라고 부릅니다. 이쯤 되면 원작의 서사와는 꽤 거리가 멀어집니다. 새로운 배경과 사건을 기획해야 하며 캐릭터 설정도 변경해야 하니 사실상 순수 창작과 큰 차이가 없는 것처럼 느껴지기도 합니다.

그래서일까요? 2차 창작을 중심으로 활동해 온 창작자들이 오리지널 작품을 기획하면 당황하는 경우가 종종 있습니다. 내가 만든 캐릭터에 애정이 가지 않는다는 이유이지요. 나는 2차 창작에서만 창작의 즐거움을 느낀다면서 오리지널 서사 만들기를 포기하는 사례도 있습니다. 선택은 작가의 몫입니다만 한 가지는 짚고 갔으면 합니다. 2차 창작이 더 즐거운 것은 2차 창작이 더 편하기 때문 아닐까요?

다른 작품의 캐릭터는 기성품입니다. 이미 완성되어 명확한 캐릭터성과 전후 서사를 지닌 캐릭터들로 이야기를 만드는 작업은, 극단적인 비유를 들자면 마트에서 사 온 초코파이를 쌓아 케이크를 만드는 것과 비슷합니다. 재료 계량과 반죽, 숙성과 굽는 과정 등이 없습니다. 초코파이를 예술적으로 쌓아 훌륭한 케이크를 만들 수 있듯

2차 창작 자체를 폄하할 의도는 조금도 없습니다. 그러나 백지에서 시작하는 이야기 창작과 시작 지점이 다르다는 건 분명합니다.

　AU처럼 장르가 완전히 달라져도 마찬가지입니다. 작가는 그 캐릭터들을 충분히 압니다. 원작에서 4번 타자였던 그가 지금은 우주 개척단의 에이스 탐사대원이 되었다고 해도 사람이 가진 본질은 달라지지 않습니다. 작가는 그가 예기치 못한 위기 앞에서 어떻게 움직이는지, 자신의 이익과 동료의 안전 사이에서 무엇을 택하는지, 갑자기 생긴 휴일을 무엇을 하며 보내는지 등을 알고 있습니다. 오랫동안 원작을 통해 그를 지켜보아 왔기 때문이죠. 잘 아는 상대와 이야기 나누면 마음이 편해집니다. 즐거울 가능성이 높습니다. 그래서 2차 창작은 즐겁습니다. 작가가 즐거우면 당연히 이야기도 잘 풀립니다.

　2차 창작이 유리한 지점이 하나 더 있습니다. 독자도 이미 캐릭터를 잘 알고 있다는 겁니다. 2차 창작은 대체로 원작을 잘 아는 사람들을 독자로 삼으니까요. 독자는 캐릭터의 이름과 디자인만 보고도 그가 누구인지 금방 알아봅니다. 따라서 이야기의 초반 전개가 필연적으로 짧아지는 인물 소개의 짐을 상당 부분 덜어 주는 효과가 있습니다. 부담이 줄어든 만큼 창작자는 사건과 심리 묘사에 집중할 수 있고요.

　여기까지 읽고도 여전히 '내가 만든 이야기의 캐릭터들'에게 애정이 안 가서 걱정이라면 여러분이 만든 이야기는 지금 어느 지점에 있는지 묻고 싶습니다. 그 이야기 속 캐릭터들은 얼마나 완성되어 있나요? 혹시 디자인만 있는 단계는 아닌가요? 이야기 안에서의

역할은 명확한가요? 과거는? 욕망과 결핍은? 캐릭터 간의 관계성은 요? 2차 창작에 애용해 온 타 작품의 캐릭터들에 비하면 작가는 자신이 만든 캐릭터를 얼마나 잘 알고 있나요? 잘 모르는 캐릭터를 사랑할 수 있을까요?

자신이 창조한 캐릭터에 대해 작가가 품는 감정의 깊이는 작가의 성향에 따라 다양하겠지요. 다만 하나는 장담할 수 있습니다. 작가가 기획 중인 캐릭터들에게 느끼는 감정과 그 작품의 연재를 마칠 무렵 캐릭터들에게 느끼는 감정은 전혀 다릅니다. '프로파일'로 기획했던 캐릭터와 연재 기간 동안 수많은 사건을 거치며 변화하고 성장한 캐릭터는 차이가 큽니다. 아니, 사실상 전혀 다른 존재가 되는 경우도 많습니다. 이유는 간단합니다. 짧게는 수개월, 길게는 수년의 연재 기간을 거치면서 캐릭터를 움직이는 작가 자신도 변화하기 때문입니다. 개인적으로 캐릭터를 '사랑하는 내 새끼'라고 느끼지는 않습니다만 상호 작용하는 '동료'라고는 생각합니다. 이야기의 마지막 부분을 마무리하며 이 캐릭터의 과거를 되짚고 현재를 살피고 미래를 염려할 일이 두 번 다시 없으리라는 사실을 실감하는 그 순간의 마음은, 겪어 보지 않은 사람은 이해하기 힘들 것입니다.

이야기를 구상하고 있는 지금, 당장 내가 만든 캐릭터에게 뜨거운 애정이 느껴지지 않더라도 너무 걱정하지 마세요. 그저 이야기를 계속 이어 가면 됩니다. 이야기가 구체화될수록 캐릭터들은 살아날 테고, '다른 작품의 캐릭터들' 못지않게 명확한 모습으로 작가의 앞에 나타날 테니까요. 사랑하게, 되실 거예요.

09

코너에 몰린 주인공,
어떻게 구할까요?

>>

조연을 활용하세요.

3막 이론에 맞춰 스토리를 재정비하다 보면 가장 어려움을 겪는 구간이 2막 후반부입니다. 적대자가 움직임으로써 위기에 몰린 주인공! 그러나 어떤 답도 보이지 않죠. 장르에 따라 디테일은 다르겠지만 둘로 나눠 들여다보겠습니다.

❶ 주인공이 심리적으로 무언가를 깨달아야 하는 상황

보통 주인공이 내적 성장을 위해 무언가를 깨달아야 할 때 작가들은 여러 해결점을 궁리합니다. 친구기 모진 말을 하게 하기도 하

고, 갑자기 나타난 스승 격의 인물이 주인공에게 훌륭한 말을 던지기도 하지요. 모두 가능하지만 가르치려는 뉘앙스는 독자를 불편하게 합니다.(206p 참고) 그래서 이 부분을 조금 보완하거나 바꾸기를 권합니다.

《수조》(조현아 작가)의 주인공은 바다로 떠나고 싶다고 말하지만 사실은 변화를 두려워합니다. 머뭇거리기만 하면서 자신이 원하는 바를 모르는 주인공에게는 행동파 친구 혹은 동료가 있습니다. 좋은 친구일 수도 혹은 나쁜 친구일 수도 있지만 이들은 갈팡질팡하는 주인공보다 훨씬 적극적이라 "이렇게 하자" 제안하면서 주인공을 사건으로 이끕니다. 작품을 쭉 지켜본 독자들은 변화를 두려워하는 주인공이 2막 후반부에서 위기에 떨어졌을 때, 주인공의 동료가 주인공을 끌어올려 주기를 바라죠. 하지만 동료가 대놓고 무언가를 가르치면 어딘지 어색합니다. 어떻게 해야 할까요? 이때 필요한 건 **독자들에게 '사실 주인공은 이런 사람'임을 알려 주는 장면 보여 주기입니다.** 동료가 끌어올려 주면 드러날까요? 그보다는 주인공이 먼저 움직여야 효과가 있습니다.《수조》에서도 주인공이 친구 마리앤을 붙잡으려 같이 떨어집니다. 이를 통해 독자들은 먼저 주인공이 어떤 사람인지 깨닫고, 친구도 그동안 부정적으로만 평가했던 주인공에게 고마움을 표현하며 주인공 자신도 무시하고 있던 주인공의 모습을 긍정적으로 바꿔 주며 결국 주인공을 살립니다. 장면을 먼저 보여 준 다음 조연 캐릭터가 주인공에게 이야기해 주어야 합니다. 이 순서를 기억하세요.

❷ 주인공이 무언가를 깨달았으나 그것이 적대자 손에 있어 (이야기의) 실마리를 찾기 어려운 상황

　엄밀히 말해 주인공의 내적 문제는 아닙니다. 따라서 외적 문제에서 실마리를 찾아야 하는데요. 1막의 B 스토리, 즉 주인공이 우연히 구해 준 누군가, 혹은 신경 쓰지 않았던 조연이 갑자기 나타나 해결해 주기도 합니다. 영화 《알라딘》에서 알라딘을 구한 건 지니가 아닙니다. 지니와 함께 온 양탄자였습니다. 주인공이 혼자가 아님을 보여 주고 싶다면 주인공이 아무것도 하지 못하는 상황에서 조연들이 힘을 합치는 장면을 보여 주는 것도 방법입니다. 중요한 점은 주인공 혼자서는 일을 해결할 수 없다는 겁니다. 다른 사람들이 필요해요!

미니 강의

2막 후반부에서 주인공을 다시 일으키는 사건 유형 리스트

1. 주인공이 '나는 사실은 어떤 사람'이라고 깨닫는 사건
- 주인공이 변하기 전 모습을 알고 있는 조연이 주인공에게 "난 그때의 널 기억해" 같은 이야기를 해 줄 때.

- 주인공이 자신과 멀어진 캐릭터를 구해 줄 때.
- 주인공의 아주 오래전 모습을 기억하는 조연을 만났을 때(보통 가족).
- 주인공의 과거 기록(일기장, SNS)을 발견할 때.
- 주인공이 과거에 했던 행동이 예상하지 못한 결과를 낳았을 때(좋은 쪽으로든/나쁜 쪽으로든).

2. 주인공을 구하는 사건
- 주인공이 배신당했다고 생각한 캐릭터가 주인공을 구했을 때.
- 초반부 주인공에게 감화되었던 조연이 다른 이들을 설득해 움직일 때.

좋은 조연 캐릭터를
만들고 싶어요.

>>

이행 대상 캐릭터를
고려해 봅시다.

이행 대상은 발달기 유아가 어머니의 가슴을 대신할 물건을 찾는 일
입니다. 스토리 세계에서는 캐릭터의 (성인일지라도) 아직 채워지지
못한 욕망을 채워 주는 존재라 할 수 있는데요. 크게 주인공의 성장
을 방해하는 캐릭터와 성장에 도움을 주는 캐릭터로 분류할 수 있습
니다.

　주인공의 성장을 방해하는 캐릭터를 어떻게 봐야 할까요? 처음
부터 욕망을 채워 주는 캐릭터가 주인공의 성장을 도와줄까요? 여기
욕망을 채워 주는 마법의 도구가 있습니다. 단, 금기가 걸려 있고 어
기는 순간 나락으로 떨어집니다.《펫숍 오브 호러즈》,《호러전파상》,

《나를 바꿔줘》를 떠올려 보세요. 금기를 어기면 나락으로 떨어진다는 건 마법 도구는 즉각 주인공의 욕망을 채워 줄 수는 있어도 캐릭터의 성장을 돕지는 못함을 뜻합니다.

도구라고 여기면 이해가 쉬운데 (생생하게 살아 있는) 캐릭터라고 하면 왠지 이 캐릭터가 주인공을 배신하는 듯해서 한번 정한 조력자를 끝까지 조력자로 설정하는 경우가 많습니다. 그러나 조력자가 실은 주인공의 성장을 가로막는 존재임이 밝혀지면 조연 캐릭터가 훨씬 입체적으로 변할 수 있습니다.

《더 퀸: 침묵의 교실》(김인정 작가)을 보겠습니다. 알게 모르게 여왕이 있는 고등학교 교실, 전학생인 주인공은 여왕과의 만남으로 학교에서 친구들과 잘 지내고 싶다는 욕망을 이룹니다. 여기서 끝이 아닙니다. 주인공이 점차 여왕의 실체를 알게 되는 거죠. 《나쁜 쪽으로》(오은/이세릴 작가)도 비슷합니다. 주인공 정선은 반장이자 이사장의 딸인 마리에게 모든 걸 맡기고 자신의 가장 무의식적인 욕망인 '사랑받고 싶다'를 채워 주는 마리를 위해 모든 걸 합니다. 이행 대상 캐릭터가 마리지만 아이템이 갖는 금기처럼 '하지만 나와 대등해지려고 해서는 안 돼'라는 금기를 걸고 있죠. 그래서 주인공의 성장을 돕는 게 아니라 반대라고 생각할 수 있어요. 초반부에는 주인공의 욕망을 채워 주다 뒤에 가서는 주인공과 대립하는 주인공들이 주인공의 부정적 이행 대상 캐릭터입니다. 사람을 조종하는 심리가 무척 중요한 심리 스릴러 장르에서 주로 사용합니다.

심리 스릴러 창작을 소망한다면 이와 같은 유형의 캐릭터를 고

민할 때 다음 두 질문을 중심으로 고민해 보세요. 캐릭터 관계 그리기가 훨씬 쉬워질 겁니다.

1. 주인공의 무의식적 욕망은 무엇인가? (《나쁜 쪽으로》는 '사랑받고 싶다'.)

2. 이행 대상 캐릭터의 금기는 무엇인가? (《나쁜 쪽으로》는 '나와 대등해지려고 해서는 안 돼'.)

그런데 말이에요. 이행 대상 캐릭터는 언제나 부정적인 인물이어야 할까요? 꼭 그렇지는 않습니다. 주인공이 자신의 욕망을 채워 줄 거라 여겨 집착하지만 이 점을 이용하지 않고 오히려 주인공의 성장을 돕는 캐릭터들이 있습니다. 초반에는 적대자 같지만 알고 보면 조력자죠. '경계 문지기'라고 부릅니다. 보글러의 영웅의 12단계에서 일상 세계에서 평화롭게 살던 주인공은 비일상 세계로 모험을 떠나기 위해 관문을 통과합니다. 관문을 통과하기 위해서는 수련을 하고요. 영웅담이 아닌 다른 장르에서도 이 과정이 고스란히 드러납니다.

그들은 이야기 초반에는 적대자처럼 보여 주인공으로 하여금 부족한 문제에 집중하게 만드는 누군가입니다. 욕망의 방향을 아예 바꿔, 주인공이 '나는 사랑받고 싶어'라고 욕망하다가 '내가 누군가를 돌봐야 해, 사랑해야 해'가 되게끔 주인공의 욕망을 정반대로 돌보게 만드는 캐릭터들이 여기 해당합니다. 이때 이행 대상 캐릭터는 주인공을 성장시키는 역할입니다.

반동 인물이 없는
이야기는 없나요?

>>

쉽지 않은 도전입니다.

반동 인물은 안타고니스트antagonist를 옮긴 단어로, 말 그대로 주동 인물의 반대 방향으로反 움직이는動 인물을 뜻합니다. 주인공이 나아 가는 방향을 가로막는 역할입니다. 주인공이 세계를 구하려 한다면 이 인물은 멸망시키려 합니다. 주인공이 사랑을 이루려 한다면 이 인물은 그 사랑을 막으려 합니다. 주인공이 위험으로부터 도망치려 한다면 이 인물은 주인공을 도망치지 못하게 하거나 자신이 대신 도 망치려 합니다. 즉 주동 인물과 반동 인물의 목표는 절대로 동시에 이루어질 수 없습니다.

반동 인물은 빌런villain, 악당, 악역 등의 동의어가 아닙니다. 반

동 인물은 주인공의 목표 달성의 반대편에 서서 자신의 목표를 달성하려고 하는 자일 뿐, 반드시 악인이라는 법은 없습니다. 이를테면 주인공이 중요한 시험 전날 좋아하는 가수의 콘서트에 가려는데 부모가 이를 막으려고 하는 이야기에서 부모를 악하다고 말하기는 힘듭니다. 목적만 반대 방향일 뿐이지요.

극단적인 예로 《데스노트》가 있습니다. 주인공 라이토는 세상 사람들의 생명을 좌지우지할 수 있는 능력을 얻어 수많은 사람의 목숨을 간단하게 빼앗습니다. 그러면서도 자신이 세상의 정의를 구현하고 있다고 믿으며 여기 도취되어 있죠. 한편 탐정 L은 라이토의 정체를 알고 그를 막으려고 합니다. 독자들은 묘한 심정이 되는데, 누가 봐도 이야기의 주동 인물인 라이토가 악이며, 라이토를 막으려 드는 반동 인물인 L이 정의에 가깝기 때문입니다. 즉, '악역'이라는 개념만으로는 이야기의 구조를 객관적으로 보는 데 방해가 될 수 있습니다.

세상에는 반동 인물이 없는 이야기가 얼마든지 있습니다. 다만 그 자리를 인물이 아닌 다른 존재가 차지할 가능성이 높습니다. 자연재해일 때도 있고 사회 그 자체일 때도 있습니다. 수능 시험을 보러 가는 주인공이 갑자기 마을을 덮친 산사태 속에서 시험을 보기 위해 고군분투하는 이야기라면 산사태 자체가 주인공의 주적主敵에 해당됩니다. 이렇듯 주인공이 이루고자 하는 바를 가로막는 존재를 곧 반동 인물(인물이 아닌 경우라도!)로 정의한다면 반동 인물이 없는 이야기는 찾기 힘듭니다. 아주 오래전부터 대부분의 이야기는 기본

적으로 '주인공이 무엇인가를 이루려 하지만 이루기가 힘들다(그럼에도 불구하고 이루어 낸다, 또는 끝내 이루지 못한다)'는 구조를 취해 왔고, 이것이 성립하려면 이루기 힘들 만한 가시적인 이유가 반드시 필요하기 때문입니다.

모든 이야기에 명확한 반동 인물이 존재하지는 않으나, 반동 인물이 제시되는 편이 독자들이 이야기 구도를 이해하기 쉽습니다. 영화《부산행》은 좀비 재난물에 해당하며, 주인공이 원하는 것(딸을 아내에게 무사히 데려다준다)을 방해하는 것은 좀비 사태 그 자체입니다. 그러나 이를 조금 더 극적으로 표현하기 위해 이 이야기에서는 조연 중 하나를 골라 반동 인물로의 성격을 강화하는 쪽을 택합니다. 주인공을 가로막는 가장 큰 장애물이 명확한 형태로 일관성 있게 제시될수록 독자가 이야기에 몰입하기 쉽기 때문이죠. 사회나 자연, 불가사의한 현상을 원망하거나 안타까워하기보다는 "저 나쁜 놈!"을 삿대질하며 욕하는 쪽이 후련하잖아요.

특히 독자의 빠르고 직관적인 이해가 필요한 상황, 이를테면 유·아동 대상의 콘텐츠라면 명확한 반동 인물을 내세우는 편이 독자의 이입과 몰입에 유리합니다. 어린이들이 보는 애니메이션에 "으~하하핫!" 하면서 괴상하고 악랄하게(?) 웃는 캐릭터가 자주 나오는 이유겠죠. 대사를 통해 전달되는 복잡한 배경이나 인과 관계의 정보를 모두 이해하지 못했다고 해도, 어린아이들은 상징적인 웃음소리만으로도 상대방이 주인공을 가로막는 존재라는 사실을 직관적으로 파악하고 이야기의 흐름을 따라가게 됩니다.

플롯도 캐릭터도 준비되었습니다. 시장 조사를 거쳐 장르도 정의했습니다. 남은 건 쓰는 일이 전부입니다. 그런데 보통은 이 단계에서 한 차례 '멘붕'이 옵니다. 오랫동안 열심히 준비했으니 고지가 가까울 거라 여겼는데, 막상 집필을 시작하면 이제야 겨우 시작점에 섰다는 사실을 뼈저리게 깨닫기 때문입니다.

머릿속에 있는 막연한 이미지를 구체화하기란 분명 쉽지 않습니다. 그러나 이 단계를 거치지 않으면 이야기는 영원히 작가 한 사람의 머릿속에만 머무르게 됩니다. 내가 만든 이야기를 만날 독자들을 머릿속에 그려 보며 꾸준히 작업해 봅시다. 전진해 보자고요. 경험이 쌓일수록 편해진답니다. 『스토리, 꼭 그래야 할까?』를 믿고 따라오세요.

PART 5

집필 편

이대로
쓰기만 하면 될까?

01

글 콘티란
뭘까요?

>>

**연출할 사람을 위해
작성하는 텍스트이죠.**

'콘티'는 본격적인 만화 원고 제작에 앞서 확정된 대사를 갖고 대략적으로 연출해 보는 작업물을 말합니다. 일본에서는 '네임ㅊ-ㅅ'이라고 부르는데, 흔히 영화의 '스토리보드'에 비교됩니다.

콘티는 원고 작업에서의 시행착오를 줄여 줍니다. 첫 번째 컷을 완벽하게 완성하고 그다음 두 번째 컷으로 넘어가는 방식으로 작업해서는 작가가 해당 회차 전체의 흐름을 한눈에 볼 수 없습니다. 음반 제작에 앞서 데모 테이프를 제작하는 것과 같은 이치입니다. 빠르게 '일단 그려 본' 다음 고치는 게 목적이라 콘티는 통상 간략하고 거칠게 그려집니다.

페이지 만화 콘티

《국립자유경제고등학교 세실고 2학기》(© 양혜석/이현지, 대원씨아이)

페이지 만화 완성 원고

《국립자유경제고등학교 세실고 2학기》(© 양혜석/이현지, 대원씨아이)

방금 '그려진다'라고 했는데요. 기본적으로 콘티는 그리는 것입니다. 만화이기 때문에 시각적인 연출 요소가 포함되어야 하거든요. 그럼 '글 콘티'는 뭘까요?

글 콘티는 텍스트로만 쓰인 작업물, 즉 만화의 대본입니다. 영화 시나리오와 달리 만화 대본 작성에는 명확한 법칙이 없습니다.『만화 스토리 창작의 모든 것』에서 마크 니스는 이렇게 말합니다. "영화에는 각본을 구성할 때 지켜야 하는 상당히 구체적인 규칙이 존재한다. 그런데 만화에는 없다. (중략) 다행인 것은, 이렇게 하면 절대 안 된다는 '틀린' 방식 또한 거의 없다는 것이다."

풀어 말하겠습니다. 글 콘티(만화 대본)의 목적은 커뮤니케이션입니다. 이 글을 보고 만화를 연출해야 하는 상대방에게 충분한 정보를 전달하는 것이 목적이지요. 니스는 만화 대본의 필수 요소로 다음 세 가지를 꼽습니다.

❶ **텍스트** 말풍선 안, 생각풍선 안, 내레이션 박스 등 만화에 등장하는 모든 종류의 텍스트
❷ **이미지** 각 컷 안에 들어갈 그림 내용에 대한 묘사
❸ **컷 넘버** 텍스트와 이미지를 컷별로 배분한 숫자

글 콘티가 필요한 경우는 크게 두 가지로 나누어 생각해 볼 수 있습니다. 첫 번째는 스토리를 맡은 작가와 연출을 맡은 작가가 동일한 경우입니다. 이때 글 콘티는 작가가 자신이 그릴 그림 콘티를

위해 대사와 리듬을 미리 잡아 보며 분량을 가늠하는 용도로 쓰입니다. 컷 넘버와 대사, 중요한 연출 아이디어(제대로 기억할 자신이 있다면 생략 가능) 정도만 적는 단순한 형태죠. 작가에 따라서는 이 단계를 생략하고 곧바로 그림 콘티부터 시작하기도 합니다.

작가가 자신이 그릴 그림 콘티를 위해 작업한 글 콘티

> 20. (폐허 배경) 전사도 쉽지 않네.
> 21. 또 폐허.　　###이 컷은 순차적으로 보이게
> 22. 여기가 악마성이야.
> 23. 여기부터는 혼자 가겠습니다. / 응? 왜? (몇 층인지도 모르잖아?)
> 24. 불필요한 살생은 피하고 싶으니까요.
> 25. 지금 바로 여기서 멀리 떨어지세요. 최대한 멀리 / 날아가기나! (날개 없는 사람 서러워서 살겠나)
> 26. / 서둘러야겠네. <- 그림 작게

*작가 자신이 사용할 목적이라 캐릭터 이름이나 연출 지시 등의 정보가 거의 없다.
《모어 댄 패밀리》(© 양혜석/이현지, 네이버웹툰)

위 글 콘티의 24.-26.을 바탕으로 작업한 그림 콘티

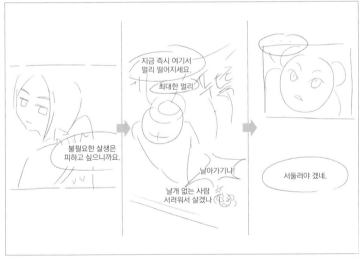

《모어 댄 패밀리》(© 양혜석/이현지, 네이버웹툰)

두 번째는 스토리를 맡은 작가와 연출을 맡은 작가가 서로 다른 경우입니다. 작가 A가 작성한 대본(글 콘티)을 바탕으로 작가 B가 그림 콘티를 작성합니다. '글 콘티의 작성자＝글 콘티의 독자＝그림 콘티의 작성자'인 첫 번째와 달리, 두 번째는 '글 콘티의 작성자≠글 콘티의 독자＝그림 콘티의 작성자'인데요. 이 차이가 매우 큽니다. 작가 A의 달성 목표는 자신의 유일한 독자인 작가 B가 자신의 의도에 부합하는 연출을 할 수 있게 이끄는 데 있습니다. 드라마 대본 작가나 영화 시나리오 작가가 쓰는 대본은 시청자가 아닌 감독과 배우들을 위한 것임을 생각하면 이해가 쉬워집니다.

타인이 그림 콘티(연출) 및 작화를 맡는 것을 전제로 작성한 글 콘티

56화 그대에게 묻노니

1. (과거입니다) [70년 전] 어린(16세) 베르다 : (손을 앞으로 뻗어, 정령 소환 중, 이 악물고, 필사적인 표정, 손 쪽에서 피어오르는 기운과 작은 불꽃) 불꽃의 넋이여, 혼이여, 생명이여… 나의 부름에 답하라… [베르다(16세), 견습 마법사]
2. (앞컷과 동일하되 좌우만 바뀐 구도) 어린 스텔라 : (베르다와 다른 각도에서 불꽃의 정령 소환 중, 소환되는 정령은 하나이며 불꽃도 하나, 둘이 힘을 합쳐서 한 정령을 불러내는 중임, 이 컷에서 베르다는 보이지 않음, 역시 필사적인 표정이지만 베르다보다는 많이 냉정한 모습) 불꽃의 정령이여… 지금 그대의 지혜를 구하나니… [스텔라(17세), 견습 마법사]
3. 두 사람 모두 보이며, 두 사람의 손이 공통으로 향해있는 곳에 소환된 불꽃의 정령, 거대한 불꽃이 화르르 타오르고, 긴장감 어린 분위기 / 어린 베르다: (흥분해서) 됐어!! / 어린 스텔라: (차분, 눈 예리하게 치켜뜨고) 지금 그대를 소환한 우리의 질문에 답하지어다…
4. 두 사람, 거대한 불꽃 향해, 눈 부릅뜨고 앳된 얼굴 바짝 들이대며, 버럭 / 어린 베르다: 우리 둘 중에! / 어린 스텔라: 누가누가 예쁘니! / 불꽃 정령, 뒷모습에 눈에 잘 띄는 땀방울

*연출자의 이해를 돕고자 다양한 정보가 들어가 있다.
《결혼해용(龍)》(© 달빛밀주단/슈토, 다온스튜디오)

타인이 작성한 위의 글 콘티를 바탕으로 제작된 원고

《결혼해용(龍)》(© 달빛밀주단/슈토, 다온스튜디오)

방금 글 콘티를 드라마와 영화의 대본에 비유했습니다. 그렇다면 콘티는 드라마 대본 양식을 따라서 작성하면 될까요? 안타깝게도 그렇지 않습니다. 만화 대본은 '움직이지 않는 연출', '시간과 공간을 단절하는 연출'을 다루어야 한다는 점에서 영상 매체의 대본과 본질적으로 다릅니다.

우선 대사를 살펴보겠습니다. 만화 대사는 너무 장황하지 않아야 합니다. 드라마 대본을 쓰던 작가가 만화 대본을 쓸 때 많이 간과하는 부분이 이것입니다. 드라마나 영화, 연극과 달리 만화 대사는 물리적 공간을 차지합니다. 말풍선에 꽉 들어차다 못해 텍스트가 컷 대부분을 채운다면 독자들은 의욕을 상실할 수도 있습니다.

만화는 글과 그림의 결합입니다. 글은 그림에게 공간을 내줄 줄 알아야 합니다. 초보 작가들이 많이 하는 실수가 그림이 이미 충분히 말해 주는 내용을 대사로 반복하는 것입니다. 손녀를 끌어안으며 미소 짓는 할머니를 그린 다음, 말풍선에 "아이고, 우리 손녀를 이렇게 꼭 끌어안으니까 참 행복하구나"라고 넣는 경우죠. 노련한 작가는 할머니에게 대사를 주지 않을 겁니다. 그쪽이 훨씬 임팩트가 강하니까요. 룸메이트가 제멋대로 더럽힌 방을 보고 당황한 주인공에게 "집이 완전히 쓰레기통이잖아?"라는 대사를 줄 필요가 있을까요? 망연자실한 뒷모습만 보여 주거나, "비번 바꿔야겠다" 낮게 중얼거리게 하는 쪽이 경제적이지요.

다음은 지문입니다. 여러 번 이야기하지만 만화는 글과 그림의 결합이며, 대본은 만화 전체의 설계도이니 이미지에 관련된 정보도

지문 형태로 포함되어야 합니다. 다만 드라마 대본이나 영화 시나리오와 크게 다른 부분이 있습니다. 만화의 지문은 '세상에 존재하지 않는 이미지'를 묘사해야 한다는 점입니다. 그것은 글 콘티 작성자의 머릿속에만 존재하며 그림 작가의 손에서 구현됩니다. 두 사람이 동일 인물이라면 모를까 다른 인물이라면 이미지는 당연히 변형될 것입니다. 두 사람이 이 부분을 받아들이지 않으면 안타깝지만 협업은 불가능합니다. 대본 작성자는 자신의 머릿속 이미지가 열화되고 변형될 것이라는 사실을 염두에 두고 지문을 작성해야 합니다.

이쯤 되면 '열화되지 않을 만큼 지문을 자세히 쓰면 되지 않나'라는 의문이 들 텐데요. 다음을 살펴볼까요?

버전 A

1컷 북아일랜드의 황무지를 떠올리게 하는 늦여름의 초원, 살짝 엿보이는 하늘은 빛바랜 듯한 코발트블루, 군데군데 시든 엉겅퀴가 보인다. 그 위에 누워 있는 흰 슬리브리스 리넨 원피스 차림의 소녀. 만 나이로 14-15세 정도나 나이보다 앳된 인상. 주근깨가 있고 붉은 머리카락, 전형적인 아일랜드 계통의 얼굴, 보일 듯 말 듯 미소 띤 고요한 표정이지만 소녀의 얼굴은 이 컷에서는 정확히 보이지 않고 어렴풋한 이미지로만 제시된다. 낮게 흐르는 산들바람에 흔들리는 흰 치맛자락, 전반적으로 목가적인 이미지의 컷이다.

1컷 초원에 누운 붉은 머리 소녀, 평화로운 분위기.

버전 A와 B 중 어느 게 잘 쓴 지문일까요? 기준이 애매하다면 질문을 바꿔 보겠습니다. 그림 작가들이 선호하는 지문은 무엇일까요? 작업 경험이 많을수록 후자를 선택할 가능성이 높습니다. 버전 A 같은 지문은 대본 작성자의 머릿속에 있는 이미지는 명확히 전달할 수 있으나 그만큼 그림 작가의 자유도와 개성이 발휘될 여지가 좁아집니다. 더 정확하게 말하면 버전 A는 언뜻 정보가 많아 보이지만 그림으로 그리기에는 매우 모호한 것들입니다. '빛바랜 듯한 코발트블루의 하늘', '늦여름의 초원', '군데군데 보이는 시든 엉겅퀴', '소녀의 붉은 머리카락'과 '흰 치맛자락'을 한 컷에 전부 넣는 게 가능할까요? 정보는 산발적이고 묘사 영역은 광대합니다.

만화 이미지는 '멈추어 있다'는 점을 되새겨 볼 필요가 있습니다. 카메라는 흐르지 않습니다. 반면에 버전 A의 지문은 동영상 파일처럼 느껴집니다. 그림 작가는 이 장황한 심상에서 어느 순간을 포착하여 컷으로 떠낼지 깊은 고민을 하게 될 것입니다. 모든 정보를 한 컷에 넣기는 불가능하다고 판단하여 여러 컷으로 나누어 묘사할지도 모르죠. 이 한 컷에만 적용되는 일이라면 그럭저럭 넘어갈 수도 있겠지만 한 화의 분량 전체가 이런 식으로 적혀 있다면 작업이

가능할까요? 드라마로 치면 족히 120분은 필요한 분량의 대본을 주고는 "감독님이 알아서 70분 분량으로 찍어 주세요"라고 말하는 꼴이지요.

반대로 설명이 버전 B처럼 간략한 팩트 서술이 전부라면 글 작가가 생각한 것과 전혀 다른 이미지가 나올 가능성이 높습니다. '빛바랜 듯한 코발트블루의 하늘', '늦여름의 초원', '군데군데 보이는 시든 엉겅퀴' 등은 그림 콘티 안에 없겠지요. 대신 그만큼 그림 작가의 자유도가 높아져 작가 고유의 개성과 역량을 발휘할 수 있습니다.

지문(이미지 설명)의 해상도를 얼마나 높이느냐는 상황과 작가에 따라 다르다고 할 수밖에 없습니다. 어느 작가는 "공간 구성을 레퍼런스 이미지를 포함하여 명확하게 지시해 달라"고 요청하는 반면에 누군가는 "공간은 알아서 배치하고 싶다, 지나치게 구체적인 요구는 구현하기 곤란하다"고 주장할 수도 있습니다. 어떤 작가가 "캐릭터의 외면 묘사를 장면마다 자세히 적어 달라"고 할 때, 다른 작가는 "외양이 아닌 해당 캐릭터의 감정 상태를 최대한 자세히 적어 달라"고 요구할 수도 있습니다.

이것이 글 콘티 작성법을 일률적으로 정하기 어려운 이유입니다. 다만 분명히 말할 수 있는 것도 있습니다. **좋은 글 콘티란 '연출할 사람이 이해하기 좋은 콘티'입니다.** 모든 사람이 재미있다고 해도 나의 유일한 독자인 연출자, 즉 그림 콘티를 그릴 사람이 난색을 표한다면 그 글 콘티는 제 역할을 하지 못한 겁니다. 충분한 커뮤니케이션을 통해 두 사람 모두에게 가장 잘 맞는 방식을 찾길 바랍니다.

그림을 못 그리면
그림 콘티는 포기해야 할까요?

일단 해 봅시다.

만화를 한 번도 그려 보지 않은 사람이 만화를 그리겠다고 마음먹으면 여러 장벽을 만나게 됩니다. 인체 데생, 펜 터치, 디지털 채색…. 그중 가장 큰 장애물은 '그림 콘티(이하 콘티)'가 아닐까 합니다. 『만화의 이해』에서 스콧 맥클라우드는 만화를 '의도된 순서로 병렬된 그림 및 기타 형상들'이라고 했는데요. 이 정의에 따르면 콘티는 이미 만화의 모든 요소를 갖추고 있습니다. 발상, 로그라인, 시놉시스, 트리트먼트, 글 콘티, 그림 콘티, 데생, 펜 선, 밑 색, 명암, 효과, 식자 등의 단계를 거쳐 만화 원고를 제작한다고 할 때, 이전까지는 '텍스트(글)'로만 존재했던 콘텐츠가 그림 콘티에 이르러 별안간 이미지

로 변환됩니다. 이 단계에서 이미지는 작가가 의도한 순서로 병렬되어 이야기의 흐름을 이루고, 텍스트는 이미지의 일부로 자리 잡습니다. 세상에 존재하지 않던 이미지를 연출 의도를 담아 구현해 내야 하는 작업이라 초보 작가는 당연히 당황스럽고 막막합니다.

창작의 모든 단계가 그렇듯 콘티 역시 작가가 편한 방식으로 작업하면 됩니다. 다만 지금까지 텍스트 기반 창작물만 작업해 온 탓에 그림 콘티가 낯선 작가들에게 추천하는 접근 방법이 있습니다.

가장 먼저 글 콘티를 짜야 합니다. (174p '글 콘티란 뭘까요'를 참고해 주세요.) 지금 작성할 글 콘티는 작가 자신을 위한 것이라 연출 요소를 자세히 적을 필요는 없습니다. 중요한 것은 대사입니다. 빈 파일을 하나 열어 이번 화에 나올 대사들을 거침없이 적습니다. 가급적 이야기 순서에 맞으면 좋겠지만 대사가 잘 생각나지 않으면 일부는 넘어가도 됩니다. 심지어 누가 하는 대사인지도 굳이 적을 필요 없습니다. 내가 쓴 글이니 적어 두지 않아도 구분할 수 있을 겁니다. 대사를 적다 보면 대사를 대신할 액션이 떠오를 때가 있는데, 그때는 괄호 안에 넣습니다. 작가 자신이 1화 분량이라 생각한 이야기 토막의 가장 마지막에 도착할 때까지 대사를 적으세요. 대략 다음과 같은 형태일 겁니다.

왜 이제 와?

별로 안 늦은 것 같은데?

그걸 말이라고 해? 영화 시작했잖아!

아직 광고 틀고 있을걸. (손잡으며) 가자.

(손 뿌리침.)

왜….

(노려봄.)

(홱 몸 돌려서 감.)

야, 윤서야!

초라해 보인다고요? 괜찮아요. 우선 이것으로 시작합시다. A(윤서)는 영화관에서 B를 기다렸고, B는 영화가 시작하고 10분 정도 지나서 도착한 것 같네요. A는 화나 있는데, B는 크게 미안해하지 않고 대충 눙치려고 합니다. A는 화나서 가 버리고, B는 A를 부릅니다.

이 결과물을 텍스트 형태인 채로 더 발전시킬 수도 있겠으나, 지금은 텍스트를 손보는 대신 차례로 숫자를 붙여 봅시다. '컷 넘버 매기기'는 별거 아닌 듯해도 매우 중요합니다. 어느 대사를 어느 컷에 배치할지 정하는 과정인데, 이 작업이 끝나면 내가 쓴 작품의 1화가 총 몇 컷일지 알 수 있습니다. 이 과정에서 대사가 없는 컷을 추가하고 싶어졌다면 넘버를 추가하고 지문을 적으면 됩니다. 만화를 많이 본 사람이라면 본능적으로 전경 컷(인물들이 현재 위치한 공간과 상황을 보여 주는 컷. '설정 컷.')을 넣고 싶어질 텐데, 이 부분도 자유롭게 진행하면 됩니다. 언제든지 고칠 수 있다는 게 콘티의 장점이니까요.

1. 사람들이 많이 오가는 영화관 전경. ← 전경 컷

2. 왜 이제 와?

3. [시계 보며 시큰둥하게]……. / 별로 안 늦은 것 같은데?

4. 그걸 말이라고 해? 영화 시작했잖아!

5. 아직 광고 틀고 있을걸. [손잡으며] 가자.

6. [손 뿌리침.] ← 대사가 없는 컷

7. 왜…. / [노려봄.]

8. [홱 몸 돌려서 감.] / 야, 윤서야!

총 여덟 컷이 되었네요. 우리의 목표는 그림 콘티이므로 당장 이미지 프로그램을 켜 볼까요? 너무 긴장하지 마세요. 네모 8개만 그릴 거니까요. 이 네모가 컷 프레임이 될 테니 가능한 한 크게 그립시다. 당장 머릿속에서 누군가 "컷 크기가 모두 똑같으면 이상하지 않을까", "컷 간격도 고민해 가면서 잡아야 하지 않을까" 같은 참견을 할 텐데, 지금은 단호하게 무시하세요. 나중에 다 고칠 수 있습니다. 지금은 한 컷 한 컷에 집착하지 말고 흐름을 만들어야 합니다.

네모 8개를 세로로 대충 배치했다면 그다음에는 대화 칸(말풍선)을 얹습니다. 말풍선 모양 툴을 갖고 있다면 사용해도 괜찮지만 적당히 타원 모양으로 만드는 것으로 충분합니다. 말풍선을 프레임 안(프레임에 걸려 있는 형태도 괜찮습니다)에 배치했다면 아까 적어 둔

대사를 넣어 보세요. 말풍선 위치는 가운데만 피하면 됩니다. 역시 나중에 수정 가능하니 걱정하지 마세요. 괄호 안에 넣은 지시문은 괄호 안에 들어 있는 채로 공백에 적당히 얹어 두고요.

대략 이런 형태입니다.

이로써 컷이 정해졌고 대사가 확정되었습니다. 눈치 챘나요? 이제 남은 것은 '그림' 그리는 일뿐입니다. "뿐이라니!" 버럭 소리치기 전에 한 번만 먼저 해 보세요. 여기까지만 진행해도 접근 장벽이 훨씬 낮아집니다. 대사를 얹는 시점에서 '어서 빨리 이 공백에 내 캐릭터들을 그려 넣고 싶다'는 욕망을 느낄지도 모릅니다.

그림도 너무 어렵게 접근하지 마세요. 그림만으로 표현하기가 까다롭다면 텍스트의 도움을 받으세요. 팔짱 끼고 걷는 두 사람을

표현해야 하는데 '팔짱' 표현이 어렵게 느껴진다고요? 스케치 진행 중이라면 팔짱 낀 두 사람의 이미지를 인터넷에서 찾아보거나 주변 사람에게 포즈를 부탁해서 사진으로 찍어 보고 그리는 등 여러 방법이 있습니다. 그러나 우리가 작업 중인 것은 콘티이니 지금은 그렇게까지 공들이지 않아도 됩니다. 두 사람의 실루엣을 대강 그린 후에 '팔짱 낌'이라고 적어 두면 의사 전달에는 큰 문제가 없어요. 팔짱 낀 두 사람을 그럴듯하게 표현하기 위해 두 시간 동안 한 컷을 붙들고 고쳐 가며 낑낑대는 것보다, 당장 내 그림 실력으로 구현할 수 없는 이미지는 빠르게 넘기며 콘티 한 편을 완성하는 편이 '초심자 그림 콘티 첫걸음'의 취지에 더 부합합니다.

2화는 어떻게 쓰면
좋을까요?

>>

주요 인물과 주인공의
갈등 상황을 넣어 봅시다.

작가들이 가장 많이 쓰는 회차가 1-3화입니다. 3막 구조의 1막에 해당하죠. 내 아이디어가 작품이 될 수 있는지, 공모전에 제출하기 위해 혹은 정식 연재를 앞두고 담당자의 피드백을 위해 등 여러 이유로 수없이 작성합니다. 무수히 많이 수정하고요. 그 가운데 수정 부분이 가장 많은 화가 2화입니다. 1화는 '훅'의 역할이 강해 주인공의 성격이나 상황을 보여 주는 재미있는 사건을 채워야 한다는 목적이 강하죠. 3화는 3막 이론으로 치면 기폭제가 3화 마지막에 배치되어야 하니 주요 스토리를 이끌 커다란 사건을 넣겠다는 목적이 강합니다.

2화는요? 2화를 어떻게 채워야 할지 고민하는 사례가 많습니다. 1화도 있고, 3화도 있으니 2화는 어떻게든 되겠지 안일하게 대처하면 2화에서 나와야 할 것이 나오지 않고, 재미도 없이 지나갈 가능성이 높습니다. 왜일까요? 1화와 3화에 사건을 넣다 보니 2화에는 어쩔 수 없이(?) 설명이 몰리기 때문입니다. 1화가 아무리 재미있어도 2화에서 설명하느라 호흡이 느려진다면 3화까지 갈 동력이 남아 있을까요? 이걸 어떻게 해결하죠?

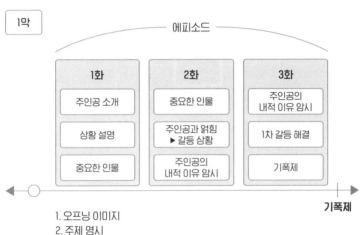

1. 오프닝 이미지
2. 주제 명시
3. 설정
 - 즉, **주인공 소개**를 어떻게 할까?
 - 주인공 **주변 인물** 소개를 어떻게 할까?
 - 주인공에게 떨어진 **미션**, **주인공**의 내적 이유는?

2화에서는 주인공이 주인공은 아니지만 중요한 인물과 얽히면서 갈등 상황이 벌어져야 합니다. 그것이 2화의 존재 이유죠. 차근히

풀어 보겠습니다. 1화는 보통 주인공 소개와 상황 설명이 들어가고, 주인공이 중요 인물을 만나면서 끝납니다. 주인공 소개와 상황 설명은 한마디로 주인공에게 떨어진 미션 설명하기입니다. 주인공과 미션을 이야기했다면 곧바로 주인공에게 다음 중요 인물을 마주하게 해야 합니다. 적대자인 경우는 거의 없어요. 1화 마지막에 적대자처럼 나오는 캐릭터가 있다면 높은 확률로 조력자입니다. 시간은 좀 필요하겠지만요. '주인공이 어떻게 될지 궁금하지 않대요.'(131p 참고)에서 다룬 가짜 적대자와 진짜 적대자를 기억하나요? 아무튼 1화 마지막에 중요 인물을 등장시키면서 독자들로 하여금 궁금증을 유발시키는 결말을 내는 경우가 많습니다. "쟤는 누구야?" 같은 새 인물을 향한 의문으로 끝나는 데는 여러 이유가 있겠지만 가장 직관적이면서 효과적인 의문이 인물과 관련된 것이기 때문이죠.

2화에서는 중요 인물과 주인공이 얽히는 갈등 상황이 등장합니다. 다만 처음부터 "난 네 조력자야"라고 말하면 재미가 떨어집니다. 그래서 주인공과의 갈등을 넣어 줌으로써 재미를 챙기죠. 이 갈등이 진행되면서 암시되는 무엇은 주인공의 또 다른 이유입니다. '주인공의 내적 이유'라고 칭하고 싶은데요.

엔도 타츠야의 《스파이 패밀리》는 2019년부터 현재(2022년 6월)까지 '소년 점프+'에서 연재 중입니다. 일본은 여전히 출판 만화 시장이 탄탄해서 웹 플랫폼 연재만화가 인기를 끌기 어려운데도 1화 댓글이 2천 개가 넘을 정도로 열광적인 반응을 얻었습니다. '코드 네임 황혼, 변장을 자유자재로 하는 스파이인 그가 국가통일당 총대

데스몬드에게 접근해 불온한 영향을 살피는 것을 미션으로 받았다. 데스몬드와 친해지기 위해서는 명문 학교 학부모로 들어가야 한다. 그렇게 해서 만들어진 가짜 가족!' 이것이 간략한 줄거리입니다. 실제로 1화(웹툰 1-3화)에 이 설정이 전부 들어가 있어요.

주인공 소개와 상황 설명(불온한 영향을 살피기 위한 가짜 가족 만들기 미션)까지는 쉽게 파악됩니다. 그런데 2화에 꼭 나오는 게 주요 인물과 간단한(심각하지 않은) 갈등이 있던 주인공이 1차적으로 갈등을 해결하는 과정에서 언뜻 보이는 주인공의 과거입니다. 주인공이 왜 스파이를 하고 있는지, 어떤 사람인지를 드러내고자 아주 짧게 보여 주죠. 이것이 주인공의 내적 이유 암시입니다.

겉으로는 스파이 일을 위해 움직이는 냉혈한이나 실은 아니라는 점을 2화에서 일찌감치 보여 주면 독자들은 주인공을 한층 깊이 있게 이해할 수 있습니다. 그렇다고 다짜고짜 주인공은 원래 이래 하는 식으로 보여 줄 수는 없으니 주인공과 함께할 (처음에는 갈등을 일으키는) 조력자와 갈등을 일으키며 2화가 진행되는 것이지요. 2화에서는 주인공과 주요 인물이 엮이는 가벼운 갈등 상황이 일어나야 한다는 점을 잊지 마세요.

04

주인공이 두 명인데
초반 구성이 어려워요!

>>

장르, 시점, 긴장을 기억하세요.

대부분의 작법서는 주인공이 한 명이어야 한다고 말합니다. 독자나 관객 입장에서는 이야기를 이끌어 가는 사람이 둘 혹은 그 이상처럼 보이는데도 불구하고요. 이 차이는 '화자'와 '긴장'에서 발생합니다.

　예를 하나 들어 보겠습니다. 독자들은 1화에서 A를 알게 됩니다. A에게 닥친 문제도요. 또 A와 마주할 인물인 B에 대해서도 알게 됩니다. 이제 독자들은 A와 B가 주인공이 되리라는 사실을 깨닫죠. 1화 마지막은 보통 인물에 대한 긴장, 즉 B에 대한 긴장으로 끝나는데요. 연재형 콘텐츠 1화에서 가장 많이 나타나는 엔딩 포인트는 '인물에 대한 의문'입니다. 초반부에 인물 소개와 갈등 소개를 한번에 보여

줄 수 있기 때문이죠.

이제부터 2화가 헷갈립니다. 1화에서 B를 보여 주었으니 2화에서 B를 어디까지 설명해야 할까요? 가장 효과적인 방법은 2화에서 B의 시점으로 이야기를 진행하는 것일 텐데요. B에 대해 너무 많은 걸 설명할 필요는 없습니다. 많은 정보로 인해 독자들은 더 이상 B가 어떤 사람인지, 왜 그런 행동을 했는지 궁금해하지 않을 수도 있거든요. 그걸 원하나요?

2화에서 B의 시점으로 바꿨다면, B가 어떤 사람인지에 초점을 맞추지 말고 1화에서 보여 주었던 A와 B가 엮였던 사건이 사실은 어떤 오해였는가, 즉 상황에 초점을 맞추는 편이 바람직하다

3화에서는 A와 B가 모두 오픈됩니다. 그리고 그다음에 무슨 일이 벌어질지, 즉 사건을 중심으로 "이번에는 무슨 일이 일어나?" 같은 이벤트에 관련된 의문으로 진행합니다. 이런 1-3화 구성은 대부분의 현대 로맨스 장르에서는 공식으로 통용됩니다.

《바른 연애 길잡이》(남수 작가)를 볼까요. 1화에서는 주인공 정바름의 FM 성격을 알려 주는 시퀀스, 정바름의 친구들을 소개하는 시퀀스에 이어 남자 주인공을 만납니다. 2화에서는 남자 주인공 시점으로 바뀝니다. 역시 그가 어떤 사람인지 보여 주고, 여자 주인공 정바름에게 비밀을 들키는 걸로 마무리됩니다. 2화에서 시점을 바꿈으로써 주인공 두 명을 이상적으로 초반부에 배치한 예입니다.

《바른 연애 길잡이》

1화	2화	3화
철저한 계획표대로 살아가던 신입생 **정바름**은 여주 설명	이미지와 안 맞게 여자 캐릭터로 게임을 하는 **유연**은 남주 설명	정바름은 사실 연애를 한 번도 해 본 적 없다. 여주 설명
친구가 아르바이트하는 카페에서 이상형 선배를 만나 동아리 가입을 권유받는다. 동아리에서 자신과는 정반대인 유연이란 남자를 만나는데…	자신의 비밀을 오늘 처음 만난 정바름에게 들키고 만다!	유연은 바름이 자신의 비밀을 알릴까 봐 걱정이다!
	상황에 던져지고! +(서브)남주 만나고! +남주 만나고!	갈등을 제시하고!

작가가 주인공인 바름이 어떤 사람인지 보여 준 다음, 함께 엮일 '유연'이 어쩌다 1화의 마지막과 같은 상황을 만들었는지 보여 줌으로써 (독자들의) '이 상황이 어떻게 진행될까?'란 의문 중심으로 초반부 서스펜스를 구성하고 싶어 나온 방식입니다.

로맨스 장르를 벗어나면 달라져요. 로맨스 스릴러 장르를 창조했다는 평을 듣는 《치즈인더트랩》을 볼까요? "(남자 주인공) 유정은 대체 왜 저러는 걸까?"라는 긴장을 중심으로 이야기를 이어 나가죠. 1-9화까지를 분석하면 여자 주인공 시점으로 진행되지만 과거 두 사람(남녀 주인공)에게 무슨 일이 있었는지를 추리물처럼 자주 삽입합니다. 작가는 유정의 생각을 초반부에 보여 주지 않습니다. 주인공은 두 명이라고 하지만 초반부부터 명확하게 여자 주인공 홍설의 시

점만 존재합니다. 인물에 대한 의문을 정확하게 쌓아 올리는 경우라고 할 수 있겠네요.

2화에서 시점을 바꾸지 않는 경우는 상황에 대한 긴장이 아닌 인물에 대한 의문을 극대화시키기 위해서다

따라서 로맨스 장르의 초반부 긴장인 '이 상황이 어떻게 해결될까'가 아니라 스릴러 장르처럼 '저 사람은 어떤 사람일까'가 주요 긴장이 됩니다.

주인공이 두 명이라 1-3화를 만들기 어렵다고요? 장르, 긴장, 시점의 순서를 기억하세요. 내 작품은 어떤 장르일까요? 그럼 초반부에 어떤 긴장을 가져와야 할까요? 이것을 적절하게 구성하기 위해 시점은 어떻게 잡아야 할까요? 장르, 긴장, 시점의 순서로 접근하면 생각보다 쉽게 풀릴 거예요.

이야기 시작점이 좀 늦어도
괜찮지 않나요?

\>\>

내적 긴장이 충분한가요?

이야기의 시작점이 점점 빨라지고 있습니다. 몇 년 전만 해도 3화에
서 나올 장면이 요즘은 1화 마지막 장면에 등장합니다. 연재형 콘텐
츠의 초반부 템포가 나날이 빨라지고 있는데요. 이와 같은 흐름이
곧 규칙을 의미하지는 않습니다. 하지만 작가로서, 그 이유는 알고
있어야겠죠. 이런 경향을 보이는 작품들의 1-3화가 무엇을 목적으
로 구성되고 있는지부터 봐야겠습니다. 보통은 3화에서 다음을 궁금
하게 만드는 갈등의 의문으로 끝냅니다. 독자에게 "이게 무슨 일이
야?"라는 반응을 이끄는 3화가 많죠. 1-2화는 주인공과 주변을 설명
하는 것으로 진행되고요.

이야기 시작점이 늦다는 평을 듣는 이유

보통 주인공의 내적 상황에 집중할 때 듣습니다. 주인공의 주변 인물을 소개하거나 사건을 제시하기보다는 현재 주인공의 상태, 주인공의 감정을 중심으로 구성하는 거죠. 뒤로 갈수록 주인공의 변화를 섬세하게 다룰 수는 있지만 어딘가 부족해 보입니다.

1-3화가 사건 위주로 구성되는 이유는 '긴장' 때문입니다. 3화에서 사건이 발생할 때, 주인공이 여기 휘말리는 게 얼마나 당황스럽고 힘든지를 보여 주어야 합니다. 그래서 1-2화는 사건 위주로 주인공과 주변 인물을 설명하지요. 1-2화에 주인공을 설명한다는 것 자체는 이야기 시작점이 늦은 작품과 빠른 작품에 차이가 없어 보이지요. 주인공 설명이 사건을 통해 구성된다는 점만 빼고요. 어떻게 하면 주인공의 감정과 긴장을 동시에 다룰 수 있을까요?

《ONE》(이은재 작가) 1-2화는 주인공 외의 다른 인물이 보이지 않습니다. 주인공이 등하교하고, 집에서 공부하는 게 전부죠. 학교생활에서도 다른 인물들은 배경처럼 보일 뿐 성격이 드러나는 인물은 없습니다. 주인공과 대화 나누는 사람은 주인공의 아버지가 전부인데, 그가 주인공에게 하는 이야기는 "형처럼 좋은 학교에 가야 한다" 밖에 없습니다.

사건 위주로 구성되는 1화는 아닙니다. 오히려 주인공의 불안을 말없이 보여 주는데요. 그러나 1화 마지막 장면에 주인공의 감정이 아니라 내적 긴장을 부를 만한 중요한 장면이 나옵니다. 감정이 없

1화	2화 주인공 설명	3화 주인공 설명
형처럼 좋은 학교에 가야 한다는 아버지의 압박에 시달리던 주인공은 공부만 하는 삶을 살아간다.	적지 못한 장래희망 조사서. 아버지의 압박. 워크맨을 들으며 형을 생각하던 주인공은 반의 일진이 동급생을 괴롭히는 모습에서 아버지와 자신의 모습을 발견하고 소리를 지른다.	일진에게 맞은 주인공. 일진은 주인공을 괴롭히지만 주인공은 공부에 해가 될까 걱정만 할뿐, 타격이 없다. 하지만 일진이 형의 워크맨을 부수려고 하자 펀치를 날린다.
+워크맨을 들으며 목 조르는 장면		
주인공 설명 캐릭터 문제 제시	갈등을 제시하고!	갈등을 제시하고!

어 보이던 주인공이 워크맨을 들으며 (스스로를) 목 조르며 1화가 끝납니다. 이 장면은 다른 인물과 연관된 사건 없이도 주인공의 현재 상태를 단번에 역전시킵니다. 그리고 1화에서 제시된 중요 물건인 '워크맨'을 통해 주인공이 2-3화에서 점차 하강하는 게 느껴집니다. 주인공의 내적 상태만이 아니라 주인공의 행동과 중요한 소품을 통해 '내적 긴장'까지도 제시한 예입니다.

시작점이 늦다는 게 고민이라면, 혹은 연습 삼아서 속도감을 붙이고 싶다면 다시 콘티를 들여다봐야 합니다. 1-2화 안에 (이야기의 흐름은 차치하더라도) 긴장도 높은 장면이 구성되어 있는지 말이죠. 외적인 사건의 흐름이 나오지 않았어도 독자에게 내적 긴장이 가득한 주인공의 상태가 보였을까요?

《아홉수 우리들》(수박양 작가)은 다른 케이스입니다. 고등학교

동창인 세 명의 여성이 주인공입니다. (이야기를 가장 적극적으로 이끄는 주인공이 있긴 합니다.) 2-4화는 세 명의 주인공을 소개합니다. (1화는 프롤로그라 2화부터 4화까지가 우리가 이야기하는 1-3화에 해당합니다.) 그들이 지금 무슨 일을 하고 과거에는 어땠는지 짤막하게 정리하면서 이야기가 흘러갑니다. 이렇게 병렬적으로 배치된 서사에서 3화에 기폭제가 나올 수 있냐고요? 네, 있습니다. 주인공 세 명을 소개하는 1-3화는 다른 작품으로 치면 1화에 해당하거든요. 반대로 1화에 다 나와야 할 주인공 소개가 단지 주인공이 여럿이라는 이유로 3화로 늘릴 수 있는 건가요? 그건 그렇지 않습니다. 모든 회차에는 긴장이 들어갑니다. 2-4화에서 작가는 주인공들이 하게 될 고민의 씨앗을 심어 놓습니다. '캐릭터+갈등'의 씨앗이 세 번 반복되지요. 단순히 회차만 늘어지는 게 아니죠?

이야기 시작점은 작가가 결정합니다. 빠를 수도, 늦을 수도 있어요. 다만 긴장도에 따라 소개해야 할 것들이 반드시 있습니다. 확실히 기억하세요.

취재는
언제 해야 하나요?

>>

작가에게 필요할 때요!

취재가 필요한 시점을 단정할 수 없는 건 작가마다 이야기의 씨앗이
다르기 때문입니다. 시작 지점이 서로 다르니 필요한 시점도 다른
셈입니다.

　작가의 메시지가 먼저 정해진 상황이라고 해 볼까요? '우리 사
회에는 숨은 의인이 많은데 세상이 이들을 제대로 대우하지 않는다'
는 이야기의 씨앗을 싹틔우기 위해서는 곧바로 조사가 필요합니다.
관련 기사, 책, 논문, 그리고 실제 사례도 찾아보겠지요. 물론 경험을
가진 이와 직접 만나 이야기를 듣는 것만큼 영감을 주는 일은 없을
겁니다. 이처럼 조사와 취재는 메시지로만 존재하던 기획을 이야기

로 구체화하는 데 기여하죠.

인물로 시작한 이야기도 살펴볼까요? '한때 명동 사채 시장을 주름잡는 큰손이었으나 지금은 은퇴하여 작은 하숙집을 운영 중인 체구 작고 소심해 보이는 인상의 중년 여성'이라는 캐릭터 아이디어에서 출발해 보겠습니다. 작가는 이 캐릭터를 중심축 삼아 하숙집을 오가는 인간 군상을 다룬 휴먼 드라마를 쓰기로 결심했습니다. 다양한 캐릭터를 배치하고 캐릭터 간의 관계성을 설정하면서 흐름을 잡아갑니다. 이 과정에서 초반 3화에 배치할 에피소드로 주인공이 이력을 살려 부당한 채권 추심에 시달리는 하숙생을 도와주는 사건을 구상했습니다. 이를 계기로 하숙생들은 주인공에게 마음을 열지만, 동시에 오래전부터 주인공을 찾고 있던 과거의 어떤 인물이 주인공의 현재 행적에 관한 실마리를 잡는 계기가 됩니다. 이로써 하나의 사건을 마무리하는 동시에 새로운 사건에 관한 실마리를 던지게 되죠.

작가는 이 에피소드가 마음에 들었습니다. 시놉시스로 정리하고 나니 자존감도 의욕도 하늘을 찌릅니다. 한데 구체적인 글 콘티를 짜다 보니 당장 문제가 생겼습니다. '과거 사채 시장의 큰손' 이력을 어떻게 살려야 '부당한 채권 추심에 시달리는 하숙생'을 도와줄 수 있을지 도통 알 수 없는 거예요. 사실은 사채 시장이 뭔지도 정확히 모릅니다. 부당한 채권 추심은 또 누가 하는 걸까요? 우선 어디선가 본 것 같은 조폭 캐릭터를 넣어 하숙생을 괴롭히게 해 봅니다. 그런데 과거 사채 시장의 큰손이 정말로 조폭을 막을 수 있을까요?

아뿔싸! 다 된 줄 알았던 시놉시스가 아무것도 아니었다는 실망

감, 나는 백지 상태로 무책임한 기획을 시작했다는 자괴감이 듭니다. 작가의 멘탈도 바스러지죠. 작가는 무슨 잘못을 한 걸까요?

사실 아무것도 잘못하지 않았습니다. 지금부터 조사하면 됩니다. 명동 사채 시장도 찾아보고, 부당한 채권 추심 사례를 모으면 되지요. 실제 인물도 검색 몇 번으로 찾을 수 있는 시대잖아요. 이야기의 틀을 짜 두었으니 필요한 정보도 더 정확하게 찾을 수 있을 겁니다. 사건의 개연성을 보완하는 데 필요한 정보는 취하고 불필요한 정보는 거릅니다. 그 과정에서 작가는 자신의 기획에 자신감을 가질 수 있고, 이야기에는 생생한 디테일이 생기죠.

조사 과정에서 사건의 개연성을 엮을 방법을 끝까지 찾지 못하면, 더러 사건의 틀 자체를 바꾸어야 하는 일도 생깁니다. '하숙생이 주식을 사자마자 주가가 폭락해서 1시간 만에 전 재산을 잃었다'는 사건을 설정했다고 합시다. 동시대 대한민국을 배경으로 한 스토리라면 개연성을 확보하기 어렵습니다. 우리나라는 주식 시장의 1일 가격 제한 폭이 30%로 제한되어 있거든요. 주식으로 1시간 만에 전 재산을 잃는 것은 불가능에 가깝습니다.

조사 과정에서 이 사실을 알아낸 작가는 막막하겠지만 사실 조사하지 않았더라면 수정 기회조차 없이 완성되었을 겁니다. 담당자까지 작가를 믿고 원고를 그대로 게재했다면 지옥이 펼쳐졌겠지요. '주식으로 1시간 만에 전 재산을 잃은 이야기'는 날것 그대로 몇 만 독자를 만났을지도 모릅니다. 거기서 끝이면 그나마 다행입니다. 누군가가 해당 내용을 크롭해서 SNS에 올리지 않으리라는 보장이 없

습니다. 그렇게 되면 원고를 수정 게재한들 이미 늦습니다. 우리는 그런 무서운 시대에 살고 있지요. 사전에 오류를 잡은 건 천운입니다.

그럼 이 에피소드를 포기할까요? 저라면 한 번 더 취재해 보겠습니다. 금융 시장을 잘 아는 사람에게 1시간 만에 전 재산을 잃을 수 있는 금융 상품은 무엇이 있는지 물어보면 어떨까요? 주식을 '풋 옵션 매도'로 바꾸면 된다는 정보를 입수했다면 수정을 최소화할 수 있겠죠.

판타지 세계를 배경으로 한다면 조사가 필요 없을까요? 물론 현실 배경 작품만큼 꼼꼼한 팩트 체크는 없어도 될 것입니다. 그러나 명심할 점이 있습니다. 현실 세계와 일치도가 낮은 판타지 세계를 배경으로 삼았다고 해도 작가가 무에서 유를 창조한 것은 아니라는 사실입니다. 그 세계에도 법과 도덕이 있을 테고 절차와 행정이 존재할 테죠. 연애와 결혼, 출산과 육아, 교육과 독립 등 우리가 살아가는 과정이 모두 이루어질 가능성이 높습니다. 이 모든 세계의 구성 요소들을 작가가 완벽하게 독자적으로 만드는 것은 사실상 불가능에 가깝습니다.

판타지 작가는 이것들을 보통 역사에서 가져옵니다. 인류사에는 수천 년에 걸쳐 흥망을 거듭했던 수많은 문화권이 존재합니다. 흔히 사용되는 유사 근대 유럽 외에도 독자적인 세계관 수립에 참고할 만한 매력적인 지역 역사가 여럿입니다. 그런 면에서 보자면 판타지야말로 가장 자료 조사가 많이 필요한 장르가 아닐까 합니다.

07

독자들을 가르치는 느낌이 들까
걱정이에요.

>>

세 가지를 점검해 볼까요?

독자는 자신을 가르치려는 작품에 흥미를 잘 느끼지 못합니다. '가르
친다'는 행동은 기본적으로 위계가 잡혀 있기 때문이죠. 예외도 있
습니다. 작가가 특정 독자층을 대상으로 정해 두고, 독자를 대변해서
독자가 좋아하지 않는 대상에게 무조건 무언가를 가르치고 승리하
는 캐릭터를 만든 경우입니다. 독자가 작가와 동일시되면서 자신도
누군가의 우위에 있다는 생각이 들어 인기를 끌 수도 있습니다.

그런데 내가 원하는 대상만 내 작품을 볼까요? 교화적 태도가
걱정이라면 다음 체크리스트를 채워 보세요.

❶ 주인공이 직접 행동하게 만들 것

❷ 작가가 너무 주인공 편을 들지 말 것

❸ 적대자를 너무 우습게 만들지 말 것

첫째로 주인공이 직접 행동하게 만드세요. 기획 의도가 '나에게 상처 준 부모님을 용서해야 한다'라고 해 보겠습니다. 1막에서 자신에게 상처 준 부모님을 외면하는 주인공이 나옵니다. 어느 날 갑자기 부모의 사랑을 깨달아야 한다는 다큐멘터리 출연 제의가 들어오죠. 2막에서 주인공은 유명해지고 싶은 욕심에 제의를 받아들입니다. 이를 통해 부모님의 사랑을 깨닫고 2막 마지막 즈음 부모님에게 왜 그랬는지 묻습니다. 3막에 와서 부모님이 주인공에게 진심으로 용서를 빕니다.

이 이야기에서 작가가 교조적인 부분을 넣으면 어떨까요? 단편에서 가장 흔한 케이스는, 2막 후반 즈음 주인공이 좋아하는 선생님(주로 1막에서 스쳐 지나갑니다)이 갑자기 등장해서 아련하게 "어른은… 때로는 어떻게 될지 모른단다" 같은 대사를 합니다. 여기 감화된 주인공이 자신의 잘못을 깨닫고 부모를 용서하는 전개죠. 생각보다 많습니다. 또 나쁜 예시도 아니고요. 그렇지만 상대의 말에 갑자기 내달리거나 깨달음을 얻는 주인공은 어딘가 매력이 떨어지지 않나요? 변하기만을 기다리고 있던 것 같잖아요. 그래서 이와 같은 장면을 쓸 때는 한 번 더 고민하고 살짝 틀게 됩니다. 가령 선생님은 모든 말을 하지 않습니다. 대신 단서를 하나 줍니다. (갑자기 발견되는 일

기장도 이런 진행과 연관 있습니다.) 단서를 통해 주인공은 '직접' 변화의 돌파구를 찾게 됩니다. 이런 전개라면 독자들도 작가가 우리를 가르친다는 느낌은 피할 수 있고요.

둘째로 작가가 너무 주인공 편을 들지 마세요. 작가가 주인공 편을 드는 것은 초반부에는 괜찮습니다. 가장 위태로운 순간은 보통 후반부에 등장해요. 2막 후반부에서 가장 하강 지점에 떨어진 주인공은 스스로 성장해야 합니다. 자신의 잘못이나 실수를 깨닫고 올라가야 하지요. 분명히 주인공이 뉘우쳐야 하는 상황임에도 주인공이 뉘우치는 게 아니라 주변 캐릭터들이 자신들이 주인공에게 잘못한 것 같다며 고민합니다. 당연히 헷갈릴 수 있습니다. 후반부에 모든 사람이 주인공에게 사과하며 같은 편이 되는 플롯은 인기가 많거든요. 이 경우는 다릅니다. 주인공의 잘못이 명확하고, 주인공의 성장 기회인데 이 기회를 다른 캐릭터가 빼앗은 게 됩니다. 부디 주인공에게 성장의 기회를 주세요.

셋째로 적대자를 너무 우습게 만들지 마세요. 주의점이긴 한데 최근 많은 인기를 얻은 작품들에서 종종 보여 무조건 재미없다고 할 수는 없습니다. 그러나 메인 독자층이 아니라 다른 독자층에서 봤을 때는 불쾌감이 드는 경우가 있습니다. 교화적 태도가 나쁘다고는 생각하지 않습니다. 그래도 이 점은 알아 두세요. 교화적 태도는 캐릭터와 작가의 거리를 좁혀 주고, 그런 캐릭터는 보기는 좋지만 재미없는 캐릭터가 될 확률이 높습니다.

작가가 직접 작품을 올려 독자를 만나는 독립 연재형 플랫폼이 빠르게 시장을 키워 가는 중이지만 여전히 많은 작가가 웹툰과 웹소설 전문 플랫폼 연재에 도전합니다. 전문 플랫폼에 연재하기 위해서는 크게 두 가지 방법이 있는데요. 널리 알려진 대로 공모전과 투고입니다. 둘 모두 일정 분량의 원고와 함께 기획서를 요구하지요.

작가 자신을 위한 메모가 아니라 내 작품을 팔기 위한 기획서가 필요한 시점입니다. 그런데 분량도 얼마 안 되는 기획서 쓰기가 왜 이리 어려운 걸까요? 기획서 쓰기부터 계약서 검토까지 차례차례 진행하고 나면 그토록 바라던 연재가 코앞입니다. 조금만 더 힘을 내요!

PART 6

연재 준비 편

연재를 위해
더 필요한 건 없을까?

01

원고는 있는데
기획서가 없어요.

>>

아뇨, 있을 겁니다.

공모전은 정식 작가 데뷔를 보장하는 만큼 준비할 것도 신경 쓸 것도 많습니다. 그러나 원고야말로 작가의 진정한 무기! 공모전 마감을 코앞에 두고 플랫폼에서 요구하는 원고 분량(보통 웹툰은 완성 원고 3화, 웹소설은 15-20화)을 간신히 마무리한 A 작가. 뿌듯함도 잠시, 뒤늦게 공모전 필수 제출 항목에서 '기획서'를 발견하고 절규합니다. "이제 와서 어떻게 기획서를 써!"

어떻게 쓰다니요, 그냥 쓰면 되죠. 원고도 끝냈는데 뭐가 걱정인가요. 당사자는 백지 상태에서 창작을 시작하는 것 같은 막막함을 느낀다고요? 아닙니다. 작가는 이미 기획서를 갖고 있을 거예요. 기

획서라는 구체적인 형태로 정리되지 않았을 뿐이지요.

여기서 잠깐! '작가용' 기획서와 '투고용' 기획서는 다릅니다. 독자도 용도도 다르지요. 작가용 기획서는 작가 자신이 읽기 위해 작성합니다. 창작용 기억 창고죠. 앞으로 걸을 긴 여정(연재)을 대비하여 잊어서는 안 될 것들을 적습니다. 작가만 괜찮다면 다소 난잡하고 두서없어도, 심지어 사건들 사이에 모순이 보여도 상관없습니다. 엔딩이 세 가지 버전이어도 되고, 캐릭터에게 넣을지 말지 고민 중인 설정을 매일 적었다 지웠다 해도 괜찮습니다. 파일 제목이 '기획서'가 아니어도, 심지어 독립된 파일 형태가 아니라도 큰 문제가 아닙니다.

노션Notion, 에버노트Evernote, 트렐로Trello는 여러 작가가 창작 기록용으로 선호하는 툴입니다. 스토리플로터Storyplotter 같은 창작 전용 모바일 어플리케이션을 활용할 수도 있어요. 개인 SNS에 자기만 볼 수 있는 비밀 계정을 만들어서 아이디어가 떠오를 때마다 설정이나 대사를 업데이트하는 작가가 있는가 하면, 가볍고 단순하다는 이유로 윈도우 메모장을 선호하는 사람도 있습니다. **작가용 기획서의 포인트는 창작에 필요한 아이디어와 정보를 기록하고, 창작의 단계에 맞추어 기록을 업데이트해 가는 데 있습니다.** 장담하는데, 초반 분량의 원고를 마무리한 작가라면 분명 자기 나름의 기록이 존재할 겁니다.

투고용 기획서는 다릅니다. 대상 독자는 내가 쓴 작품을 연재시켜 줄 사람이고, 용도는 세일즈입니다. 드라마 작가에게 방송국이 필요하듯, 웹툰과 웹소설 작가에게는 작품을 올릴 플랫폼, 혹은 플랫폼

과 작가를 연결해 줄 에이전시가 필요합니다. 포스타입POSTYPE이나 딜리헙dillyhub 같은 독립 연재형 플랫폼을 이용해서 작가가 직접 연재하는 경우도 있지만 공모전과 투고 과정에서는 내 작품을 선택해 줄 누군가가 반드시 필요하지요.

플랫폼 입장에서는 무한정 많은 작품을 편성할 수는 없습니다. 연재작을 선발해야 하는데, 연재형 콘텐츠의 특성상 완결까지의 원고를 요구하기는 어렵습니다. 이것이 기획서가 중요한 이유입니다. 작가는 기획서를 통해 내가 연재하고 싶은 작품의 정보를 효과적으로 전달해야 합니다. 보다 적나라하게 말하자면 이 작품이 해당 플랫폼에 꼭 필요하다고 장점을 어필해서 원고를 팔아야 해요. 따라서 투고용 기획서는 매력적으로 정리되어야 하며 '미정'인 부분이 없어야 합니다. '엔딩은 바뀔 수도 있음', '이 캐릭터 설정은 아직 고민 중' 같은 멘트는 굳이 적지 마세요. 어차피 기획서는 기획서일 뿐, 바늘 하나 들어갈 구멍 없이 완벽한 설계도일 리 없습니다. 플랫폼도 그점을 잘 알고 있어요. 우리가 해야 하는 일은 '지금 가진 것'들을 최대한 보기 좋게 정리해서 매력을 드러내는 작업입니다.

기획서 작성 팁

- **이름(필명)** 습작이거나 실습이라 해도 작가명은 중요하다.
- **작품명** 무조건 필요하다. 투고 때 '무제(제목 없음)'는 안 된다.
- **장르** 자유롭게 적되, 남들이 봐도 이해할 수 있도록 적는다. (이해하기 어려운 예: 시큰한 일상물, 무규칙 최강 판타지 등)
- **타깃 독자층** 10대 초반, 10대 중반, 10대 후반, 대학생, 사회인 등 가능한 한 상세하게 적는다. 보통 '10대'라고 적지만 11세와 19세 독자의 방향성은 완전히 다르다. 필요한 경우 성별도 기재한다.
- **로그라인(간단한 요약)** 이야기를 최대 3문장 내외로 압축한다.
- **기획 의도** 내가 왜 이 이야기를 만들었는지, 이 이야기를 본 사람에게 무엇을 전하고 싶은지 적는다. '멋지고 예쁘고 잘생긴 애들을 많이 그리고 싶어서'로는 부족하지만 '멋지고 예쁘고 잘생긴 사람들의 유쾌한 일상 이야기를 통해 독자들에게 시각적 즐거움과 대리만족을 주고 싶어서'는 충분히 기획 의도가 될 수 있다.
- **시놉시스(줄거리)** 미리 작성해 둔 시놉시스를 적는다.
- **캐릭터 소개** 미리 작성해 둔 캐릭터 시트(프로필)를 넣는다. 캐릭터별 두상이나 흉상을 그리되 평소 표정(디폴트) 외에 특징적인 표정이나 대표적인 감정이 표현된 두상을 몇 개 더 포함시킨다. 기본 의상을 입은 전신(스탠딩)도 넣되, 변신물처럼 의상이 중요한 장르라면 중요한 의상을 더 넣어도 된다. 완성 원고를 함께 제출하는 경우에는 원고가 이미 캐릭터를 다양한 각도에서 보여 주고 있으니 캐릭터 시트에 이

미지를 너무 많이 넣지 않아도 된다. 단, 웹소설이나 드라마 등 다른 포맷의 콘텐츠를 웹툰으로 각색하기에 앞서 캐릭터 시트 작성을 요청받은 상황이라면 이보다 상세하고 풍부한 정보를 담는 쪽이 좋다. 이때는 업체에 캐릭터 시트에 관련된 디테일한 가이드라인을 요청할 필요가 있다.

02

시놉시스가 좀 긴데
그래도 괜찮겠죠?

>>

웬만하면 줄입시다.

시놉시스를 쓰다 보면 빠지기 쉬운 함정이 길이(분량)입니다. 경험이 많지 않은 초보 작가들은 시놉시스가 짧으면 성의 없어 보이지 않을까 싶어 분량 제한이 없으면 최대한 길게 쓰려고 합니다. 50화 분량 웹툰 시놉시스를 A4 10장 이상 적는 경우도 있습니다. 열정은 좋지만 이것을 시놉시스라고 보기는 어렵습니다. 작가 자신을 위한 시놉시스라면 상관없겠지만 독자가 제3자라면 큰 문제입니다. 우선 상대방이 꼼꼼히 읽을 가능성이 낮습니다. 친구가 A4 10장 분량 스토리를 들고 와서는 한 자 한 자 자세히 읽어 달라고 부탁하면 부담스럽겠지요. 수백 개의 기획서를 짧은 시간 안에 읽어야 하는 공모전 심

사위원이나 투고 담당자는 어떨까요?

　따라서 투고용 시놉시스는 읽는 사람이 부담을 느끼지 않을 길이여야 합니다. A4 1/2장에서 1장 정도면 적절합니다. 짧은 만큼 쓰기 쉽겠다고 생각하면… 글쎄요. 철학자 파스칼은 친구에게 보내는 편지에 이렇게 썼다죠? "이 편지를 짧게 쓸 시간이 없어 길어진 것을 양해해 주길 바라네." 그만큼 짧게 쓰기는 어렵습니다. 무엇이 중요하고 무엇이 그렇지 않은지 분명하게 알고 있어야 하니까요. 작가에게는 이야기의 중심축을 다시 한 번 짚어 보는 훈련이 됩니다.

　장편 시놉시스를 압축하는 데는 요령이 필요합니다.

주인공 X는 첫 번째 별에 도착한다. 그곳에서 아직 한 번도 인간을 만나 본 적이 없는 외계인 Y를 만나는데, 처음에는 X를 두려워하던 Y는 곧 마음을 열고 그를 자신의 집에 초대한다. (중략) 주인공 X는 두 번째 별에 도착하는데 그곳에는 아무도 없다. 헤매던 X는 작은 화산을 발견하고 다가간다. (중략) 주인공 X가 도착한 세 번째 별은…. (이하 생략)

　작업물이 단편이라면 위와 같은 식으로 접근해도 됩니다. 단편 시놉시스는 길지 않은 이야기를 줄이는 거라 자연히 밀도가 높습니다. 플레이타임 30분 영상을 10분으로 줄이는 작업에 비교할 수 있

습니다. 반면 100화 이상의 장편을 요약하는 작업은 16부작 미니시리즈 드라마를 10분 분량으로 줄이는 것과 비슷하지요.

따라서 장편의 모든 에피소드를 위의 예시처럼 세세하게 요약할 경우 두 가지 문제가 생깁니다. 첫째, 분량이 길어지기 때문에 앞서 언급한 것처럼 읽는 사람에게 부담을 줍니다. 둘째, 작가가 이야기 속 모든 에피소드의 디테일을 확립하기 전까지는 시놉시스를 완성할 수 없습니다. 장편의 모든 에피소드의 사건 구조를 짜고 개연성을 검토하는 데는 막대한 시간이 소요되겠지요. 그만큼 투고도 늦어집니다.

결론적으로 장편 시놉시스는 아래와 같은 방식으로 요약하기를 추천합니다. 즉, 사건의 구조보다는 이야기 전체에서 해당 사건이 갖는 의의를 서술하는 방식입니다.

주인공 X는 여러 별을 여행하며 많은 외계의 존재를 만나지만, 외로움이 덜어지기는커녕 점차 깊어지는 것을 느끼고 의아해한다.

창작자는 기본적으로 시놉시스에 본인의 이야기가 가진 재미있는 부분들을 적고 싶어 합니다. 그러나 재미란 많은 경우 디테일에서 옵니다. 작가가 마음 가는 대로 재미있는 장면들을 상세히 적다 보면 디테일이 넘쳐나 시놉시스의 분량을 통제할 수 없고, 분량

이 과다한 시놉시스는 독자(심사위원, 담당자)의 외면을 받습니다. 장편 시놉시스가 달성할 수 있는 최선은 건실한 이야기 구조를 어필하는 것입니다. 머릿속에 있는 여러 멋진 장면들을 모두 보여 주지 못해 아쉽겠지만 우리에게는 원고가 있습니다. 디테일의 매력은 원고에서 충분히 보여 주도록 합시다.

시놉시스,
처음 써 봐요!

그래서 초보자용 시놉시스 작성법
4단계를 준비했어요.

기획서에는 크게 장르, 기획 의도, 로그라인, 줄거리, 캐릭터 설명이 들어갑니다. 두 덩어리로 나누면 장르, 기획 의도, 로그라인이 하나이고 줄거리, 캐릭터 설명이 다른 하나가 됩니다. 첫 번째 덩어리는 작품의 방향성을 제시합니다. 이 작품이 어떤 톤이고 투고하는 플랫폼의 어떤 영역을 채울지를 한눈에 확인할 수 있습니다. 특히 로그라인은 작품의 훅이 가장 많이 필요하죠.

줄거리, 캐릭터 설명을 들여다볼까요? '초보자'를 대상으로 하는 만큼 기획서 양식 정리부터 차근차근 설명하려고 합니다. 초보 작가가 첫 번째로 해야 하는 작업이기도 하고요. 반드시 기억해야 할

것은 기획서도 작품의 일부라는 점입니다. 당연히 읽는 사람을 배려해야 하는데 무턱대고 줄글로 쭉 쓰면 몇몇 친구들을 제외하고는 아무도 읽지 않을 거예요. 아니, 친구들도 포기할지 모릅니다.

단계별로 시작해 볼까요?

1단계 ▶ 이야기를 다섯 단락(기-승-승-전-결)으로 나누기

맨 처음에 하는 작업입니다. 보통 기-승-전-결의 네 단락으로 나누는데 웹툰이나 웹소설처럼 연재형 스토리의 경우 '승'이 재미 포인트일 때가 많습니다. 작품 초반부 캐릭터가 어떻게 성장해 나가는가가 관건이거든요. 따라서 '승'을 한 단락 더 추가합니다.

저는 이렇게 하나 만들어 봤어요.

기 1980년대. 강원도 시골 마을에 난데없는 연쇄 살인 사건이 벌어졌다. 서울에서 비리 때문에 강원도로 퇴출되어 내려온 경찰 홍성식이 이 사건을 담당하게 된다. 마을은 모두가 가족처럼 친하게 지내는 것처럼 보인다. 하지만 성식은 마을 곳곳에 있는 동물 석상과 사람들의 미소에 알 수 없는 위화감을 느낀다.

승 성식은 동물 석상을 살펴보던 도중, 마을 이장의 아들 김지원(18세)을 만난다. 머리가 좋아 평소에는 시내에서 고등학교를 다니고 주말이나 방학 때만 온다는 지원. 성식은 지원의 가방에 달린 동

물 문양을 살펴보다가 이 문양이 마을 이장의 집에도 있다는 것을 깨닫는다. 지원은 연쇄 살인 사건 최초 피해자 이재호(18세)와 동갑으로 항상 시험 성적으로 비교당했다.

승 알고 보니 마을에 있는 집들에는 동물 문양이 그려져 있다. 어떤 집은 담벼락, 어떤 집은 안방, 어떤 집은 문지방. 성식은 동물 문양과 피해자 리스트를 살펴보다가 피해자들이 모두 검은 개 문양이 있는 집에서 나왔다는 것을 알게 된다. 그리고 마을 사람들을 추궁하던 도중 마을에서는 일 년에 한 번, 어떤 행사를 한다는 것을 알게 된다. 이 행사는 일주일 후에 벌어질 예정이다. 성식은 어쩌면 이 행사에서 검은 개 문양을 가진 집의 남은 사람들이 모두 살해당할 것이라는 확신을 받는다.

전 성식은 이 마을에서 '붉은 돼지' 문양을 가진 단 하나의 집을 발견한다. 마을 무당의 집으로, 늙은 무당 윤순옥 혼자 있다. 성식은 순옥을 찾아가 이 연쇄 살인극을 해결할 단서를 달라고 부탁한다. 성식은 순옥의 도움으로 지원을 살인자로 지목하고 지원을 붙잡지만 오히려 지원은 자신을 놔 달라고 절규한다.

결 모든 진상이 밝혀진다. 사실 연쇄 살인 사건 최초 피해자 이재호는 윤순옥이 무당이 되기 전 낳은 아들이었다. 아무도 몰랐지만 순옥은 재호를 보기 위해 이 마을로 왔고, 이곳에서 지원이 재호를 죽이고, 모든 이들이 지원을 도와 재호의 죽음을 덮자 순옥이 만들어 낸 연쇄 살인 사건이었다.

2단계 ▶ 각 단락마다 소제목 짓기

이제 단락마다 소제목을 붙여 줍니다. 소제목은 만화 콘티로 치면 큰 컷에 해당되니 문서상으로도 눈에 잘 띄도록 폰트를 크게, 굵은 글씨로 넣으세요. 소제목은 작품 특성마다 다릅니다. 소제목 만들기 자체에 어려움을 느낀다면 독자에게 해당 단락의 내용을 미리 알려 준다는 느낌으로 만들어 보기를 추천합니다.

이를테면 '1980년대, 시골 마을에 벌어진 연쇄 살인 사건'은 좋은 제목이 아닙니다. '1980년대, 연쇄 살인 사건이 벌어진 시골 마을에 비리 경찰 홍성식이 나타났다' 같은 스타일이 좋겠죠. 소제목에 큰 시간을 들이지 말고 일단 적은 다음 나중에 기획안을 전체적으로 살펴보면서 수정할게요.

3단계 ▶ 소제목 단락을 다시 세 단락으로 나누기

다음으로 소제목이 붙은 단락을 다시 세 단락으로 나눕니다. 1화 콘티 짜기와 비슷해요. 소제목 단락은 이렇게 나눕니다. 첫 번째 단락은 주인공이나 상황을 설명하는 단락. 두 번째 단락은 문제가 커지는 단락. 세 번째 단락은 그다음을 궁금하게 만드는 단락입니다.

1980년대. 강원도 시골 마을에 난데없는 연쇄 살인 사건이 벌어졌다.

서울에서 비리 때문에 강원도로 퇴출되어 내려온 경찰 홍성식은 이 사건을 담당하게 된다. 마을은 모두가 가족처럼 친하게 지내는 것처럼 보인다. 하지만 성식은 마을 곳곳에 있는 동물 석상과 사람들의 미소에 알 수 없는 위화감을 느낀다.

1980년대. 강원도 시골 마을에 난데없는 연쇄 살인 사건이 벌어졌다. 서울에서 금품 수수 등 비리 때문에 강원도로 퇴출되어 내려온 경찰 홍성식은 이 사건을 담당하게 된다. 홍성식은 사실 나쁜 경찰이라기보다는 '멍청한 경찰'이었다. 도덕심도 적당히, 비리도 적당히, 일도 적당히. 이번 금품 수수도 사실 본인이 한 것도 아니었다. 선배가 놓은 덫에 걸렸을 뿐. 조금만 강원도에 있어 주면 다시 데려오겠다는 약속을 믿는 건 아니었다. 그런데 이 연쇄 살인 사건을 해결하면 어쩌면 서울로 돌아가는 것뿐만이 아니라 진급까지 할 수도 있다고? 느슨하게 경찰서 한구석에 드러누워 있던 성식의 눈이 반짝인다.

앞서 예시로 든 이야기의 '기' 단락입니다. 내용으로 봤을 때는 군더더기가 없지만 여러 정보가 축소되어 있었죠. 단락을 나누는 법칙에 따라 '기'의 첫 번째 단락을 수정했습니다. 어떤가요? 주인공의 성격부터 욕망까지, 훨씬 적나라하게 드러나죠?

4단계 ▶ 소제목과 단락의 마지막 문장 점검

이제 굵은 글씨로 체크한 소제목과 각 단락의 마지막 문장을 점검합니다. 소제목에서 궁금해진 질문에 대한 답을 마지막 문장이 하고 있나요? 이것만 봐도 내용 정리가 가능한가요? 그렇다면 성공입니다.

로그라인은
왜 필요한가요?

>>

이야기의 설계를
한눈에 보기 위해서죠.

한 줄 로그라인. 이제는 모든 기획서에서 빠지면 안 되는 요소가 되었습니다. 무수히 많은 작법서에 자신이 쓴 작품을 한 줄로 정리해 보라는 문구가 등장하지요. 그러다 보니 로그라인이란 너무 쉽게 볼 수 있지만 막상 재미있는 로그라인이 무엇인지 모르게 되어 버렸습니다. 어떻게 쓰면 로그라인이 재미있는지 궁금한가요? 어떻게 써야 나의 어디가 부족한지 알 수 있다 말할 수 있습니다. 그걸 알면 재미있는 로그라인을 쓸 수 있고요.

다른 사람들의 호기심을 자극하는 로그라인은 나중에 써도 좋다

'… 하고 마는데…'라고 로그라인을 끝맺고 있지는 않나요? 이런 끝맺음은 독자 혹은 시청자들에게 다음을 궁금하게 만들고자 일부러 이야기하지 않는 것이지 작가가 얼버무리라는 의미가 아닙니다. 생각보다 많은 작가가 자신의 작품을 정리할 때 이와 같이 궁금증을 의도하는 방식으로 끝내곤 합니다. 어떻게 생각하면 당연합니다. 그동안 독자 입장에서 작가가 내미는 시놉시스를 보기만 했으니까요. 작가가 작가에게, 작가가 편집자(담당자)에게 전달하는 시놉시스를 볼 수는 없었지요. 따라서 호기심을 자극하는 로그라인, 뒷부분이 사라진 로그라인이 나오고요.

작가는 내가 쓴 작품 시놉시스와 로그라인에 대해 적어도 끝이 어떻게 되어야 하는지 알고 있습니다. 그래서 'A가 B를 위해 C하는 이야기'로 정리하는 것이고요. 처음부터 재미있는 로그라인을 쓰기 위해 노력하는 게 아니라 이야기의 골격을 볼 수 있는 걸 찾으라는 의미죠.

A가	주인공 소개	1막
B를 위해	욕망 설정	2막
C하는 이야기	마지막 해결	3막

이렇게 로그라인을 정리하다 보면 자신의 작품이 크게 어떤 방향으로 갈 수 있는지 알게 됩니다. 그럼에도 많은 작가 지망생과 학생들의 로그라인에는 'B를 위해'가 없거나 'C하는 이야기'가 없습니

다. 즉 자신이 생각한 이야기의 2막 갈등까지는 생각했지만 막상 어떤 결론을 내릴지는 생각해 본 적이 없다거나, 결론은 내렸는데 2막의 갈등 상황을 어떻게 그릴지 모르는 겁니다.

그래서 이 방법을 통해 작가 자신은 막연하게 생각했던 이야기의 설계에서 어느 부분이 빠져 있었는지 알 수 있는 거죠. B가 부족했다면 적대자와의 갈등을 억지로라도 만들고, C가 없다면 클라이맥스 장면을 생각해 봅니다.

그다음으로 주도적 아이디어를 보겠습니다. 재미있는 로그라인의 공통점은 기본적으로 주도적 아이디어가 얼마나 재미있는지, 즉 위반성을 크게 드러냅니다. "A한 주인공이 B한 상황을 맞이한다면?" 찬찬히 뜯어보면 (주도적 아이디어라는 것은) 우리가 생각하는 1-3화의 모든 게 여기 해당됩니다. 즉 플롯 포인트 1(구성점 1)까지를 이끌어 나가는 긴장을 이 아이디어로 정리할 수 있습니다. 이제 1-3화 아이디어를 위의 포맷대로 정리해 보세요. 주인공이 상황과 잘 맞지 않는, 즉 주인공과 상황 간의 위반성이 높은 포맷입니다. 보다 많은 것을 이미 독자들과 공유하는 경우도 있습니다. 가령 고전이나 신화의 재해석을 제목부터 어필하며 로그라인을 부수적으로 쓰는 경우 주인공과 상황보다는 자신이 재미있게 느끼는 매력 포인트에 더욱 집중할 수도 있지요. 무엇보다 이러한 로그라인에서는 기법이 필요하지 않습니다. 자신의 설정이 재미있는지 없는지만 확인 가능할 뿐이죠.

05

회사에서
전체 줄거리를 달라는데요?

>>

계약을 염두에 두고 있다면
보내야죠.

작가 지망생이 기획서를 작성하는 과정에서 가장 많이 저지르는 실수 중 하나가 줄거리를 2막 끝부분에서 끊고 엔딩을 생략하는 것입니다.

자신이 ○○에게 돌이킬 수 없는 실수를 저질렀음을 뒤늦게 깨닫는 ☆☆, 그는 목숨을 버릴 각오를 하고 ○○의 뒤를 쫓아 적의 소굴로 향하는데…!

이것은 광고용 줄거리입니다. 영화관에 놓인 영화 팸플릿에는 이런 식으로 엔딩이 빠진 줄거리가 적혀 있지요. 이유는 간단합니다. 관객들이 결말을 먼저 알게 되면 김이 빠지니까요. 상업 광고의 목적은 상품을 구입하고 싶게 만드는 것이라 광고의 대상이 되는 이들이 가장 궁금해할 지점에서 끝냅니다.

플랫폼에 올라온 웹툰과 웹소설의 '작품 소개'도 마찬가지입니다. 이야기의 결말을 알려 주지 않지요.

마법이 있고 용이 있는… 우리 모두가 대충 아는 어떤 세계.

산골 소녀 벨라는 용의 신부가 되겠다는 꿈을 꾼다.

"미천한 인간으로서 감히 용의 신부가 되기를 꿈꾼다면, 인간 중에선 당연히 가장 강하고 아름다워야겠죠!"

오로지 용의 신부가 되기 위해 온갖 무예와 잡기를 마스터한 벨라,

그런데 어쩐 드래곤님의 상태가 심상치 않은데?

"배고프다. 먹는다… 아, 귀찮다. 잔다."

[중략]

폭주하는 일상, 그리고 그 뒤에서 조금씩 모습을 드러내는 숨겨진 용의 과거. 프로포즈로 시작된 긴 여정의 끝에서, 벨라는 과연 용의 신부가 될 수 있을까?

《결혼해용(龍)》(달빛밀주단/슈토 작가)의 카카오페이지 작품 소개 중 '작품 설명'에서 발췌한 것입니다. 결말이 비어 있지요?

독자로서 자주 접하는 줄거리 요약이 이와 같은 형태라 내가 쓰는 작품의 시놉시스 엔딩을 적을 때도 비슷하게 적어야 하는지 고민스러울 수 있습니다. 하지만 기억하세요. 작가가 쓰는 시놉시스는 광고가 아닙니다. 작가가 시놉시스를 쓰는 이유는 크게 두 가지입니다. 하나는 자기 자신이 작업 과정에서 도움을 받기 위해서고, 다른 하나는 내 이야기를 팔게 해 줄 상대, 즉 공모전 심사위원이나 플랫폼 담당자를 설득하기 위해서입니다.

작가 자신을 위한 시놉시스에는 당연하지만 반드시 결말이 있어야 합니다. 내가 나를 궁금하게 만들 필요는 없으니까요. 종종 자신이 기획하는 이야기의 디테일을 모두 기억하기 때문에 시놉시스를 쓰지 않는다는 작가도 있는데, 99%의 작가에게는 불가능한 일입니다.

중요한 건 후자입니다. 공모전 심사위원이나 플랫폼 담당자에게 보이기 위한 시놉시스도 당연히 결말이 필요합니다. 결말까지 알려 주면 회사가 내 이야기를 훔쳐 갈 것 같다고요? 창작자에게 작품이 얼마나 소중한 존재인지 알고 있기에 그 마음도 이해합니다. 그러나 결말까지 보지 않으면 연재 여부를 판단할 수 없는 플랫폼의 입장도 이해할 필요가 있습니다. 결말이 없는 이야기를 판단할 수는 없습니다. 아무리 박진감 넘치는 훌륭한 전개가 이어졌다 하더라도 엔딩에서 '이 모든 게 꿈이었다'는 결론이 난다면 이야기 전체에 관

한 평가도 달라지겠지요.

아직 엔딩을 못 정해서 못 적은 경우도 있을 겁니다. 그런데 '못 정했다'는 말을 자세히 들여다보면 정말로 이야기의 결말이 없다기보다는 어떤 사건을 통해 어떻게 진행해야 할지가 구체화되지 않았다는 의미일 때가 훨씬 많습니다. 시놉시스 수준의 엔딩은 작성 난이도가 크게 높지 않아요. 여정으로 치면 '부산에 도착한다' 정도로 충분합니다. 시놉시스 단계에서 '몇 호 KTX 몇 번째 칸 몇 번째 좌석에 앉아서 몇 시 몇 분에 부산에 도착한다' 정도의 디테일한 정보까지는 필요하지 않습니다.

그래도 여전히 이야기의 끝을 적는 게 부담이라면 다른 부분은 모두 제외하고 주인공만 생각하세요. 모든 여정을 끝낸 나의 주인공은 어떻게 변했나요? 무엇이 되었나요? 무엇을 얻었거나 혹은 잃었나요?

- 더 이상 외롭지 않다.
- 참된 교육자가 된다.
- 세상에 대한 믿음을 잃는다.
- 진정한 우정을 얻는다.

전부 좋습니다. 시놉시스의 끝에 그렇게 적으세요. 그것이 내 이야기의 엔딩입니다.

06

내 작품에
확신이 없어요.

>>

다음 세 가지 경우 중
하나일 거예요.

내 작품에 대한 확신이 옅어질 때가 있습니다. 스토리는 다 짰고, 본격적인 원고 작업에 들어갈 때 이런 고민을 많이 하죠. 위로가 될까 싶은데 여러 번 작품을 연재한 작가들도 마찬가지예요. 그런데 이 두려움은 어디에서 오는 걸까요? 모순처럼 들리지만 주제 의식이 확실할수록 고민도 커져 갑니다. 그러면 창작자들은 어떤 상황일까요?

첫째, 현재까지 이어져 오는 문제 상황을 다루는데 그에 대한 작가의 생각이 절대적으로 부족한 경우입니다. 가령 사람보다 물건이 우선시되는 세계에서 사람도 소중히 다루어야 한다는 이야기를 하고 싶다면요. 이 이야기는 주제가 매우 포괄적입니다. 반면에 주제에

대해 작가 혼자 깊게 생각하고 나온 결과물과 실제로 작가가 경험한 것은 너무나 다릅니다. 이종철 작가의 《까대기》의 주제이기도 합니다. 제목이기도 한 까대기는 택배 상하차를 의미하는 속어입니다. 작가는 노동자들이 자신의 몸보다 짐을 우선시해야 하는 세계에서 노동자들 역시 몸도 마음도 취급 주의를 말하고 싶었다고 합니다. 이 작품은 작가의 경험을 토대로 만들어졌고, 작가는 매일 자신의 생각을 정리해 참고로 삼았다고 하네요. 《까대기》처럼 작가가 겪은 일일수록 작품의 진정성이 높아지는 유형도 있습니다. 그렇다고 작가가 겪어야만 이야기의 농도가 짙어진다고는 할 수 없습니다. 이 주제에 대한 다큐멘터리 혹은 논픽션을 접하는 것도 주제에 대한 지평을 넓히는 훌륭한 방법입니다. 소설 같은 픽션은 작가의 생각이 들어가기 때문에 작가의 창작 영역을 의식해야 하지만 논픽션은 그렇지 않죠. 당사자의 발화를 그대로 적용하기에 생각할 지점이 많아집니다.

둘째, (《까대기》 같은) 리얼리즘적인 작품으로 나가고자 하는 게 아니라면 작가의 생각이 날것 그대로 드러나지는 않은지 검토해야 합니다. "내가 가족을 싫어해! 그럼 가족을 좋아해 보자!" 하는 작품은 없습니다. 어떤 작품도요. "나는 가족을 싫어해! 그래서 도망갈 거야! 그런데 막상 가족을 떠나 모험을 하다 보니 가족의 소중함을 알겠어!" 같은 작품이 대부분입니다. '가족의 의미'라는 주제의식 위에 '모험'이라는 설정이 추가되어야 합니다.

셋째, 맥이 빠질 수도 있지만 그냥 하면 됩니다. 모든 작품이 연재와 출간의 결말을 맞는 건 아닙니다. 출간으로 이어지지 않으면

의미가 없는 작품일까요? 그렇지 않습니다. 습작이 쌓여야 작품을 할 수 있습니다. 어떤 작품은 뱉어 내는 것만으로도 의미 있습니다.

자, 너무 깊이 생각하지 말고 일단 그려 보세요.

07

이 계약 조건,
괜찮은 건가요?

>>

전문을 모두 보아야
판단 가능합니다.

오랫동안 작가가 되기를 꿈꾸며 노력한 끝에 드디어 계약서 사인만
남았습니다. 정작 계약서를 눈앞에 두자 '잘하는 건가?', '다른 사람
들도 이런 조건으로 계약하는 걸까?', '남들보다 터무니없이 적은 금
액은 아닐까?' 등 지금껏 하지 않은 고민이 한 번에 뻥 터져 나옵니
다. 업체는 신인 작가에게 지급하는 통상적인 금액과 조건이라고 설
명하지만 한마디도 귀에 들어오지 않고, 모두 거짓말처럼 느껴집니
다. 마음속 불안은 커져 가는데 막상 어디에서도 속 시원한 답을 들
을 수 없습니다. 인터넷에는 '업체에게 당했다', '속아서 계약했다',
'작품을 빼앗겼다' 같은 무시무시한 이야기만 가득하고요.

　이런 고민을 하는 건 나에게 업계 친구가 없기 때문일까요? 그렇지 않습니다. 아무리 가까운 사이라도 계약 금액은 매우 민감한 부분입니다. 무엇보다 계약 조건은 금액만으로 따질 수 없습니다. 작품에 따라서도 유리한 조건이 달라지며 작가 개인의 선호도 작용하지요. 또한 론칭(첫 공개) 전까지는 어느 쪽이 유리한지 알 수 없는 조건도 있습니다.

　간단한 예를 들어 볼게요. 회당 100만 원을 받는 조건과 회당 120만 원을 받는 조건이 있다면 당연히 후자 쪽이 좋아 보입니다. 그런데 전자의 계약 기간은 2년이고 후자의 계약 기간은 20년이라고 하면요? 이야기가 달라지겠죠. 장장 20년 동안 이 작품과 작가의 자유가 제한된다는 점을 고려하면 전자의 조건이 나을 수도 있습니다. 반면 작가가 후자의 조건을 제시한 회사에 대해 절대적인 신뢰를 가지고 있다면 그쪽을 택할 수도 있겠지요. 계약은 사적 행위이기 때문에 기본적으로 타인이 관여할 영역이 아닙니다.

　계약서에는 정답도 모범 답안도 없습니다. 작가의 이익을 완벽하게 대변하는 계약서가 있다 해도 그게 정답은 아닙니다(회사 측이 난감할 내용일 테니까요). 금액이 마음에 차지 않는다는 이유로 불공정 계약이 아니냐고 따지는 작가도 있는데, 공정과 불공정, 유리와 불리는 엄연히 다른 차원의 문제입니다. 처음 받은 계약서에 작가 마음에 들지 않는 내용이 있다고 해서 상대 회사가 나쁜 회사라거나 사악한 회사라고 볼 수는 없습니다. 해당 조항을 수정하거나 삭제해 달라고 요청하면 되니까 크게 긴장하거나 무겁게 생각하지 마세요.

계약서 검토 과정은 작가와 플랫폼 모두가 자신의 이익을 조금씩 양보하면서 합의점을 찾는 단계여야 합니다. 물론 작가는 개인이라 회사에 비해 불리한 점이 많지요. 지식과 경험도 부족하고요. 협상을 통해 중간 지점을 찾으려고 해도 어디가 중간인지 알기 어렵고, 무엇보다 계약서 내용을 잘 모르겠다는 게 큰 문제입니다.

계약서에는 작가가 스스로를 보호하기 위해 신경 써서 확인해야 할 부분이 많습니다. 계약 기간이 끝나면 계약이 자동으로 연장되는지, 아니면 별도로 합의해야 하는지, 연재가 늦어지거나 연락이 안 될 경우 작가가 회사에 금전적으로 보상해야 한다는 조항이 있는 건 아닌지, 해외 출판이나 2차 창작물 작성 시 작가에게 돌아가는 배분이 있는지, 있다면 얼마이며 어떤 방식으로 지급되는지, 업체가 일방적으로 계약을 해지할 수 있는 조항은 있는지, 작가 과실로 중간에 연재가 중단될 경우 작가가 그동안 지급받은 모든 금액을 회사에 전액 반환해야 한다는 등의 파장이 큰 조항이 있는지 모두 확인해야 합니다.

제일 좋은 방법은 조금이라도 애매하거나 정확히 이해가 가지 않는 부분은 회사에 직접 물어 답을 듣는 건데요. 연재 계약은 사적 계약이라 일단 계약서에 날인하고 나면 할 수 있는 게 거의 없습니다. 계약 체결이 다소 늦어지더라도 작가 본인이 이해하지 못했거나 받아들일 수 없는 부분이 남아 있다면 무조건 날인을 미루고 답변을 받으세요. 이때 계약서 관련 커뮤니케이션은 무조건 서면(이메일)으로 진행해서 증거를 남기는 편이 좋습니다.

담당자에게 계속 질문을 던지는 것이 부끄럽고 민망하다고 말하는 경우를 종종 봅니다. 작가가 완전히 이해할 때까지 계약 조항을 설명해 주는 게 담당자의 의무이니 그 점은 걱정하지 않아도 됩니다. 다만 이때 질문은 최대한 구체적이어야 합니다. "계약이 처음인데, 이 조항과 이 조항의 의미를 잘 모르겠다", "이 조항은 제가 보기에 이러이러한 내용으로 보이고, 그렇다면 제가 이렇게 할 경우 이런 일이 생길 수도 있을 것 같은데 맞느냐"라고 구체적이고 정중하게 질의해서 명백한 대답을 받아 두세요. 상대방이 "그렇게 귀찮게 할 거면 계약하지 마시죠!"라거나 "신인인데 되게 건방지시네요!" 같은 반응을 보일까 걱정할 필요는 없습니다. 만약 그런 회사라면 계약하지 않는 편이 앞으로 닥칠 더 큰 고난을 막는 길입니다. 업계는 성장하고 있고, 내 꿈을 펼칠 회사는 많습니다.

미니 강의

계약 용어 알기

1. MG Minimum Guarantee

업체가 작가에게 지급하는 최저 보장 금액. 쉽게 말해 작품이 단 한 편도 유료 판매되지 않더라도 계약 금액이 작가에게 지급된다.

2. RS ^{Revenue Share}

업체가 작가에게 지급하는 이익 배분 비율. 작품에서 유료 판매가 발생하면 이 비율에 따라 수익을 배분한다. 단 수익 배분에 앞서 작가에게 이미 지급된 MG를 먼저 차감한다.

MG 차감 방식은 계약 조건에 따라 너무나 다양하기 때문에 이 책에서는 구체적으로 다루지 않았다. 계약서에 사용되는 여러 용어와 사례를 보다 구체적으로 알고 싶다면 SNS 검색보다는 『웹툰 작가에게 변호사 친구가 생겼다』(윤영환 외, 바다출판사), 『웹툰 계약 마스터』(이영욱 외, 길찾기)를 추천한다.
작가가 계약서 검토 및 상담을 요청할 수 있는 대표적인 공적 창구 리스트는 다음과 같다.

한국예술인복지재단	www.kawf.kr	
공정거래 종합상담센터	tearstop.seoul.go.kr	
경기콘텐츠진흥원	www.gcon.or.kr	

| 메타버스
상생협력지원센터 | dcwinwin.or.kr | |
| 한국만화가협회 | www.cartoon.or.kr | |

꿈꾸던 연재가 시작되었습니다. 첫 화가 올라오는 순간을 초 단위로 기다렸다 기념 스크린 샷을 찍고, 댓글 하나하나에 감사의 마음이 울컥 밀려오는 시기는… 의외로 금방 끝납니다. 곧장 현실로 돌아가게 되지요.

당장 다음 화를 그려야 하는데 전개가 재미없게 느껴집니다. 주인공의 과거를 풀어야 할 타이밍인가 싶은데 기획서에 없는 진행이라 자신이 없습니다. 어떻게든 이야기를 이어 가려다 보니 자꾸만 조연 캐릭터만 늘어나고요. 무엇보다, 일단 연재만 되면 곧장 대박이 터지고 스타 작가가 될 줄 알았는데 독자들의 반응이 영 뜨뜻미지근합니다. "저 망한 건가요?" "이 연재 빨리 접어야 할까요?" 섣불리 결정하기 전에 잠시 멈추고, 심호흡 한 번 깊이 하고 읽어 주세요.

PART 7

실전 연재 편

연재 도중
난관에 부딪쳤다면?

01

댓글,
꼭 읽어야 하나요?

>>

작가의 멘탈이 우선입니다.

웹툰, 웹소설 같은 연재형 콘텐츠는 댓글을 통해 실시간으로 독자의 반응을 확인할 수 있습니다. "나는 댓글을 전혀 의식하지 않아"라고 단언할 작가는 없을 거예요. 아무리 태연하려고 해도 늘 댓글 100개가 달리던 내 작품의 어느 화에 댓글이 달랑 3개만 남겨져 있다면 의아하게 생각할 테죠. 물론 댓글 수가 많다고 무조건 좋은 건 아닙니다. 이번 화를 업데이트하자마자 갑자기 1천 개 이상의 댓글이 폭주했다면? 기쁨보다는 두려운 마음으로 떨리는 심장을 부여잡고 댓글 내용을 살펴볼 것입니다.

　작품 연재는 독자에게 자신의 메시지를 송신하는 과정입니다.

댓글은 송신과 수신이 작가의 의도대로 이루어지고 있는지를 확인하는 창구와 같습니다. 댓글에 작가가 의도한 바와 전혀 다른 해석과 반응만 넘친다면 작가는 이후 전개 방향을 고민해 볼 필요가 있습니다. 그 외에도 이점은 많습니다. 댓글로 작품 아이디어를 얻기도 하고, 따스한 독자의 반응에 고된 창작 과정이 보람으로 바뀌기도 하죠.

그렇다고 작가가 모든 댓글을 읽어야 할 의무가 있는 건 아닙니다. 댓글 내용을 작업에 반영해야 할 의무는 더더욱 없습니다. 지금 작가는 연재 중이라는 점이 중요합니다. 매주 원고를 창작하는 일은 숨이 턱턱 막힐 만큼 힘들죠. 몸도 힘들지만 마음도 많이 지쳐 있을 겁니다. 그런 상황에 내 의도와 완전히 다른 해석이나 캐릭터를 향한 악의적인 말이 가득한 것을 보면 더 열심히 해야겠다는 마음보다는 원망과 무력감이 쌓일 수도 있습니다. 독자의 잘못도 아니고 작가의 문제도 아니지만, 그럼에도 작가는 작업 의욕을 잃거나 정신 건강을 해칠 수도 있습니다. 창작은 작가의 몸과 마음을 원재료로 소비하는 작업이기에 언제든 최우선은 작가의 건강입니다. 작가 자신이 정신적으로 다치지 않도록 보호해 주세요.

신인 작가에게 더욱 우려되는 사태는 댓글 중독이에요. 작업을 하거나 휴식을 취해야 할 시간에 실시간으로 댓글이 올라오는 것만 지켜보며 매 순간 피드백 하나하나에 반응하는 경우입니다. 사실 갓 데뷔한 흥분이 아직 가라앉지 않은 상태에서는 모든 작가가 비슷한 상황을 겪습니다만, 너무 오래 지속되면 문제입니다.

그래서 균형 잡기가 중요합니다. 작가로서 더 좋은 작품을 만들기 위해 독자들의 반향을 점검하고 싶다면 중간 필터, 또는 안전망을 두는 쪽을 추천합니다. 믿을 만한 동료나 친구에게 댓글 확인을 부탁하면서 작가가 꼭 알아야 할 부분이 있으면 알려 달라고 하는 거죠. 연재 담당자에게 요청해도 됩니다. 따로 말하지 않아도 중요한 피드백은 전달하는 담당자도 있지만 작가가 '나는 직접 댓글을 보지 않겠다'며 부탁하면 조금이라도 꼼꼼하게 신경 써 줄 가능성이 높습니다. 하지만 이런 일들은 개인의 판단이 작용하는 일이라 작가의 의견과 차이가 있을 수 있어요.

댓글 내용을 적극적으로 참고하는 대신 합평 모임이나 지인들을 대상으로 별도의 원고 모니터링을 진행하는 작가들도 있습니다. 여러 방식을 시도해 보고 나에게 가장 잘 맞는 방법을 택하세요.

02

조연이 자꾸
늘어나요.

>>

원래 그렇습니다.

단편에서는 조연을 너무 여러 명 설정하지 않는 게 좋습니다. 주인
공, 주인공의 조력자와 적대자 각각 한 명 정도가 이상적입니다. 물
론 주인공을 도와주지도, 그렇다고 괴롭히지도 않는 캐릭터가 조연
으로 쓰이는 경우도 있겠지요. 하지만 지금 말하는 '조력'과 '적대'는
일상에서 쓰는 단어와는 약간 다른 개념입니다. 주인공이 이야기의
핵심 문제를 해결하는 데 도움이 되는가 방해가 되는가에 가깝죠.
단편에서 '이야기의 핵심 문제 해결에 도움도 안 되고 방해도 안 되
는 존재'는 인물로 부각시키기보다는 기능으로 머물게 하는 편이 낫
습니다. '늦잠 자는 주인공을 깨우는 남동생(초반에 두 컷 등장)'에게까

지 굳이 캐릭터성을 부여하지 말라는 의미입니다. 일회성 모임에 나갔는데 짧은 시간에 너무 많은 사람을 소개받았다면 그중 누구도 제대로 기억하기가 어렵겠지요? 독자들도 마찬가지입니다. 주인공에게 스포트라이트를 비추는 데 집중하세요.

장편은 다릅니다. 조연 비중이 커지고 숫자도 많아집니다. 특히 연재 형태로 진행된다면 조연 캐릭터가 계속 추가될 수밖에요. 대표적으로 《원피스》가 있습니다. 주인공의 동료도, 적도 계속해서 늘어나지요. 한동안 주인공의 동료였던 캐릭터가 일행을 떠나기도 하고 한때 적이었던 캐릭터가 동료로 합류하기도 합니다. 판타지 색채가 강한 모험물에만 해당하는 이야기는 아닙니다. 《하이큐!》(후루다테 하루이치 작가) 같은 스포츠 만화에서도 주인공이 속한 팀이 계속해서 새로운 팀과 만나 대결을 펼치는데, 상대 팀 멤버들은 주인공 팀과 경기를 벌인다는 기능을 넘어 자신만의 서사를 가진 입체적인 인물로 그려져 독자들에게 많은 지지를 받지요. 중학교, 고등학교가 배경인 이야기들은 주인공의 학년이 바뀌기만 해도 반 편성으로 인해 자연스럽게 조연이 추가됩니다.

작가는 처음부터 자신의 작품에 등장하는 모든 조연 캐릭터들을 설정해 두었을까요? 이들은 어느 시점에, 어떤 방식으로 투입될지 전부 정해져 있었을까요? 그렇지 않을 겁니다. 이 전제가 가능하려면 엔딩까지의 모든 전개가 완벽하게 준비되어 있어야 하거든요. 작은 에피소드 하나라도 중간에 추가해서는 안 됩니다. 이를 통해 '예기치 못한 조연'이 등장할 수밖에 없으니까요. 연재 1천 화를 돌

파한 《원피스》나 800화를 돌파한 《히어로메이커》(빤스 작가)의 작가가 이 어마어마한 분량에 배치될 모든 사건을 완벽하게 기획한 다음 연재에 들어갔을 가능성은 희박합니다.

머리로는 이해하면서도 여전히 "조연 설정과 배치가 끝나지 않아 작업에 들어갈 수가 없다"고 말하는 초보 작가들이 많습니다. 야속하게 들릴지 모르겠으나 그 끝을 기다리면 영원히 연재를 시작할 수 없습니다.

우리는 부산 해운대에 가기로 결심했다고 해서 해운대를 바라보며 걷지는 않습니다. 해운대가 보이지 않는 곳에서 출발할 가능성이 높죠. 작가가 구상하는 것은 해운대까지의 모든 걸음이 아니라 그곳까지의 교통수단과 주요 통과 지점입니다. 동행할 몇 명을 정해 함께 출발하는 건 좋지만 여행의 마지막까지 딱 이들과만 교류하겠다고 다짐할 필요도 없습니다. 100화가 넘는 장편 연재는 먼 길이고, 때로는 우연히 만난 조연이 큰 힘이 되기도 할 겁니다. 단, 아무리 매력적인 조연 친구라도 해운대 대신 경포대에 가자고 자꾸 작가의 손목을 잡아끈다면 말없이 고이 보내드립시다.

03

3화를 넘어서니
긴장도가 확 떨어져요.

>>

길게 지속되는 서스펜스를
재검토해 봐요.

1-3화를 짜고 보니 긴장도가 떨어지는 일. 제 이야기이기도 합니다. 이러한 문제는 작가가 생각하는 긴장도와 실제 원고에서 나오는 긴장도가 다르기 때문에 벌어집니다. 특히 시놉시스를 다 짰는데도 긴장이 떨어지는 건 연출 문제도 있겠으나, 스토리로 접근해 볼 수도 있습니다. 여기서 **과연 무엇에 대한 서스펜스인가가** 무척 중요합니다.

서스펜스, 독자는 무엇을 알고 무엇을 모르는가?

앞서 어떤 의문으로 회차를 끝낼지 이야기했습니다.(190p '2화는

어떻게 쓰면 좋을까요?' 참고) 이번에는 의문보다 큰 단위인 서스펜스로 이야기를 진행해 볼게요. 줄거리 전개가 독자에게 주는 불안감과 긴박감을 뜻하는 서스펜스는 "독자가 무엇을 알고, 무엇을 모르는가"에서 시작합니다. 무조건 많이 감춘다고 서스펜스가 생기지는 않습니다. 작가가 독자에게 이상한 부분을 던져 주면 독자는 그다음을 상상하며 자신의 생각과 맞는지 맞춰 보게 되는데요. 1-3화 다음이 막막한 건 자신이 생각한 긴장을 1-3화에 몽땅 넣고, 그다음에 진행될 서스펜스를 생각하지 못해서일 수도 있습니다.

《치즈인더트랩》은 로맨스 스릴러라는 신조어를 만들었습니다. 기존 로맨스 장르의 서스펜스가 '너는 나를 좋아하는 거야?'라는 상대에 대한 궁금증에서 시작되었다면, 이 작품은 '너는 도대체 나한테 왜 이러는 거야?'라는 궁금증에서 출발합니다. 다시 말해 '좋아하는 거야?'보다 더 깊이 들어갑니다. 그리고 남자 주인공의 과거에서부터 이야기를 진행하면서 '나의 과거에 일어난 일의 배후가 너야?'라는 질문을 쌓아 갑니다. 이와 같은 서스펜스를 통해 독자들은 남자 주인공 유정이 생각보다 이상한 인물임을 알고, 그다음 유정을 의심하게 됩니다. 작가가 2화에서 벌써 유정이 이상한 인물이라는 걸 대놓고 보여 주었다면 어땠을까요? 서스펜스가 계속 진행될 수 있었을까요? 그렇지 않습니다. 모든 궁금증이 들기 전에 미리 말해 버리면 서스펜스라고 할 수 없습니다.

서스펜스가 기본인 스릴러 장르뿐 아니라 로맨스 장르에서도 마찬가지입니다. 《동트는 로맨스》(유월 작가)에는 적대자가 없습니

다. 신기하지 않나요? 적대자가 없는데도 이야기가 진행된다니? 여기에서 우리는 로맨스의 가장 큰 적대자는 나의 연인이라는 사실을 떠올려야 합니다. 독자들은 로맨스와 성장물이 결합된 긴 호흡의 작품에서 주인공의 목적이 연애가 아니라(즉 다른 목적이 있어) 연애가 주인공의 목표 달성에 장애가 되는 경우를 많이 봐 왔습니다. 이런 작품에서는 주인공의 진짜 목표 달성을 방해하는 적대자가 등장하면 그에 대항하고자 연인과 힘을 합칩니다. 하지만 지금 논하는 로맨스 장르, 즉 연인이 적대자일 때는 다릅니다. 연인 자체가 적대자일 때는 모든 게 '오해'에서 시작됩니다. "네가 나에 대해 이렇게 생각할 리 없어."

《동트는 로맨스》의 첫 번째 에피소드는 남자 주인공이 그동안 짝사랑했던 여자 주인공에게 술을 먹고 무슨 말을 했는데 이를 기억하지 못하는 데부터 시작합니다. 그런데도 남자 주인공은 여자 주인공 근처에서 같이 밥도 먹고 데이트 비슷한 걸 하면서 오해를 쌓아갑니다. 이들의 서스펜스는 하나입니다. "그날 무슨 일이 있었을까?", "무슨 일이 있었기에 얘가 이러는 걸까?" 이 경우 서스펜스는 두 가지 질문을 핑퐁 핑퐁하며 진행됩니다. 절대로 과거에 무슨 일이 있었는지, 여자 주인공이 남자 주인공에 대해 무슨 생각을 하는지 바로 나오지 않지요.

이 서스펜스는 과거 일에 초점을 맞춥니다. 1-3화에서 사건이 일어나고 문제 상황을 던졌다면 이후의 서스펜스는 주인공의 감정선에 따라 계속하여 질문을 던집니다. 감이 잡히죠? 중심 사건을 생

각했다면 그 밑의 자잘한 사건들이 단순 설정이 아니라 사건이 될 수 있게 곧바로 질문을 던져야 합니다.

04

시놉시스는 나왔는데
캐릭터가 재미없게 느껴져요.

>>

잔재미, 서브플롯을
기억하세요.

초반부에는 주인공의 성격도 잘 보였고, 새로운 길을 찾아 나선 주인공의 상황도 사건을 통해 매우 명확하게 드러납니다. 분명히 사건 배치도 잘 되었고, 긴장도도 높아요. 그런데 주인공을 보여 주는 첫 번째 에피소드가 끝나고, 두 번째 에피소드도 끝나고 나니 어딘가 다음 이야기가 예상되는 듯합니다. 이때 떠올려야 하는 것이 바로 '서브플롯', 혹은 'B 스토리'입니다.

서브플롯은 무엇일까?

우선 이야기의 얼개를 짤 때 말하는 사건을 들여다보겠습니다. 갑자기 대통령을 죽여야 한다는 미션을 받은 주인공이 있다고 해 봐요. 1-3화 안에 주인공의 직업, 주인공의 문제(대통령을 죽이고 싶지 않지만 부모님이 인질로 잡혀 있다)를 보여 주고 나서 끝내 주인공이 미션을 수행하는 여러 사건을 짜게 됩니다. 대통령을 죽이기 위해 반드시 거쳐야 하는 미션, 이를 막는 적대자, 사건이 풀리면 풀릴수록 나타나는 조직의 비밀 등. 사건 자체는 긴장도도 높고 잘 풀리는 듯합니다.

한데 원고가 재미없어요. 독자들이 빤하다고 할 것만 같고요. 이걸 채워 주는 게 서브플롯입니다.

주인공의 딜레마는 어디 갔나?

독자들이 주인공을 볼 때 가장 고민하는 지점은 주인공의 딜레마입니다. 우선 내 작품 속 주인공의 목적과, 이것을 이룰 때 방해되는 요소들을 생각해 보세요. 주인공이 목적을 이루려고 하는데 방해물을 만나면, 주인공은 당연히 어떤 선택을 해야 합니다. 방해 요소를 무작정 적대자나 장애물이라고 여기면 될까요? 그렇지 않습니다. 적대자를 물리치면 더 이상 딜레마가 아니거든요. 주인공이 자신의 목적을 이룰 때 방해되는 것들, 즉 적대자가 아니라 자신이 아끼는 무엇이 있어야 합니다. 물에 빠진 사람을 구해야 하는데 파도가 너무 센 건 딜레마가 아닙니다. 물에 빠진 사람을 구하면 내 자식이 죽는다면? 이처럼 주인공을 선택하게 만드는 것이 딜레마예요.

예로 든 대통령을 죽이는 이야기의 사건은 모두 주인공의 목적과 관련되어 있지, 주인공의 딜레마를 채울 반대항과는 관련이 없습니다. 그래서 반대항에 해당하는 사람들이 보통 서브플롯에 나타납니다. 주인공이 괜히 갑자기 조직 안에서 우정을 찾는 게 아니에요. 내가 대통령을 죽이면 나의 친한 사람들이 몽땅 제거된다는 사실을 알았고, 그렇다고 죽이지 않으면 가족이 위험하고…. 이러한 딜레마를 보여 주려면 주인공이 어떻게 조직 안에서 친한 사람들을 만나게 되었는지, 주인공에게 가족은 얼마나 소중한 존재인지를 보여 주는 스토리가 필요하겠지요?

이게 주인공의 서브플롯 역할입니다. 대통령 죽이기와 전혀 관련이 없어 보이는데 주인공이 대통령을 죽일 때 망설이게 만드는 서사. 주인공을 딜레마에 빠지게 만들기 위해 필요한 반대항의 서사.

내가 짠 이야기가 모두 예상 가능해 보인다면 서브플롯이 없는 건 아닌지 고민해 봐야 합니다.

잔재미를 잊지 말자!

또 하나는 '잔재미'입니다. 작가 유형을 캐릭터 중심형 작가와 캐릭터 관계형 작가, 그리고 플롯 중심형 작가로 나누었던 것을 기억하나요?(046p 참고) 인물 간 갈등에 취약한 유형은 대개 플롯 중심형 작가입니다. 모든 적대자를 플롯과 연계시켜야 한다는 강박 때문에 캐릭터가 나오면 나올수록 이야기가 꼬이는 경향이 있어요. 반대

로 캐릭터 중심형 작가는 모든 캐릭터의 내적 결여를 고민하느라 이 야기의 전개가 다소 느려지고요. 여기서 '잔재미'란 캐릭터끼리의 케 미스트리를 의미합니다. 별거 아닌 사소한 컷에도 독자들이 재미를 느끼는 컷들이 여기 해당하죠. 사건 진전에 큰 역할을 하지는 않으 나 캐릭터 사이의 말장난이나 캐릭터 특징을 살리는 컷들이 원고 전 반의 흥미를 높여 줍니다.

미니 강의
웹소설에도 '잔재미'가 필요한가?

당연히 필요하지만 웹툰과 차이가 있다. 웹툰은 잔재미를 주인공이 아 닌 조연들에게 주는 경우가 많다. 반면 웹소설은 주인공 위주로 돌아가 야 해서 주인공 커플에 한해 나올 때가 많다. 오히려 독자들이 조연들의 잔재미를 불필요하게 느낀다. 웹소설이 텍스트이기 때문이다. 웹툰은 이 미지로 구성되어 잔재미를 놓치더라도 다음 컷으로 건너가는 데 큰 시 간이 필요하지 않지만 웹소설은 어디서 주인공이 다시 나오는지 텍스 트를 다 읽어 봐야 한다. 웹소설에서는 중요 인물이 아니면 잔재미 때문 에 독자들은 호흡이 느리다고 생각할 수도 있다. 그러니 초반부의 잔재 미는 주인공에게만 몰아주도록 하자. 조연을 보여 주어야 한다면 주인 공과 함께 있는 장면에서 보여 주자. 조연의 매력은 주인공과의 '케미'로 전달해야 한다.

05

주인공 과거 썰,
슬슬 넣어도 될까요?

>>

왜 필요한지 생각해 봅시다.

주인공의 과거가 나오지 않는 연재형 콘텐츠는 찾기 힘듭니다. 주인공에 대한 이입이 충분한 상태라면 독자는 자연히 더 많은 정보를 원하게 되지요. 작가 입장에서도 주인공의 과거는 입이 간질간질한 영역입니다. 주인공의 일거수일투족에 댓글란이 들썩이는 상황이라면 지금 당장이라도 확 풀어 버리고 싶을 것입니다.

그러나 사실 '과거 썰' 투입은 중대한 결단입니다. 현재의 이야기를 잠시 멈추어야 하거든요. 짧은 회상이 아니라면 과거 에피소드는 나름의 분량을 차지합니다. 섣불리 진입했다가는 회상이 끝난 후 반토막 난 독자 수를 마주할 수도 있어요.

과거 에피소드를 넣고 싶다면 우선 이야기상의 기능을 따져 보기를 추천합니다. 이 단계에서 캐릭터와 서사는 분리해서 생각해야 합니다. 주인공이 어릴 적에 어머니를 잃었다면 개인에게는 매우 큰 사건이겠으나, 이것이 현재의 중심 문제에 크게 영향을 끼치지 않고 있다면 이야기상의 기능은 없는 것이나 다름없습니다. 반대로 이야기의 중심 문제가 주인공의 오랜 트라우마이며, 이것을 극복하는 내용이 메인 플롯이라면 어머니를 잃은 사건은 트라우마의 원인을 보여 주는 기능을 가질 가능성이 높습니다. 독자는 작가가 제공한 주인공의 과거 에피소드를 통해 (이전까지는 막연히 추측만 하던) 트라우마의 원인을 공식적으로 확인할 수 있고, 문제가 어떤 식으로 해결될지도 생각해 볼 수 있겠지요.

이야기의 중심 문제에 얽힌 직접적인 정보를 제공하지 않더라도 문제에 대한 독자의 이해를 더 깊게 할 수 있다면 의미가 있습니다. 지금까지 진행된 이야기에서 주인공이 자신의 트라우마 때문에 주위 사람들을 힘들게 해 왔다고 가정해 볼게요. 독자들은 주인공의 태도에 내심 답답함을 느꼈을 테죠. 이 시점에 주인공이 자신의 트라우마로 오랫동안 괴로움을 겪어 왔다는 과거 에피소드를 삽입한다면 독자는 '표현은 안 했어도 주인공도 힘들구나', '생각보다 트라우마가 심각하구나' 느끼면서 캐릭터를 향한 평가를 바꿀지도 모릅니다.

진행 중인 서사에 삽입하려는 과거 에피소드가 독자에게 이야기의 중심 문제에 대한 추가 정보를 제공하지도 않고, 문제에 관한

독자의 이해를 더 깊게 해 주지도 않는다면 아쉽지만 걷어 내는 편이 낫습니다. 작가의 머릿속에만 담거나 외전 형식을 통해 본편과 별도로 푸는 쪽을 추천합니다.

하나 더 중요한 요소는 타이밍입니다. 이야기의 중심 문제를 푸는 데 꼭 필요한 정보라도 지금 당장 독자가 다른 전개에 집중한 상태라면 과거 에피소드를 삽입하기에는 적절하지 않습니다. 그럼에도 의외로 자주 보이는 실수입니다. 독자는 방금 주인공이 힘들게 입 밖에 낸 프로포즈 결과가 궁금한데 작가가 돌연 10화 분량의 과거 회상에 들어가는 것이죠. 독자와의 밀당이라 주장할 건가요? 인간관계가 그렇듯 창작에서도 과한 밀기는 상대를 떠나게 만듭니다. 10화분은 주간 연재 기준으로 두 달 반입니다. 전체 이야기를 한 호흡으로 인식하는 작가에게는 짧은 시간일 수 있겠지만 수많은 콘텐츠를 동시에 보는 독자 입장에서는 너무나 궁금했던 프로포즈 결과를 머릿속에서 완전히 지우기에 충분히 긴 시간입니다. '과거 썰'은 독자가 주인공의 과거를 궁금해할 때, 더욱 정확하게는 독자의 궁금함이 최고조에 이르렀을 때 뜸 들이지 말고 꺼냅시다.

문쌤 says

로맨스 장르에서 '과거 썰'의 기능

과거 썰은 장르에 따라 다른 기능을 합니다. 로맨스 장르에서는 어떤 기능을 가질까요? 주인공의 과거를 시간 순서대로 보여 주지 말고 플롯을 구성하기 위한 '정보 값'이라고 생각하고 구분하겠습니다. 로맨스 장르에서 과거 썰이 가지는 기본 기능은 다음과 같습니다.

- 오해하게 만드는 과거.
- 이해하게 만드는 과거.

오해하게 만드는 과거는 긴장을 형성하고, 이해하게 만드는 과거는 두 사람을 결합시킵니다.

	주인공 B	주인공 A
오해하게 만드는 과거	A는 오래 사귄 전 여자친구를 고시에 붙자마자 찼다고 한다.	사실 B는 이름이 'A'인 사람만 좋아하는 변태다.
이해하게 만드는 과거	사실 A가 전 여자친구와 헤어진 것은 오래전 (고시에 붙기 전)이다. 전 여자친구의 부탁으로 사귀는 척했을 뿐이다.	B가 찾는 A는 나였다.

그럼 과거 썰은 언제 푸는 게 좋을까요? 로맨스의 기본은 '정보의 격차'
입니다. 오해하게 만드는 과거는 대부분 주인공이 아는 과거일 테고, 이
해하게 만드는 과거는 대부분 주인공이 모르는 과거일 겁니다.

위의 도표를 정리하면 주인공 B의 문제와 주인공 A의 문제 중 무엇을 먼
저 다루어야 하는지 순서를 정할 수 있습니다. 이 표를 정리할 수 있다면
플롯에서 다루어야 할 핵심이 꽤 많이 정리되겠죠?

06 생각보다 반응이 적은 연재는 접어야 하나요?

>>

그러지 않으면 좋겠습니다.

대중을 대상으로 하는 많은 종류의 창작이 그렇듯 웹툰과 웹소설 같은 연재형 콘텐츠는 독자의 반응을 실시간으로 확인할 수 있습니다. 작품 론칭 당일에 작품의 대략적인 성패를 알 수 있다고도 합니다. 작품 '미리보기' 같은 유료 결제가 보편화된 상황에서 독자의 반응은 작가의 수입과 직결되죠. 더욱이 요즘은 작품 간 수익 격차가 매우 큰 상황입니다. 첫 작품을 세상에 내놓은 작가가 연재 초반에 작품이 대중적인 성공을 거둘 기미가 보이지 않으면 '이 작품은 실패작이니 빨리 끝내고 다음 작품에서 대박을 내자'라는 유혹을 받는 것도 이해합니다.

선택은 작가의 몫이겠습니다만 저는 '접지 않아야 할 이유'를 몇 가지 꼽아 보고자 합니다. 우선 작가가 작품을 급히 마무리하면 작품은 제대로 된 엔딩을 맞지 못합니다. 급작스럽고 당황스러운 엔딩을 마주하고 가장 타격받을 대상은 작품을 즐겁게 읽던 독자들입니다. 어떤 이유든 작가는 독자들과의 약속을 지키지 못했습니다. 독자들의 분노와 원망을 당연히 감내해야 하겠지요. 이는 작가가 다음 작품을 준비하는 데 방해 요소로 작용합니다.

둘째로 조기 종결은 작품이 독자의 지지를 얻을 기회를 영원히 박탈하는 선택입니다. 앞서 론칭 당일에 작품의 성패가 갈린다는 업계 관계자의 말을 인용했지만 사실 서사가 무르익으면서 입소문이 나는 작품들도 얼마든지 있습니다. 작품의 일부 에피소드가 화제가 되거나 사회적 이슈와 맞물려 재평가되는 등 소위 늦게 뜨는 작품들도 많아요. 특히 구조적으로 잘 만들어진 작품은 엔딩을 맞이하며 비로소 작품성이 뚜렷이 드러나기도 하는데, 연재 조기 종결은 이런 가능성들을 모두 차단해 버립니다.

셋째로 작가의 경력이 애매해집니다. 작품 이력은 작가의 경력인 동시에 자산인데, 급작스럽게 마무리한 작품은 자산 가치가 매우 떨어집니다. 무료 연재물을 유료로 전환하거나 타 플랫폼으로 옮겨 재연재하는 길도 사실상 막힙니다. 중간에 이야기가 뚝 끊기는 작품임을 알면서도 굳이 유료 결제를 할 독자는 거의 없을 거예요. 플랫폼에서도 받아 줄 이유가 없습니다. 조기 종결은 작가에게 있어 말그대로 손절입니다.

넷째, 연재 작가는 연재를 통해서만 비로소 배우는 것들이 있습니다. 매 회차의 스토리를 짜고, 원고를 그리고, 독자의 반응을 살피는 과정에서 작가의 역량이 급증합니다. 특히 완결 경험은 중요하죠. 완결할 때만 얻을 수 있으니까요. 지망생이라면 지금까지 많은 '1화'를 그려 봤겠지만 '마지막 화'를 그렸던 경험은 거의 없을 겁니다. 조기 종결은 그 학습의 기회를 스스로 차 버리는 셈입니다. 일찍 종결하고 차기작에서 한 방 노리겠다는 결심도 그렇습니다. 작품 기획부터 새로 시작해야 하는데, 초기 기획에 맞추어 연재를 진행한 후 완결하는 과정을 경험한 작가의 역량과 초반에 작품을 접은 작가의 역량은 차이가 클 것입니다. 더욱이 다음 작품을 위해 전작을 급하게 마무리했다는 부채 의식이 스스로를 조급하게 만들 가능성도 높아요. 적어도 기획 단계에서는 이런 조급함이 크게 도움이 되지 않습니다.

마지막으로 연재는 비즈니스 영역임을 잊으면 안 됩니다. 작가는 이 작품으로 연재 계약을 체결했습니다. 대략적인 완결 화수와 연재 기간을 정했을 테죠. 조기 종결을 희망한다 해도 계약 상대방과 먼저 상의해야 할 문제입니다. 작가의 독단으로 조기 종결을 밀어붙이는 것은 이 작품을 선택해서 계약하고 연재를 진행한 상대에 대한 예의가 아니고, 그 이전에 계약 위반이 될 가능성도 높습니다.

그럼 어떻게 하냐고요? 이번 작품은 욕심내지 말고 대충 하고, 차기작을 잘하세요. 지금까지 그러지 말라고 말하지 않았냐고요? 비슷해 보이지만 분명히 다릅니다. 대충 '하는' 것과 '안 하는 것'은 하늘과 땅 차이거든요. 잘하려고 안간힘 쓰기 힘든 상태라면 대충 하

자고 대놓고 마음먹는 편이 도움이 될 수 있어요. 그만두지 않는 게 중요합니다. 계속 가세요.

정말 솔직히 말할까요? 어차피 대충 하지도 못할 거예요. 작가잖아요.

문쌤 says

웹소설 무료 연재

웹소설은 (웹툰과 달리) 무료 연재로 진행한 후 계약하는 경우가 많습니다. 이미 많은 작품을 발표한 기성 작가들도 무료 연재로 반응을 살펴보고 출판사와 계약하여 e북으로 출간하거나 유료 연재로 정식 계약을 맺고요. 그러다 보니 무료 연재의 반응이 좋지 않으면 빠르게 집필을 접고 다른 작품으로 건너가는 작가들도 보입니다. 이 방법은 기성 작가들에게는 추천하지만 한 번도 작품을 완결하지 않은 초보 작가에게는 바람직한 방법이 아닙니다. 그만큼 완결 경험이 작가에게 매우 중요하거든요.

반응이 좋지 않은데 완결은 해보고 싶다면 어떻게 할까요? 이럴 때는 작품 사이즈를 줄여 보세요. 보통 웹소설은 5,500자 기준 25화가 단행본 1권 분량입니다. 이 정도 분량으로 한 권만 완결하기를 추천합니다. 그리고 투고해 보세요. 웹소설은 연재 후 전자책(e북)으로 출간하니까 1권 분량의 원고를 완결했다면 출판의 문은 생각보다 쉽게 열릴 수 있어요.

너무나 궁금하지만 어쩐 직접 말하기 쑥스러운 궁금증들이 있습니다. 이게 어디에서 막힌 건지 알 수 없는 문제들도 있고요. 작법서에도 인터넷에도 나오지 않아 '나만 궁금한가?'싶었다고요? 더 이상 고민하지 마세요. 모두 비슷한 생각을 한답니다. 여기 그 문제의 답을 찾을 수 있는 몇 가지 가이드가 있습니다.

PART 8

아직
남은 이야기들

01

캐릭터, 소재, 결말이
각각 따로 놀아요.

>>

외적 사건 혹은
내적 사건을 강조하세요.

캐릭터, 소재, 결말이 물과 기름처럼 분리된 것 같은 느낌은 장편보다는 단편을 �BGM 때 많이 듭니다. 페이지(혹은 분량)는 정해져 있는데 작가가 이야기하고 싶은 게 많아서 생기는 문제이죠.

'설명이 필요해 보이는' 캐릭터가 '갑자기 나타난' 소재로 사건을 겪다가 '갑작스런' 결말을 맞이한다

'설명이 필요해 보이는' 캐릭터가 '갑작스런' 결말을 충분히 만족시키는 단편은 어떻게 구상해야 할까요? 두 가지 방법을 말할 수 있

어요. 먼저 외적 사건을 강조하는 겁니다. 단편은 주인공의 성장이 아니라 당장의 장애물을 격파함으로써 원하는 것을 얻는다는 단순한 로그라인만으로도 가능합니다. 관건은 장애물을 점차 크게 구성하는 데 있어요. 다음은 내적 사건을 강조하는 건데요. 내적 사건은 주인공의 성장과도 연관 있습니다. 주인공이 어떤 계기를 통해 무언가를 알아차리는 이야기가 내적 사건을 강조하는 방식으로 진행되는 이야기입니다.

내 작품의 캐릭터, 소재, 결말이 따로 놀아서 고민이라면 외적 사건보다는 내적 사건을 강조하는 방식에서 자주 겪는 문제라 볼 수 있어요. 그렇다면 이 셋을 의미 있게 연결시키는 방법이 있습니다.

우선 캐릭터와 소재 연결입니다. 이런 이야기는 어떨까요? 소심한 학생 A가 우연히 기억을 지우는 반짇고리를 얻고 반짇고리를 통해 기억을 지워 나가다 이는 진정한 성장이 아님을 알고 포기한다는 습작 원고입니다. 캐릭터, 소재, 결말이 잘 어우러지나요? 어떻게 고치면 좋을까요?

캐릭터와 소재부터 연결시켜야겠죠. 소심한 학생 A가 반짇고리를 얻은 상태로 기억을 지웁니다. 그런데, 반짇고리…? 어떤가요? 스토리에서 중요한 역할을 하는 아이템이 있다면 그것을 주인공의 특징과 연결하는 게 바람직합니다. 《당신도 보정해 드릴까요?》(은 작가)의 주인공은 사진작가입니다. 그래서 사진을 찍고 수정하기 쉬운 태블릿이 신기한 능력을 주는 아이템이었습니다. 반짇고리를 중요한 물품으로 사용하고 싶다면 주인공이 자수나 바느질에 뛰어난 능

력이 있다고 설정하면 좋겠죠. 초반부에 주인공을 소개하면서 자수를 배우는 장면을 넣을 수도 있습니다. 캐릭터와 소재를 연결시키면 적어도 전반부가 따로 노는 느낌은 사라집니다. 캐릭터 설명도 풍부해지고요. '설명이 필요해 보이는' 캐릭터와 '갑자기 나타난 소재' 부분이 보충되었습니다.

캐릭터와 소재는 서로 잇는 것만으로도 충분히 보완되었는데, '갑작스런' 결말은 조금 더 고민할 필요가 있어요. 단편에서 결말이 갑작스럽게 느껴질 때는 2막 하강 지점에서 3막으로 가는 지점이거든요. 주인공이 2막에서 행한 자신의 행동이 진정한 성장이 아님을 알게 되는 계기가 주인공이 능동적으로 움직여서가 아니라 갑자기 나타난 제3자의 등장(주인공에게 가르침을 주는 인물)으로 수동적으로 알게 될 때 독자들은 갑작스럽다, 즉 개연성이 없다고 느낍니다.

갑자기 나타난 제3자는 앞에서 나온 적이 있나요? 없다면 암시라도 했나요? 단편 창작 시 주인공의 하강 지점에서 이를 함께할 캐릭터를 어디에서 소개해야 할지 모를 때가 왕왕 있습니다. 사실 까다롭고요. 미리 설정하지 못했다면 반드시 앞에서 가볍게라도 보여 주어야 합니다. 주인공이 1막에서 반짇고리를 가지고 다닐 때 만나는 친구로 설정할 수도 있고요. 인물 사용은 세련되지 않다고 여겨진다면 1막에서 주인공이 신경 쓰고 있는 자수 이미지를 중복적으로 보여 줌으로써 은유적으로 주인공이 성장 중이 아니라 하강 중임을 나타낼 수도 있습니다.

캐릭터 작명에 공들이는 건
시간 낭비일까요?

>>

작가에게 중요하다면
절대 그렇지 않습니다!

캐릭터 이름에 심혈을 기울이는 작가들이 있습니다. 캐릭터의 이미지에 잘 맞으면서도 흔하지 않은 이름을 하나씩 모아 가며 오랫동안 고민한 끝에, 그중 가장 마음에 드는 이름을 펼쳐 놓고 각 글자의 한자를 찾아봅니다. 캐릭터의 성격이나 상황, 때로는 미래를 암시하는 한자를 넣어 한자 이름을 정해요. 마지막으로 한자 이름의 일본어, 중국어 발음까지 찾고 혹여 발음이 이상하지 않은지 확인한 다음에야 이름을 확정합니다. 이런 작가는 캐릭터의 생일도 정교하게 설정할 확률이 높은데, 별자리는 물론 사주까지 확인합니다.

　작품에 캐릭터의 한자 이름이나 사주가 나올 일은 거의 없습니

다. 작가가 그 사실을 모를 리는 더더욱 없는데요. 그럼에도 불구하고 작가가 내 아이의 이름을 짓듯 공들이는 이유는 무엇일까요? 물론 자기만족입니다! 노파심에서 강조하지만 창작자에게 자기만족은 아주 중요한 요소랍니다. **좋은 재료가 좋은 물건을 만드는 법이고, 스토리 창작에 필요한 가장 중요한 재료는 작가의 정신입니다.** 작가의 애정이 깊고 의욕이 높을 때 창작 활동이 순탄하게 이루어집니다. "독자는 아무도 그런 데 관심 없으니, 쓸데없는 설정 놀음할 시간에 다른 작업이나 하라"는 조언을 저는 독이라고 생각해요. 그 누구 한 명도 관심을 보이지 않더라도 작가에게 의미가 있다면 그것만으로도 충분하기 때문이죠. 어차피 이 작품에 갈아 넣을 것은 작가의 정신이지 지나가는 조언자의 정신이 아니잖아요.

조금 틀자면, 작가에게 큰 만족감을 주지 않는다면 작명에 굳이 의미 부여를 할 필요는 없다는 말도 됩니다. 그래서 여기 '캐릭터 이름을 공들여 짓지 않는 파'가 있습니다. 졸업 앨범을 뒤져 적당한 이름을 붙이기도 하고, 지인의 이름을 한 글자만 변형해서 그대로 쓰기도 합니다. 지명에서 따오기도 하는데, 《서북의 저승사자》(양세준 작가)의 진교와 길상은 작가가 운전하다 본 '나진교', '길상 낚시터'에서 비롯되었다고 합니다. 다른 작품의 오마주가 들어가는 경우도 있습니다. 《서북의 저승사자》의 주인공 비영은 1990년대 인기 만화 《유유백서》(토가시 요시히로 작가)의 냉정한 검사 캐릭터 히에이飛影를 의식했고, 《프리징》의 임달영 작가는 1977년에 방영된 TV 애니메이션 《단가드 A》의 메카닉 이름에서 주인공 사테라이자의 이름을

따왔다고 하네요.

양세준 작가는 인터뷰에서 진교와 길상의 작명 뒷이야기를 전했습니다. "누군가는 정말 막 짓는다고 생각할지도 모르겠으나 머릿속에 고민이 계속 있기 때문에 어떤 단어를 보아도 그중 이름으로 쓸 만한 것을 항상 찾고 있는 것이다." 중요한 대목이에요. 작품 세계의 창조주로서 작가가 자각이 있는 한 정말로 대충, 아무렇게나 캐릭터 이름을 붙이기는 어렵습니다. 가볍게 마음먹으려고 해도 작가의 머릿속에 있는 캐릭터 이미지와 맞는 이름을 고르게 될 테니까요. 캐릭터가 스스로의 이름을 고른다는 말도 과장이 아니라고 생각합니다.

마지막으로 하나만 덧붙일게요. 작명은 작가의 영역이지만 독자가 이야기를 읽어 내려가다 문득 시선이 멈출 만한 이름을 붙였다면 그에 따른 이유와 개연성이 있어야 합니다. 현대 로맨스 장르 웹소설에서 평범한 대학생인 조연 캐릭터에게 '김다르메니', '남궁강생이', '이터니티' 같은 이름을 붙인다면 독자 입장에서는 신경 쓰이겠지요. 언젠가 그에 관한 에피소드나 대사가 나올 거라고 기대할 테고요. 작가의 의도라면 문제없겠지만(이름에 나름의 이유가 있다거나, 독특한 이름이 캐릭터에게 영향을 미치고 있다거나 등) 아니라면 메인 서사에 집중되어야 할 독자의 몰입을 방해할 우려가 있습니다.

03

죄를 지은 주인공,
행복해져도 될까요?

>>

작가가 납득할 수 있다면요.

먼저 저는 모든 죄는 마땅히 벌을 받아야 한다고 생각합니다. 그럼
에도 이런 질문들을 던질 수 있습니다. 죗값은 얼마일까요? 누가 정
할까요? 피해자가 단독으로 정할 수 있을까요? 피해자가 용서해 준
다면 가해자의 죄가 없어질까요? 그리고 사회 전체가 동의할 수 있
는 '죗값'이라는 게 정말 존재할까요?

학창 시절 일진이었던 인물을 주인공으로 하는 기획을 구상한
적이 있습니다. 현재 그는 성실하고 열심히 살아가는 보통 사람입니
다. 누군가는 이런 설정 자체가 말이 안 된다고 여길 수도 있습니다.
그런 과거를 가진 인물이라면 현재도 비열하고 악랄할 거라고 말입

니다. 적어도 작가라면 학교 폭력 같은 사회 문제를 응당 그렇게 묘사해야 한다고 주장하는 사람들도 있고요. 그러나 저는 그렇게 생각할 수는 없었습니다. 인간은 변할 수 있는 존재니까요. 우리가 즐기는 모든 콘텐츠의 주인공은 성장하고 변화하는 인물이 아니었던가요? 다만, 사람이 변했다고 과거에 저지른 일 자체가 없던 일이 되는 건 아닙니다. 당연히 죗값을 치러야 하지요.

당시의 제 화두는 '얼마만큼의 죄에 얼마만큼의 눈물이 합당한가'였습니다. 모든 이야기에는 3막, 즉 마무리가 필요합니다. 전직 일진을 중심인물로 내세운 이상 그의 서사를 마무리해야 하는데 모든 과거가 밝혀진 후 그가 어떻게 되어야 할지, 그러니까 얼마만큼의 눈물을 흘리게 해야 할지에 대한 답을 아무리 고민해도 도저히 낼 수가 없었어요.

모든 이야기가 반드시 도덕적일 필요는 없습니다. 무시무시한 악인이 그간의 악행에도 떵떵거리며 잘 사는 엔딩도 있을 수 있고, 열심히 살아온 주인공이 쓸쓸하고 비참하게 생을 마감하는 마무리도 많습니다. 그런데 제가 기획했던 과거 일진이었던 주인공이 등장하는 이야기는 청소년이 주요 독자층인 웹툰이었습니다. 청소년 독자에게 설교하기 위한 콘텐츠는 아니지만 학교 폭력에 대한 대가를 가볍게 다루고 싶지도 않았습니다. 독자 이전에 작가 자신이 납득할 수 있는 3막을 만들고 싶었죠. 그러나 답을 낼 수 없어 이 이야기는 끝내 세상에 나오지 못했습니다.

주인공에게 어떤 결말을 안겨 줄지는 오롯이 작가의 결정입니

다. 다만 작가가 그 결말에 대해 분명히 납득해야 합니다. 작가라고 세상만사에 명확한 의견을 가질 필요는 없습니다. 그러나 적어도 본인이 이야기하겠다고 결심한 주제에 대해서는 답을 낸 상태여야 해요. 다수의 독자가 엔딩에 의문을 제기하거나 분노를 터뜨리더라도 작가 자신만은 흔들리지 않을 만큼 명확한 주관이 필요합니다. 더러 결말을 모호하게 만든 후 독자의 상상에 맡기는 '열린 엔딩'도 존재하지만 이때도 작가의 생각이 정해져 있는 경우와 그렇지 않은 경우는 차이가 큽니다. '책임 회피를 위한 열린 엔딩'은 최후의 수단으로 남겼으면 합니다.

04

오래 묵은 기획은
왜 늘 같은 곳에서 막힐까요?

>>

늘 같은 방식으로
접근하고 있으니까요.

"7년째 완성하지 못하고 붙들고 있는 기획서인데 도무지 진도가 나가지 않아요!" 남 일 같지 않다고요? 중학교, 고등학교 때 첫 발상을 한 다음 대학에 가면 멋지게 완성해야지 결심하며 마음속에 묻어 둔 이야기, 작가 지망생이라면 한두 편 있을 거예요. 이런 고민을 하는 지망생들은 "여러 번 시도해도 늘 똑같은 곳에서 막힌다"면서 갑갑해합니다만 그 '여러 번'이 늘 똑같은 방식이었던 건 아닌지 따져 볼 필요가 있습니다.

오래 묵은 기획서는 오래된 티가 납니다. 오래 묵은 이야기는 오래 묵었을 뿐 완성작이 아니죠. 그러나 오랜 시간을 거치며 작가의

내면에서는 어느 정도 굳어진 상태입니다. 미완성 상태로 굳어졌기 때문에 이리저리 꺾어 가며 다른 시도를 하기 어렵습니다. 오래 묵은 기획서를 알아볼 수 있는 가장 큰 이유는 피드백에 대한 작가의 방어가 남다르기 때문입니다.

검토자 캐릭터 A가 이 지점에서 주인공을 배신하는데, 선택의 개연성이 부족해 보이네요.

작가 아…. 그걸 기획서에는 안 썼는데요. 사실 A는 전생에 이러이러한 일이…. (중략) 그런데 그건 프리퀄로 시즌 2를 따로 만들 거라 지금은 언급할 생각이 없어요.

검토자 시즌 2에 들어갈 내용을 제외하면 현재 상태에서는 A의 배신에 개연성을 확보하기 어렵겠네요. A가 주인공을 배신하지 않는 걸로 하는 게 어떨까요?

작가 아뇨! 걔는 원래 배신해요! 배신하는 애예요! 왜냐하면 A는 나중에 이러이러해야 해서!

작가의 격앙된 반응으로 보건대 이야기가 머릿속에 꽤 구체적인 형태로 존재하고 있는 듯합니다. 오랫동안 A라는 캐릭터를 마음속에 품어 온 작가의 입장에서, 주인공을 배신하지 않는 A는 진짜 A가 아니라고 느낄 수도 있겠죠. 그런데 사실 미완성 작품에 '진짜'라

는 개념은 존재할 수 없습니다.

오랜 시간에 걸쳐 나의 머릿속에서 수없이 재생한 이야기라 조금이라도 변화를 주기가 힘들고 어려울 수 있습니다. 그럴 때는 작가 스스로 이 이야기의 '진짜'는 무엇인지 냉정하게 고민해 볼 필요가 있어요. 아이디어, 로그라인, 캐릭터, 세계관… 전부 그대로 유지하려고 하면 지루한 반복만 이어질 뿐입니다. 남의 작품 보듯 객관적으로 분석한 후 정말로 버릴 수 없는 것들을 최소한으로 정리해 보세요. 그리고 나머지를 과감하게 몽땅 바꾸는 거예요. 갑자기 시야가 확 트이는 경험을 할지도 모릅니다.

이런 시도를 했음에도 여전히 이야기가 막혀 있다면, 작가가 옳은 질문을 던지고 있으나 아직 답을 찾지 못한 상태일 수도 있습니다. 이럴 때는 그냥 묻어 두는 것도 방법입니다. 소위 '봉인'이죠. 기억 한 구석에 묻어 두고 반쯤 잊은 듯 살다 보면 의외의 순간에 '앗, 예전에 이런 기획을 했지. 거기다가 이 캐릭터(또는 사건)를 더하면 지금의 내가 원하는 이야기가 되겠는데?' 하는 번개 같은 깨달음이 옵니다. 이전에는 절대 버릴 수 없다고 느꼈던 요소가 쉽게 정리되고, 곁가지라 생각했던 것이 메인 플롯으로 재배치되기도 합니다. 새로 조합한 이야기는 이전의 그것과는 사뭇 다른 형태일 테니 타인의 눈에는 완전히 다른 이야기로 보일 수도 있겠죠. 그럼에도 최소한 작가 자신은 압니다. 이 새로운 이야기는 오래 묻어 두었던 이전의 이야기가 있었기에 비로소 태어날 수 있었음을요.

<div align="center">

노트

웹툰 스토리 작가 양혜석의 경험

</div>

저는 아이디어를 저장할 용도로 비공개 카페를 만들어 사용하는데요. 이야기의 씨앗이 될 만한 것들을 거기 적어 쌓아 둡니다. 그 가운데 기획을 시작한 지 5년 후에야 기획서를 완성하여 6년째에 비로소 연재에 들어간 작품이 있습니다. 이른바 '오래 묵은 기획'을 기사회생시킨 예죠.

이 작품은 2014년에 구상했지만 전개 방식이 떠오르지 않아 오랜 시간 봉인되어 있었습니다. 그러다 로판이 장르로 자리 잡을 무렵인 2019년 즈음 플롯을 구체화하기 시작했는데요. 2014년 작성했던 3-4페이지 분량의 기획서도 보관 중이었으나 캐릭터 설정부터 주요 사건까지 몽땅 폐기했고, '로미오를 살리기 위해 사상 최악의 악녀가 된 줄리엣의 타임루프물'이라는 아이디어 하나만 유지한 채 완전히 새로운 이야기를 구상했습니다.

글 양혜석
그림 ini

《나오세요, 로미오》(ⓒ 양혜석/ini, 다온스튜디오)

이후 그림 작가와의 미팅을 계기로 기획서를 작성하고 작업에 들어가
2020년 카카오페이지에 《나오세요, 로미오》로 연재를 시작했습니다.

고 싶어요." 다 같이 웃음을 터뜨렸지만 우리 모두 합평의 목적이 칭찬이 아니라는 걸 잘 알고 있습니다. 물론 작가에게 무조건적인 칭찬이 필요할 때도 있지만, 합평은 기본적으로 작가가 아니라 작품을 위해 더 나은 길을 찾는 과정이지요.

함께하는 사람들을 신뢰할 수 있다면 합평은 하는 쪽이 좋습니다. 이때 신뢰는 필수 전제 조건입니다. 이들이 시간을 들여 진심을 다해 내 작품을 읽어 줄 거라는 믿음, 내게 도움이 되고 싶다는 마음으로 애정을 담아 고민해 줄 거라는 믿음, 이들에게 그만한 역량이 있다는 믿음. 그렇다면 쓴 소리를 듣더라도 자양분으로 삼을 수 있습니다. 반대로 작가 자신이 그런 믿음을 가질 수 없다면 합평이 득보다 해가 될 가능성이 높습니다.

일단 합평을 진행하기로 결정했다면 목적을 정해야 합니다. 어떤 것들이 있을까요?

- 1화분 콘티를 완성했는데 주인공이 잘 파악되는지, 호감이 가는지 궁금하다.
- 조금 독특한 설정의 판타지다. 기획서나 다른 설명 없이도 설정을 이해할 수 있는가?
- 기획서를 쓰고 나니 비슷한 작품을 본 적 있는 것 같아 불안해졌다. 유사한 소재를 본 적이 있으면 말해 달라.
- 이야기의 엔딩으로 두 가지를 생각했는데 어느 것이 대중적일지,

합평자 자신은 어느 쪽이 취향인지 말해 주면 좋겠다.

* 원고 성격에 따라 채색 방식을 바꿔 보았는데 생각보다 손이 많이 간다. 이전 채색으로 가는 쪽이 좋을지, 손이 많이 가도 이번 방식 이 나을지 의견을 듣고 싶다.

* 원고가 한 호흡으로 빠르게 읽어도 잘 이해되는지 알고 싶다. 중간 에 걸리는 부분이 있다면 알려 주면 좋겠다.

여기에는 공통점이 있습니다. 작가 자신은 대답이 불가능하다 는 점입니다. 작가는 내 작품에 객관적인 태도를 취할 수 없습니다. "기획서나 다른 설명 없이도 충분히 설정을 이해할 수 있는가" 같은 질문처럼 작가가 이 작품을 처음 만난 독자의 피드백이 궁금하다면 방법은 하나, 작품을 처음 만난 독자에게 물어보는 것뿐입니다. 이 방법은 독자 한 명당 한 번만 사용이 가능하지요. 그런 의미에서 합 평은 귀중한 기회입니다.

한편 동료의 작품을 보는 데는 책임이 따릅니다. 자신의 소중한 이야기를 공개한 동료에게 도움이 되어야 하겠죠. 프로 작가들도 새 작품을 기획하거나 연재 중인 작품의 스토리가 막힐 때는 가까운 동 료에게 작업물을 공개하며 도움을 청합니다. 아직 세상에 내보이지 않은 작업물을 보여 준다는 것은 강한 신뢰의 증거라는 사실을 잘 알고 있기에 동료 작가도 온 힘을 다해 도움이 될 만한 피드백을 고 민합니다.

비난과 비판을 구분해야 한다는 말을 자주 합니다. 다른 이의 작품에 예리한 비판을 하는 것 자체가 나쁜 일은 아닙니다. 다만 비판이 상대방과 상대방의 작품을 위한 것이어야 한다는 전제가 필요해요. 합평은 신뢰를 전제로 한다고 했습니다. 피드백을 하는 사람은 신뢰에 부응해야 합니다. 상대를 깎아내려 자신의 우위를 확인하려는 목적의 피드백은 최악입니다. 슬프게도 세상에는 그런 목적으로 합평에 참가하는 사람들도 있습니다. '신뢰할 수 있는 그룹'을 찾는 게 중요한 이유지요.

또한, 타인의 작품에 대해 피드백하기 전에는 나의 피드백이 정말로 상대에게 도움이 될지 한 번 더 고민하기를 권합니다. "네 그림 실력으로는 복잡한 액션은 힘들 테니 액션이 많은 에피소드는 없애라"거나 "여자(혹은 남자) 작가는 ○○ 장르를 잘 못 그리고 장르 독자들도 해당 성별의 작가를 좋아하지 않는다" 같은 피드백은 이미 작업 중인 작가에게는 아무 의미가 없으며 도움도 안 됩니다.

문쌤 says

피드백을 피드백하자!

상대로부터 내 작품에 관한 피드백을 받으면 그것을 분석할 필요가 있습니다. 이런 피드백이 어디에서 나왔는지, 상대방이 내 스토리를 어떻게 보고 있는지 살펴보자는 거죠. 여기 물통 하나가 있다고 해 봐요. 정면에서 보는 관점, 위에서 보는 관점, 그리고 안에서 밖을 바라보는 관점이 전부 다르겠죠. 피드백을 받았을 때 어떤 건 좋고 어떤 건 싫다보다는 상대가 이 스토리를 어느 방향에서 어떻게 보고 있는지, 관점을 중심으로 파악해야 해요.

중학생 A는 그림 그리기를 좋아한다. 부모님의 반대로 미술학원은 다니지 못하지만 학교 미술부에 들어 몰래 그림을 그리고 있다. 어느 날, A는 전학생 B와 친해지면서 학교 안의 새로운 공간을 탐험한다. A는 B에게 자신의 그림을 보여 주며 고민을 나누고 B는 A를 응원한다. A는 B의 말에 영감을 얻어 좋아하는 그림을 그리기로 마음먹는다.

위의 이야기에 관한 합평을 진행하면 여러 가지 피드백이 나오겠지요.

1. A 성격이 어때? A 성격이 잘 안 보여서 이야기가 재미있어 보이지 않

아. A와 B는 서로의 어떤 점에 매력을 느껴?

2. 3막 구조상 이야기에는 굴곡이 있어야 해. 근데 이 이야기에는 하강점과 적대자가 없어. 어떤 갈등이 있어?

3. 전학생과 학교 안의 새로운 공간을 탐험한다는 게 좀 이상해. A에게는 너무나 익숙한 학교가 새로운 공간으로 느껴질까?

이 가운데 무엇이 가장 새겨들을 만한 말일까요? 정답은 '그런 건 없다'입니다. 싱겁다고요? 그게 사실인걸요. 사람들의 피드백을 곧이곧대로 듣고 전부 수정하려다 보면 마음이 답답해져요. 1.은 캐릭터로 접근하고, 2.는 플롯과 구조로 접근하고, 3.은 디테일을 검토하고 있잖아요. 전부 다른 방향이에요.

재미있는 건 위의 질문들에 답하며 보면 같은 지점에 다다를 수 있거든요. 2.의 피드백을 고려해서 2막 후반부에 하강 곡선을 만들기 위해 A와 B가 싸우거나 오해하는 사건을 넣을 수 있는데요. 그러기 위해서는 캐릭터의 성격이 필요하겠죠? 정리하면 1.과 2.의 피드백을 모두 받아들이는 결과가 됩니다. 오해를 넣기보다는 상쾌하게 이야기를 진행하고 싶을 수도 있어요. 그럼 하강점에서 A와 B의 갈등으로 생기는 긴장 대신 갑자기 버스를 놓친다거나, 새롭게 탐험하던 공간에서 무슨 이유로 빠져나가지 못하게 된다거나 등의 외부 사건으로 인한 긴장으로 대체할 수 있어요. 이를 위해 캐릭터의 내면을 깊이 있게 다루기보다는 얕더라도 그 표면을 매력적으로 보여 줄 필요가 있겠네요. 3.은 연출 영역에서 신경 쓰거나, 혹은 넘어갈 수도 있는 부분일 테고요.

자, 피드백을 받을 때는 관점을 기억하세요. 내 생각과 다른 피드백이라면 이런 유형의 사람은 스토리를 어느 관점으로 보는지, 나는 그런 시각

을 가진 독자를 나의 이야기로 설득할 수 있을지 고민해 보세요. 아무리 냉철한 분석가에게 검토를 맡긴다 한들 내 작품을 가장 많이 아는 사람은 작가 자신이랍니다.

미니 강의

피드백 가이드라인

피드백은 작가 자신이 궁금해하는 부분을 진행하는 쪽이 좋겠지만 합평 모임에서 공통 가이드라인을 정하여 진행할 수도 있다.

1. 기획서(시놉시스 포함) 합평 가이드라인
아무 생각 없이 빠르게 읽은 후 가장 먼저 떠오른 감상을 간단한 한 줄로 적는다. (예: 무슨 말인지 모르겠다, 좀 어렵다, 재미있다 등) 그다음 한 번 더 찬찬히 읽으며 아래 질문에 답한다.

- (기획서에 장르가 기재되어 있다면) 해당 장르에 부합하는 이야기였나?
- (1막에 해당하는 분량에서) 주인공 캐릭터가 파악되는가?
- (1막에 해당하는 분량에서) 이 이야기의 세계관과 주요 설정이 충분히

파악되는가?

- (2막에 해당하는 분량에서) 1화에서 제기된 문제가 심화되고 있는가?
- (2막에 해당하는 분량에서) 사건들과 주인공의 선택들에 개연성이 충분한가?
- (3막에 해당하는 분량에서) 주인공 또는 세계의 변화가 극적으로 드러나는가?
- (3막에 해당하는 분량에서) 독자로서 이 여정을 따라온 보람이 느껴지는가?
- 이 이야기의 매력 포인트는?
- 주인공의 매력 포인트는?
- 이야기의 상업성을 키우기 위한 조언을 한다면?
- 유사한 소재를 다룬 최근 작품을 본 적이 있다면 적는다.
- 그 외에 작가에게 하고 싶은 말을 자유롭게 적는다.

2. 콘티, 원고 합평 가이드라인

아무 생각 없이 빠르게 읽은 후 가장 먼저 떠오른 감상을 한 줄로 적는다. 또 처음 읽을 때 이해되지 않았던 컷 또는 시퀀스에 표시한다.

- (한 번 읽은 상태에서) 이야기의 장르와 세계관, 주요 플롯이 대체적으로 파악되는가?
- (한 번 읽은 상태에서) 주요 캐릭터가 파악되는가?
- (한 번 읽은 상태에서) 호감이 가거나 특별히 걱정되는 캐릭터가 등장했는가?
- 위의 내용을 체크한 후, 두 번째로는 천천히 읽는다. 앞서 이해되지

　　않았던 부분이 이번에는 이해되는지 확인해 결과를 적는다. 이해되
지 않는다면 한 번 더 읽는다.
- 이 이야기의 다음 전개가 예상되는가? 어떤 내용일 것이라고 생각하
는가?
- 그 외에 작가에게 하고 싶은 말을 자유롭게 적는다.

"웹툰에 스토리가 왜 필요해요?"

이 질문을 들었을 때 저희는 잠시 고민했습니다. 당시 저희 두 사람은 '만화 스토리텔링'이라는 과목을 가르치고 있었는데, 이 질문은 교과목의 필요성에 대한 이의 제기였거든요. 해당 교과목을 가르치는 이를 향한 반발심일까, 아니면 진심으로 궁금해서 던지는 질문일까 싶었습니다. 다행히도 학생의 지친 얼굴을 봤을 때 질문의 의도는 전자가 아니라 후자였습니다. 생각해 보면 위의 질문처럼 직관적이지 않을 뿐이지 웹툰, 웹소설 작가를 꿈꾸는 학생들과 초보 작가들에게 결이 비슷한 질문을 많이 받아 왔습니다.

"재미만 있으면 되잖아요."

"이렇게 작법을 공부하는 게 의미가 있을까요?"

"연재 중에 스토리를 바꾸는 경우도 많잖아요."

『스토리, 꼭 그래야 할까?』는 저희가 지금껏 받아 온 여러 질문에 대한 답입니다. 또 연재형 콘텐츠 스토리 작가로 여러 작품을 다루며 가졌던 궁금증이기도 하고요. 법칙대로 쓰지 않아도 되고, 생각하는 대로 써도 되지요. 하지만 우리가 그림을 배울 때 아그리파를 그리는 것처럼 스토리의 법칙을 배우는 것과 그림의 기본기를 닦은 후 나만의 그림체를 찾아 가는 것처럼 스토리의 법칙을 깨는 것은 중요합니다. 저희는 한 가지 방향으로만 흐르지 않도록 이 책을 썼습니다. 질문에 답하는 구성이지만 질문에 대해 또 다른 질문을 던지는 지점도 많고요.

무엇보다 스토리 창작자들이 언제 어느 페이지를 펼쳐도 스토리를 쓰고 싶게끔 만드는 것이 목표였습니다. 혼자 고민하며 작품을 잡고 있을 때보다 같은 길을 걸어가는 동료가 질문을 던지면 누군가 답하고 그에 대해 함께 고민할 때 머리가 더욱 맑아지곤 하잖아요. 이 책을 통해 '어서 작품을 시작하고 싶다!'는 생각이 들면 좋겠습니다. 실제로 작업하는 동안 저희도 그랬으니까요.

저희에게 다양한 질문을 던져 준 여러 작가님들 덕분에 『스토리, 꼭 그래야 할까?』가 세상에 나올 수 있었습니다. 아예 처음 스토리를 접한 작가, 연재 직전 스토리를 점검하던 작가, 차기작의 스토리를 고민하던 작가 등. 질문에 답변하는 과정에서 두 저자도 성장했습니다. 독자 여러분도 이 책을 읽으며 꼭 스스로에게 질문을 던져 보기를 바랍니다.

"스토리, 꼭 그래야 할까?"

『스토리, 꼭 그래야 할까?』의 수많은 질문을 위한 여정에 함께해 주서서 감사합니다.

- 양혜석, 문아름 드림

다음에 또 만나요!

스토리, 꼭 그래야 할까?

초판 1쇄 발행일 2022년 6월 27일
초판 2쇄 발행일 2022년 8월 12일

지은이 양혜석, 문아름

발행인 윤호권
사업총괄 정유한

편집 이경주 **디자인** 양혜민 **마케팅** 정재영
발행처 ㈜시공사 **주소** 서울시 성동구 상원1길 22, 6-8층(우편번호 04779)
대표전화 02-3486-6877 **팩스(주문)** 02-585-1755
홈페이지 www.sigongsa.com / www.sigongjunior.com

글 ⓒ 양혜석, 문아름, 2022 | 그림 ⓒ 요하, 2022

ISBN 979-11-6925-050-4 03600

*시공사는 시공간을 넘는 무한한 콘텐츠 세상을 만듭니다.
*시공사는 더 나은 내일을 함께 만들 여러분의 소중한 의견을 기다립니다.
*잘못 만들어진 책은 구입하신 곳에서 바꾸어 드립니다.

웹툰, 웹소설 작가들이 말하는 내가 이 책을 추천하는 이유

지필 〈불사의 저주〉

웹툰을 준비하며 스스로에게 한 번씩 했던 질문들이 전부 담겨 있다. 쉽게 답을 얻기 힘든 질문들의 궁금증을 해소해 주는 것은 물론 편안한 길로 이끌어 주는 마법 같고 다정한 책. 고민이 타파되기만 해도 무수한 창작욕이 자극된다. 창작하는 모든 사람이 『스토리, 꼭 그래야 할까?』를 읽고 한시름 놓길 바란다.

창구 〈마녀의 저택에서 일하게 되었습니다〉

스토리를 처음 구상하는 것부터 기획서 쓰는 법, 연재 준비와 실전에서의 팁까지. 읽는 내내 몇 번이나 "이 책이 내가 졸업 작품을 준비할 때 나왔더라면!" 하고 아까워했다. 어떤 부분에서든 막힐 때 편하게 찾아보기 좋은 책이 나와서 반갑다. 많은 작가 지망생, 나와 같은 초보 작가들에게 큰 도움이 될 것 같다. 우리 모두 파이팅!

탐토 〈차가운 장례식〉, 〈호걸옹주〉

수많은 작법서는 작품을 만들기 위해 꼭 읽어야 할 과제 더미 같고 마감일은 무서운 속도로 달려오는 기차와 같다. 발등에 불이 붙은 채 내적 비명을 지르며 마감을 향해 달리는 작가. 내 작품에 날아드는 피드백을 방어하며 눈물이 앞을 가린다. 방어하면 할수록 구멍이 송송 뚫리는 창호지로 된 문 같은 나의 내공. 막연히 떠오르는 질문부터 물어보기 다소 민망한 질문들까지 답답한 궁금증 때문에 머릿속이 복잡해진다. "누구에게 어디에다 무엇을 물어봐야 해?"라고 엉엉 우는 작가들에게 이 책을 추천한다. 목차를 보면 반갑고 답변을 읽으면 속이 개운하다. Q&A 형식으로 진행되지만 명확한 정답을 알려 주는 답지보다는 슬금슬금 눈치를 보다 들추어 보는 힌트에 가깝다. 내 작품에 쉽게 적용시키고 나의 창작 방식을 다듬을 수 있게 유도한다. 연재는 따냈으나 여전히 감이 안 잡히고 경험이 적은 (나 같은) 초보 작가들에게 특히 권하고 싶다. 매주, 매달, 매년 시험을 치는 것 같은 마감 스트레스는 커닝할 수 있는 이 책이 있다는 사실만으로 안정되리라!

팀 애매 〈우리 집에서 나가주세요〉

작품을 기획할 때, 연재 중에 닥쳤던 고민에 대한 해답들이 모두 담겨 있다. 창작자라면 한 번쯤 마주할 난관에 대한 정성스러운 답변. 작품에 대해 고민하는 동료들에게 이 책이 든든한 조력자가 되어 줄 것이다.

한혜연 〈빵굽는고양이〉, 〈애총〉, 〈기묘한 생물학〉

요리 책은 많지만 개인의 끼니가 아닌 상업 공간 속의 요리는 메뉴도 재료 준비도 차림새도 달라져야 한다. 『스토리, 꼭 그래야 할까?』는 스토리텔링 레스토랑을 열기 위한 요리 책이다. 음식이 맛없다고 느낄 때마다 펼쳐 보면 적절한 양념을 발견할 것이다.

헛둘〈타임라인〉, 〈너의 초상화〉

괜찮은 소재가 떠올랐다! 그런데 오늘 보니 왜 이렇게 별로지? 아무리 시작이 좋아도 한번 떠오른 의심은 결국 창작물을 폴더 깊숙한 곳으로 보내 버린다. 그때 『스토리, 꼭 그래야 할까?』의 두 저자가 말을 걸어온다. "괜찮아요! 계속 해봅시다!" 웹툰 스토리와 기획을 함께하며 확신을 심어 주는 책!

홍성호〈보살님이 캐리해!〉, 〈솔라보이〉

펼친 책에서 온기가 느껴진다. 춥고 고독한 창작의 방에 한가득 따스함을 안겨 주는 고마운 책.

홍지운「무안만용 가르바니온」, 「시나리오 레시피」

창작이라는 높은 벽의 허상을 깨고 허들을 낮춰 주는 친절함과 실용의 두 마리 토끼를 잡은 책!

2오〈인피니티〉

시작이 반이라는 말을 좋아한다. 모든 일에 있어서 막연한 두려움을 이겨 내고 시작하는 게 얼마나 중요한지를 알려 주는 말이기 때문이다. 하지만 시작부터 방향을 잘못 잡는다면 앞을 알수 없는 미로를 헤매는 결과를 만들 수도 있다. 그렇기에 올바른 시작이 있어야 과정과 결과도 긍정적으로 따라온다고 믿는다. 창작에서도 시작은 정말 중요하다. 아무런 가이드가 없는 백지 상태에서 처음 작품을 만드는 것은 실체를 알지 못하는 전설 속의 신대륙을 찾아 나서는 무모한 모습과 닮았다. 혼자라면 몇 번이고 깨지고 다치는 시행착오 속, 작품 창작 과정에서 확신을 잃고 좌초할 수도 있다. 그렇기에 올바른 시작을 할 수 있는 『스토리, 꼭 그래야 할까?』와 함께한다면 소문으로 듣던 미지의 대륙을 찾는 시작이란 길이 불확실한 기대가 아니라 확신 있는 창작의 과정이 될 것이다.

AJS〈느린 장마〉, 〈27-10〉

'웹툰'을 '연재'하기 위한 명확한 가이드. 연재에 대한 막연한 고민에 시의적절하고 분명한 해결법을 제시한다. 그리고 말해 준다. "꼭 그러지 않아도 됩니다."

EDDiERiNG〈쓰레기는 쓰레기통에!〉

창작의 고통에 가로막혔을 때, 다시 펜을 잡고 나아갈 수 있도록 공감과 이해와 해결책을 동시에 제시해 주는 작법서. 홀로 어두운 터널 안을 걷는 것만 같은 막막한 창작자의 길에 작은 빛이 되어 준다.

감사합니다!